제주 현상과 제주 건축의 미래

나는
제주
건축가다

제주 현상과 제주 건축의 미래

나는

김형훈 + 19인의 건축가 지음

제주
건축가다

나무
발전소

젊은 건축가들이 말하는 제주도는 무얼까 · 김형훈

어둠이 내렸다. 지독히도 추웠다. 눈도 내렸다.

김형훈

　눈은 어둠을 밝히겠지만 소녀에겐 밝은 눈이 아니었다. 추위를 녹일 집이 없는 소녀에게 눈은, 그저 짐이었다. 내 몸을 담을 집은 정말 없는가? 소녀에겐 집은 사치였다. 집 두 채의 모퉁이. 소녀가 몸을 숨길 유일한 곳이다. 소녀가 성냥을 사달라고 손을 내밀지만 아무도 봐주지 않는다. 성냥을 그었다. 불빛이 벽을 비추자 웃음 띤 가족의 모습이 담긴다. 소녀가 기댄 건물에 사는 이들인가보다. 잠시 후 불빛이 사그라들자 다시 성냥을 그었다. 환한 불빛은 건물에 기대어 있다가 다시 사그라든다.

성냥팔이 소녀는 우리 곁에 늘 머문다. 기억에도 머물지만, 현실에도 머문다. 기억은 안데르센의 동화 〈성냥팔이 소녀〉를 읽었던 그 감성이며, 현실은 지금도 성냥팔이 소녀와 같은 이들이 있어서다. 19세기 안데르센의 동화나, 21세기 화려한 도심에도 성냥팔이와 같은 존재는 있게 마련이다.

성냥팔이 소녀가 기댄 건축물, 성냥 불빛에 비친 건축물의 사람들. 우리는 어디에 속하는 사람인가. 아니, 제주의 건축물은 어떤 모습으로 사람을 대할까. 사람들은 제주 건축을 어떻게 이야기할까.

제주는 하나의 '붐'이다. '붐'은 딱히 다른 말로 표현하기 어려울 정도로, 뭇사람들은 제주에 관심을 보인다. 그런 '붐'을 타고 갖가지 '붐'이 연결된다. 부동산 붐이 있고, 건축 붐이 있고, 제주살이 붐이 있듯이.

붐은 관심이 있어야 생긴다. 사람들이 제주에 대한 관심을 이처럼 높게 가졌던 적이 있었던가. 고려말 목호의 난 때 학살의 현장을 진두지휘한 최영 장군, 아주 가까이는 1948년 4월 3일 이후 이승만 정권이 제주에 보여주었던 도를 넘은 빨갱이에 대한 집착. 아마 그 정도가 아니었을까. 두 사건과 관련된 붐은 실제 사람을 죽이는 관심이었고, 지금의 붐은 땅을 유린한다는 또 다른 관점이다. '땅을 유린한다'는 말이 과하게 들리기도 할테지만, 최근 몰아닥친 붐은 실제 제주 땅에 수많은 고통을 주고 있지 않은가.

이런 붐을 두고 제주 건축계는 '제주현상'이라는 새로운 과제를 들고 왔다. 6년 전인 2015년이다. 제주 건축의 새로운 지역성으로 '제주현상'을 던졌다. 제주현상은 2015년 당시 제주가 안고 있던 사회상을 말한다. 태어나면서부터 제주라는 땅을 딛고 사는 사람과 제주를 자신의 터로 삼기 위해 새로 들어온 사람, 도시개발의 확장으로 달라지는 농촌의 풍경, 거대자본이 밀려오는 현장, 거기에다 제주의 본모습에서 전혀 찾아볼 수 없는 건축 행위 등을 '제주현상'에 담았다.

제주현상을 요약한다면, 제주 붐에 따라 정착하는 사람이 늘면서 일어나는 모습이다. 원주민과 이주민이 있겠고, 조용하던 농촌의 변화도 제주현상은 감지하고 있다. 더더욱 건축물이 없던 곳에 우후죽순처럼 생기는 건축물에 대한 논의과정을 해보자는 게 제주현상이다.

지금 제주현상은? 6년 전의 '붐'은 아니지만 제주현상은 지속되고 있다. 제주에 어떤 건축 행위가 이뤄져야 할지를 곰곰이 생각해 볼 시점이다. 수많은 건축 행위를 하느라 급하게 달려왔다면, 이젠 자중을 하며 제주도를 바라볼 때이다. 제주현상을 이야기할 때 가장 중요한 역할을 하는 축이 건축가로 불리는 이들이다. 그들의 이야기를 진지하게 들어보지 못했다. 〈나는 제주건축가다〉는 제주를 토대로 건축 활동을 하는 건축가들이 풀어놓은 이야기마당이다.

이 책을 풀어헤치면 제주라는 지역에 살고 있는 건축가들이 던지는 메시지를 읽게 된다.

제주도라는 땅은 왜 중요한지

제주에 맞는 건축은 어떤 게 있는지

지역 건축가의 역할도 그들의 목소리를 통해 만나게 된다.

건축가들과의 만남은 늘 즐겁다. 태어나서 처음으로 건축가라고 불리는 이들을 만난 건 1999년이다. 밀레니엄이니, 세기말이니 그런 이야기들이 오가는 때였고, 2000년이 되면 컴퓨터가 오류를 일으켜 전 세계에 대혼란이 온다는 '밀레니엄 버그'를 믿는 사람도 있던 시기였다. 하지만 그런 이야기는 내겐 왠지 끌리지 않았다. '건축'이라는 새로운 걸 알아가는 첫해여서인지, 건축 이야기에 매료됐다. 너무 다행이다.

1999년은 기자생활 9년차였을 때이다. 건축도 모르면서 '도시의 표정을 바꾼다, 제주의 건축물'이라는 100회 기획특집을 신문 지상을 통해 내보냈다. 매주 한 차례, 그것도 2년을 연속 취재한 기획물은 뜻하지 않게 기자생활의 상당수를 건축과 연을 맺는 줄이 되었다. 건축물을 소개하는 기획물을 해보라고 거든 이는 당시

30대 젊은 건축가였다. 지금은 예순을 향해 달려가는 가우건축 양건 대표이다. 그가 기자를 건축계에 발을 집어넣었다. 덕분에 지금도 건축 기획을 쓴다. 덕분에 건축물 이야기를 하고, 도시재생 혹은 도서관 이야기에 집착할 때도 있다. 어쨌든 지금은 50대 후반이 된 그 건축가 덕분에 건축 이야기를 하는 사람이 되었다. 1999년도부터 썼으니 햇수로 22년째이다. 건축에 매달린 지 오래되었으니 건축을 좀 알겠거니 싶지만 그렇지도 않다. 기자는 아직도 건축을 모른다. 여전히 배워야 한다.

책 〈나는 제주건축가다〉는 같은 이름의 기획물이 기초가 된다. 그 기획물은 한국건축가협회 제주건축가회 문석준 신임 회장과의 아주 가벼운 전화통화에서 비롯되었다. 문석준 회장과는 20년 전 건축기획을 할 때 만났다. 당시 그는 팔팔한 30대였고, 제주에서 막 건축작업을 하는 열혈청년이었다. 그런 그가 회장이 되었고, 20년 전 건축기획을 쓸 때처럼 젊은 건축가들의 이야기를 듣고 싶었다.

"신임 회장도 되었으니, 20년 전처럼 건축가를 소개하는 기획을 해보면 어떨까?"

"형님, 좋습니다."

여기까지는 좋았다. 신임 문석준 회장은 하나를 덧붙였다.

"형님, 책으로 만들게 마씀."

"……"

책이라니. 잠시 고심은 있었지만 응했다. 문석준 회장은 책의 중요성을 안다. 2007년 참여하며 만들었던 책을 기억한다. 제주를 이야기한, 제주 건축을 이야기로 담은 책이다. 책은 영원 불변이다. 책으로 찍어내기까지 종이는 '유한'이라는 수명이 있지만, 책에 담긴 '이야기'는 무한하다. 그래서 내게 책으로 내자고 했다.

책은 혼자만의 이야기가 아니다. 〈나는 제주건축가다〉 이야기를 해보겠다.

건축은 흔히 '양식(樣式)'을 이야기하곤 한다. 양식은 하나의 틀인데, 양식만 고집할 수는 없다. 양식은 시대에 따라 다르고, 지역에 따라 다르다. 오히려 건축가에겐, 그런 겉으로 드러나는 '양식(樣式)'보다는 올바른 판단을 해야 하는 '양식(良識)'이 더 중요하다. 제주건축가로서 '양식(良識)'을 지녀야만 제주 미래를 보장할 건축 '양식(樣式)'을 만들 수 있다.

〈나는 제주건축가다〉는 책 이전에, 인터뷰로 먼저 세상에 나왔다. 제주의 젊은 건축가들을 신문 지면에 소개를 하고, 그들의 이야기를 듣고 싶었다. 어떤 젊은 건축가를 대상으로 삼을지 고민을 했다. 다 담아내지는 못했지만 젊은 건축가의 이야기를 많이 들을 수 있었다.

책이 아닌, 인터뷰로서 '나는 제주건축가다'는 한국건축가협회 제주건축가회에 속한 젊은 건축가들과의 만남이다. 제주건축가들은 나름 세대 구분을 해오고 있다. '나는 제주건축가다'는 그들이 구분한 세대 가운데 6세대로 불리는 이들과 만났다.

1세대는 일제강점기에 활동했던 이름 모를 건축가들, 2세대는 김한섭과 박진후 등 일제강점기 때 건축 교육을 받고서 제주 근대건축에 기여한 인물들, 3세대는 해방 전후 태어나서 제도권 교육을 받고 활동한 이들, 4세대는 1950년대 후반 이후 베이비부머 시대의 건축가를 칭한다고 한다. 5세대는 1960년대 중반 이후 태어나서 육지부에서 공부를 하다가 IMF전후로 고향에 내려온 건축가들이라고 나름 구분했다. 그런 구분은 제주건축가회에서 나름 해오고 있다.

책 〈나는 제주건축가다〉에 등장하는 이들. 다름아닌 6세대는 1970년대 태어나 제주대학교에서 건축 수업을 배운 이들이거나 육지부에서 활동하다가 고향에 내려온 이들이라고 한다. 세대 구분은 지금도 진행중이다. 구분은 다름을 확인하는 가름이 아니라, 세대별로 건축의 특징을 구별할 수 있는 기준이라는 점에서 6세대의

이야기를 듣는 자리는 매우 중요하다.

'나는 제주건축가다'는 제주의 6세대 건축가들이 말하는 건축을 듣는 자리이다. 왜 건축에 끌리게 되었는지를 이야기하고, 자신들의 작품에 그들이 어떤 생각을 담았는지 들었다.

더더욱 중요한 건 제주를 말하는 그들이다. 바로 '땅' 이야기다. 땅이야 세상 어디든 만나는 곳이며, 건축이라는 활동이 땅에서 이뤄지기에 새삼스러울 게 뭐 있냐고 묻는 이들도 있겠으나, 제주라는 땅은 가벼이 볼 땅은 아니다. 그런 땅에서 건축행위를 한다는 건, 어때야 함을 건축가들은 말한다. 아울러 그들이 가장 아끼는 땅 이야기도 들을 수 있다. 건축의 길로 들어서게 했거나, 건축의 틀을 잡게 해준 책에 대한 이야기도 물론 있다.

건축은 시대를 설명한다. 시대를 그렇게 설명해야 할 사명을 지닌 이들은 건축가들이다. 근대건축의 거장인 프랭크 로이드 라이트가 "건축은 인간을 가리킨다"고 했는데, 그의 말처럼 건축물엔 건축가의 모습이 그대로 투영된다. 그러기에 건축가들은 건축을 통해 시대를 설명하는 이들이며, 때문에 그들은 늘 부담을 어깨에 이고 있는 사람들이다.

머리말의 서두를 성냥팔이 소녀의 슬픈 이야기로 시작했다. 성냥팔이 소녀에서 건축의 이야기로. 맞지 않아 보이지만, 건축이란 삶이다.

제주초가는 왜 다른 지역과 다른지, 그건 지역에 살아 봐야 아는 일이다. 건축은 곧 삶이기에 그렇다.

강한 제주바람에 맞는 건축물은 대체 어떤 것인지

어느 지역은 습하고, 어느 지역은 그렇지 않은지

그건 살아본 사람이 안다.

어쩌면 그런 이야기를 〈나는 제주건축가다〉를 들여다보며 배울 수도 있다.

저자는 스물이다.

기자 한 명과 젊은 건축가 열아홉이다. 협업으로 이뤄진 결과물이다.

열아홉이라는 건축가들의 생각은 중요하다. 제주를 알고, 제주건축을 알리려고 기획한 건 아니지만 결과는 그렇게 되리라 믿는다.

성냥의 불빛에 아름다운 가족의 모습이 보인다. 성냥팔이 소녀의 바람은 성냥의 불빛에 그대로 비친다.

안데르센은 비극을 택했다. 모퉁이에 있던 소녀는 얼어 죽었다. 새해가 오나 싶었는데, 새해를 보지 못하고 하늘로 향했다. 타버린 성냥 꾸러미를 쥔 상태였다.

〈나는 제주건축가다〉는 상징성을 띠지는 않았지만, 성냥팔이 소녀마냥 버려두는 이웃을 남기지 말고, 주변을 둘러보는 건축이 되었으면 하는 바람을 담아본다. 허상으로 비치는 성냥 불빛의 가족이 아닌, 허상의 건축물 속 가족이 아닌, 인간다운 건축물의 사람이길 책은 바란다.

2021년 12월 소소재에서

김형훈

차
례

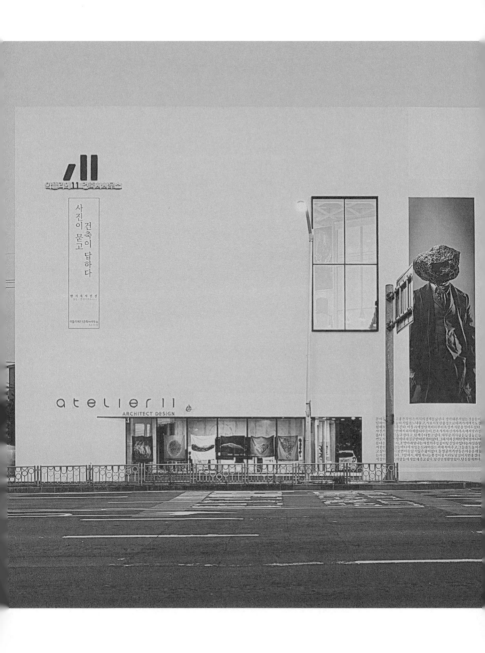

내 건축의 자양분은
바다, 산, 오름, 돌담

아뜰리에11
건축

그가 손에 쥔 책은 정말 너덜너덜하다. 얼마나 손에 쥐고 봤을까. 얼마나 숱하게 페이지를 넘겼을까. 안도 다다오의 자서전이다. 늘 책상 옆에 놓고 읽는다. 나약해질 때, 정신적으로 힘들 때면 책 속을 걷는다. 안도의 자서전은 그에게 정신적 스승이다.

건축가는 많이 봐야 한다. 짬이 나면 여행을 한다. 르 코르뷔지에가 남긴 작품을 만났고, 루이스 칸의 흔적도 봤다. 여행은 그에게 건축적 영감을 제공한다. 세계 3대 디자인 어워드 중 하나인 독일의 'IF 디자인 어워드' 본상을 받은 그의 사무실(아뜰리에11)은 루이스 칸의 작품을 떠올리게 한다. 알고자 하는 강렬한 욕망은 그에게 숱한 건축상을 안겼다. 건축사무소 이름에 들어간 숫자 '11'(일일로 읽음)은 혼자 설 수 없는 건축의 느낌도 있지만, 실제로는 산뜻한 가을의 입구인 11월이라는 의미가 더 강하다. 가을은 모든 걸 벗을 준비를 하지만, 사람은 추운 겨울을 나기 위해 준비를 한다. 그는 또 다른 준비를 한다. 아뜰리에11을 다른 이들이 공유하는 공간으로 만드는 꿈을.

(주)아뜰리에일일 건축사사무소 박현모

« 아뜰리에 일일 전경

고향이 한경면 용수리라고 들었다. 그곳의 땅에 대한 이야기를 듣고 싶다.

용수리는 제주 시내와는 떨어져 있다. 거리상으로 접근이 용이하지 않아서인지 마을 원형이 잘 보존되어 있다. 용수리는 특이한 지리적·문화적 조건을 가지고 있다. 바다와 섬, 그리고 논(저수지)과 밭의 평야, 더불어 오름까지. 제주도 전체의 스케일을 축소해놓았다고 볼 수 있다.

더불어 한국 가톨릭 최초 신부인 김대건 신부가 마카오에서 신학 공부를 마치고 용수리를 통해 조선으로 들어왔다. 용수리는 현재 가톨릭 성지가 되었다. 또 마을에는 고씨 부인의 절개를 기리는 절부암이 있는데, 그곳에서 마을의 정체성과 공동체를 유지하는 제를 지낸다. 용수리는 바다와 바람이 있는 장소이며, 지금도 많은 이야기들을 품고 있는 마을이다.

한경면 용수리 풍경　　　　　　　　　　　　　　　　　　사진: 김형훈

**그래서인지 용수리는 제주도 내 다른 지역에 비해 상대적으로 옛
모습을 유지하고 차량통행도 덜하다.**

　　　용수리가 그나마 보존됐던 건 마을 어르신들의 역할
이 컸다. 마을 어르신들은 큰길이 들어오는 걸 경계했다. 그로 인해
다른 마을과 달리 제주도 전체를 한 바퀴 빙 도는 일주도로가 마을을
관통하지 않았다.
그래서 어릴 때 중학교와 고등학교를 가거나 읍내에 나가려면 버스
정류장까지 족히 20분 이상 걸어야 했다.
이런 불편함은 있었지만 결론적으로 마을 어르신들 덕분에 지금의
용수리 원형을 유지하게 되었다. 그렇지만 해안도로는 막지 못했다.
해안도로가 마을을 관통하지는 않았지만 해안도로를 통해 자본이
들어오게 되었다. 마을 원형과 동떨어진 건축물들이 많이 들어서고
있고, 머지않아 용수리의 마을 원형은 지금의 표정과는 사뭇 달라질
것이다.

사무실 내부를 둘러보니 르 코르뷔지에의 흔적들이 보인다. 그를 좋아하나.

르 코르뷔지에뿐만 아니라 근대건축을 좋아한다. 아니 사랑한다고 해도 과언이 아닐 것이다. 근대는 제 나름의 건축역사 기준으로, 고전이기도 하고 현대건축의 출발이기도 하다. 그 시대는 손을 뻗으면 닿을 것 같은 느낌도 든다. 책을 통해 근대건축 거장을 만났고, 그 공간을 접해보고 거닐고 싶다는 생각을 자극한다. 순례라는 목적으로 답사를 다닌다. 근대는 내 건축의 아이디어 샘이기도 하다.

사옥 옥상에는 인도 찬디가르에 있는 르 코르뷔지에의 '오픈 핸드' 모형이 보인다.

2011년에 몇 명의 선후배들과 인도 답사를 했다. 인도 답사는 이제까지 경험하지 못한 상황들의 연속이었다. 일정 중 찬디가르를 방문했는데, 그곳에서 보았던 르 코르뷔지에 건축은 인도의 강한 태양 아래 무서운 존재감으로 다가왔다. 그런 이유로 답사를 다니게 되었고 지금도 일정을 만들어서 답사를 계획한다.

박현모

오픈 핸드 모형

방글라데시도 다녀오지 않았나.

방글라데시는 두 번 방문했다. 첫 번째는 인도 답사 후 다음 답사지로 자연스럽게 방문하게 되었고, 2019년 '아시아 건축 어워드'에 초대를 받으면서 운이 좋게 재방문하게 되었다. 방글라데시와 인도의 도시 느낌은 다소 비슷했다. 그렇지만 찬디가르의 르 코르뷔지에 건축과 다카의 루이스 칸 건축을 보며 서로 다른 강한 느낌을 받았다.

그러고 보면 안도 다다오와도 겹치는 부분이 생기는 것 같다. 안도의 자서전 〈나, 안도 다다오〉를 추천했는데.

안도는 제법 많은 책을 썼다. 그중에 자서전 〈나, 안도 다다오〉는 안도 개인의 삶을 관통하고 있고 무엇보다 쉽고 단번에 읽어 내려갈 수 있다.

그의 자서전을 통해 안도 다다오가 건축을 대하는 자세, 그리고 작업과정에서 힘겨운 상황을 마주했을 때 정신력으로 밀어붙이는 강인함을 배울 수 있다. 그런 측면에서 안도 다다오의 자서전을 추천했다.

안도의 자서전 중 마음에 드는 문구가 있나.

초기엔 사무실을 운영하는 문구들이 많이 와 닿았다면, 요즘은 프로젝트를 해결하는 과정에서 그 책을 찾는다. 설계경기 접수를 하면 결과물을 내야 하는데, 풀리지 않을 경우가 태반이다. 포기하고 싶은, 나약한 생각을 하기도 한다. 그럴 때 안도의 문구들을 보면서 도움을 얻는다. '연전연패'라는 문구는 내가 처한 상황과 너무 잘 들어맞는 문구이고, 그래도 앞으로 나아갈 수 있는 동력을 함축한 문구이기도 하다.

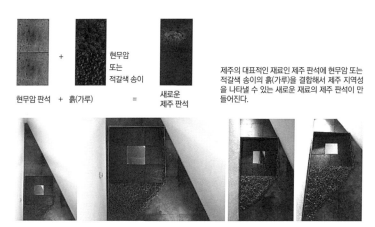

현무암 판석 + 흙(가루) = 새로운 제주 판석

현무암 또는 적갈색 송이

제주의 대표적인 재료인 제주 판석에 현무암 또는 적갈색 송이의 흙(가루)을 결합해서 제주 지역성을 나타낼 수 있는 새로운 재료의 제주 판석이 만들어진다.

제주의 지역성, 새로운 재료

앞서 용수리 이야기를 했는데, 제주도 전체의 땅 이야기를 해봤으면 한다. 제주도가 가진 땅의 가치는 뭘까.

제주는 바람의 섬, 돌의 섬, 바다의 섬이다. 제주 경관 자체가 풍토성이 살아 있는 공간이고, 제주 사람의 삶과 밀접한 관계를 맺는다. 제주의 바다, 산, 오름, 돌담들은 내가 끌리는 공간들이고 이는 내 건축의 자양분이기 때문이다. 지역을 어떻게 풀어갈까 고민하면서 몇 가지 시도를 하고 있다. 그중 건축재료에 대한 접근은 1차원적이지만 많은 가능성을 품고 있다는 것을 구마겐코 건축가를 통해 알 수 있다.

제주도의 흙은 63가지나 된다고 한다. 그만큼 다르고, 그러기에 여러 작물도 분포한다. 제주의 흙을 돌이라는 재료와 엮었을 때 어떤 실마리가 나오지 않을까 해서 실험을 하고 있다. 제주돌을 이용해 여러 건축가들이 시도했는데, 제주 흙을 다루는 건 보지 못했다. 제주의 돌과 흙으로 제주 땅의 가치를 만들어보고 싶다.

지역성에 대한 이야기가 많다. 지역성이란 무엇이며, 제주에 어울리는 지역성을 뭐라고 정의 내릴 수 있을까.

지역성은 축적된 문화적 표현이라 할 수 있다. 제주에는 제주만의 많은 돌과 흙이 존재한다. 이는 제주의 지역성을 나타낼 수 있는 보석 같은 존재이다. 시대의 흐름에 맞게 기술을 더하여 제주만의 지역성을 더하고 제주 풍경과의 관계 속에 제주를 표현할 수 있다고 믿고 있다. 사무실 스태프들과 도예가의 협업으로 제주석에 제주석 파운딩을 결합하여 소성한 새로운 제주석 재료를 만들어 전시회를 가졌다. 향후 새롭게 만든 제주석을 통해 제주석의 가능성을 제안하고 싶다.

설계 아이디어는 어디서 얻나.

앞서 이야기를 했지만 건축답사라는 경험을 통해서 얻고 있다. 그중 근대건축 답사를 특히 선호한다. 찾아가는 여정 속에 자신을 마주한다. 답사를 통해 공간을 마주하면 그 시대의 건축가에게 많은 이야기들을 얻을 수 있다.

개인적으로 건축활동에 영향을 많이 끼친 건축가가 있을 텐데.

건축답사를 통해 직·간접적으로 영향을 받는다. 개인적으로 루이스 칸의 건축 공간에서 강한 힘과 감동을 느낄 수 있었다. 개인 작업에 많은 영향을 받았고, 사무실 사옥 역시 지금도 많은 공간 실험을 하고 있다.
사무실을 설계하면서 좀처럼 진도가 나가지 않을 때, 루이스 칸 건축을 통해 뭔가 해답을 얻고 싶은 마음에 미국 동부와 북부에 있는 칸의 건축들을 되도록 시대별로 목록을 정하여 둘러보기도 했다.

사무실에 모형이 굉장히 많다.

이일훈 건축가의 〈모형 속을 걷다〉라는 책이 있다. 그 책에서 공간에 대한 건축가의 생각들과 사회에 대한 건축가의 태도를 볼 수 있었다. 옴니버스 단편영화를 보는 느낌이랄까, 작은 책이지만 깊은 생각을 하게 되었다. 그래서 설계를 하면서 되도록 모형을 만들려고 한다. 모형을 통해 건축을 넘어 그 작업 속의 여러 상황들을 기억하고 싶다.

건축물 설계와 별개로 문 손잡이, 의자 디자인 등의 디자인도 하는지.

가구는 작은 건축이라고 한다. 관심을 많이 가지고 있고, 몇 가지는 실현해보기도 했다. 사무실 인테리어나 테이블을 디자인했고, 최근에 4층 천창 하부 테이블을 디자인하여 가구 공모전에 출품하기도 했다. 건축 안에 공간을 더할 가구 디자인을 여러 건축가들이 시도하고 있다.

와플 구조 중 중심을 비춘 삼각형 천창

삼각형 와플 구조의 천장과 업무 공간

태양의 각도에 따라
서서히 나타났다 사라지는 창의 삼각 빛

제주도 내 건축가들의 수준은 높은데, 자기 자신을 잘 드러내려 하지 않는다. 건축가들의 나름 역할이 있을 텐데.

건축가들의 생각은 일관된 방향으로 갈 수도 없을 뿐더러 어느 특정한 집단에서 다룰 수 있는 문제도 아니라고 본다. 공공건축가로서 사회적 역할을 하는 분들도 있고, 건축자산 조사를 하는 이들도 있고, 각자 개인의 작업을 통해서 역할을 하기도 한다. 개인적으로는 굉장히 바람직한 현상이라고 생각한다.
그러면서 많은 이들의 생각을 모아 여러 논의를 거친 형태를 통해서 계속 축적해 간다면 제주 건축은 다른 지역에 비해 성장 속도가 빨라지지 않을까.

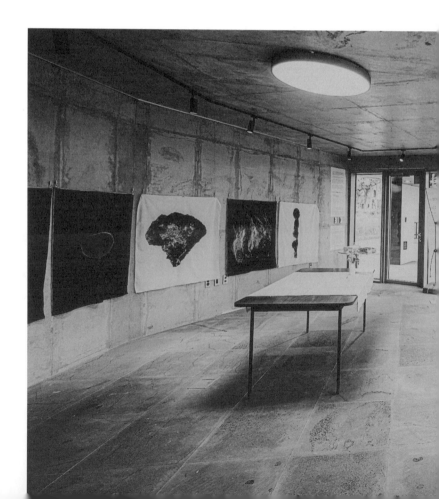

'제주도는 달라야 된다'라는 말에 앞서 제주도는 다른 지역에 비해 토양이나 풍토가 원래부터 다르다. 그러기에 건축도 다를 수밖에 없다. 요즘은 서울 근교의 신도시에 있는 건축물이 제주에서 많이 보인다. 그런 현상은 어떻게 봐야 할까.

도시 지역은 그런 영향이 더 크다. 지구단위 계획을 통해서 땅이 구획되는데, 지구단위 모범사례 등을 신도시에서 가져와서 법규를 적용하고 지침서를 만들다 보니 비슷해졌다고 볼 수 있다. 이는 제주만의 문제를 넘어 우리나라 도시들이 가지고 있는 문제점이기도 하다.

사무실 전시

박현모

도시는 바뀌게 마련이다. 제주의 도시도 바뀔 텐데 어떻게 바뀌고, 삶은 어떻게 달라질까.

코로나19 영향으로 삶의 방식은 바뀌고 있다. 공유에 대한 개념도 생기리라 본다. 도시에 있는 건축물은 용도가 딱히 정해지기보다는 시간 등에 따라 변했으면 한다.

2020년 초에 사무실에서 전시를 했다. 지하와 1층에서 이뤄졌다. 건물 파사드(건물의 주요한 전면)를 통해 실험해보곤 했는데, 건물이 시간대별로 다양하게 변화되길 기대한다.

건물이 미술관이 되기도 하고, 놀이터가 되기도 한다. 마찬가지로 설계사무소 공간은 설계사무소이기도 하지만 미술작가들의 전시 공간이 되고, 주말엔 일반인들이 사용할 수도 있다. 이러한 형태의 변화는 곧 도시의 생동력이다.

사무실에 건축모형이 많은데, 그런 걸 전시해도 좋겠다.

최근 들어 건축에 대한 시민들의 관심도가 높아지는 걸 알 수 있다. 대중매체에서 건축에 대한 이야기를 많이 소개하고 여러 건축 관련 정보가 넘쳐난다.

어린이들도 건축에 대한 관심이 높고, 사무실 인근에 여학교가 많아서인지 여고생들이 사무실에 찾아오기도 한다. 그들에게 건축은 어렵지 않다. 당신이 생각한 아이디어를 구체화하면 건축가로 진로를 정할 수 있다고 말해주기도 한다. 사무실 1층에서 모형을 만들어보는 프로그램도 진행 중이다. 그런 작은 행동들로 건축가가 갖는 사회적 역할을 실천하고 있다.

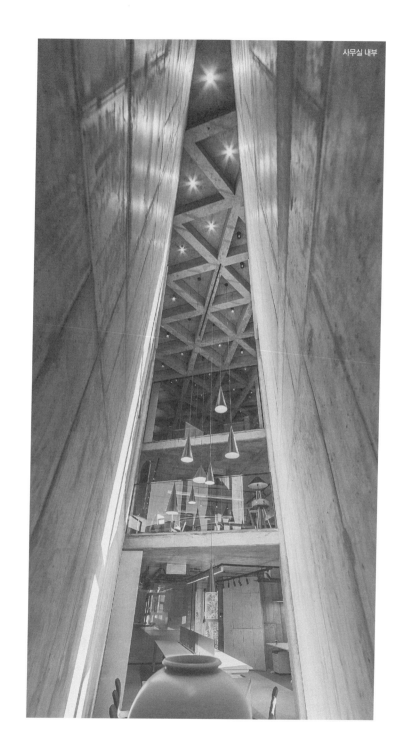

박현모

건축만 전문적으로 다루는 갤러리가 있으면 좋겠다. 건축모형도 전시하고, 사진도 전시하고, 일반 도시에 대한 이야기, 사람들의 삶도 전시하고.

코로나19 때문에 사회 전반적으로 문화적인 활동 제약이 많다. 지하와 1층이 비어 있었는데, 사무실 직원들과 사진작가와의 협업을 통해 전시를 해보자는 의견이 있어서 전시회를 한 적이 있다. 건물의 외벽이 사진작가의 캔버스가 되고 건축사사무소 공간 안에 사진작가의 대형작품을 전시하여 '일상 속의 전시'라는 개념을 시도하다 보니 건축공간의 전시공간이라는 가능성을 봤다.

앞으로도 1층 사무실 내·외부 공간들을 일정기간 개방할 계획이다. 이를 통해 꼭 공공건축이 아니더라도 건물의 공공성을 시도해보고자 한다.

건축가의 여러 역할을 앞에서도 이야기했는데, 정리하는 차원에서 건축가의 사명과 지역 건축가로서 역할을 말해본다면.

지역에서 활동하고 있는 건축가들의 역할은 다양하다. 그만큼 많은 스펙트럼이 존재한다. 집단화 또는 한 방향으로 가는 것은 경계해야 한다. 많은 건축가들이 참여하는, 공공건축이 갖는 공공성을 확보해야 하지 않겠는가. 더불어 건축계와 다양한 분야의 사람들이 소통할 수 있는 자리를 만드는 게 지역 건축가가 해야 할 사명이라고 생각한다.

개발에 대해 어떤 생각을 하는지도 궁금하다. 개발하지 않고 살 수는 없겠지만. 제주 개발에 대한 개인적인 생각이 궁금하다.

개발과 보존은 양날의 검이라 할 수 있다. 그 속에 건축이 가져야 할 본연의 자세가 중요하다. 제주에서 반드시 보존해야 하는 곳은 분명히 있다. 건축이 자연을 훼손하는 행위가 아니라 제주 자연을 더욱 돋보이는 만드는 존재로 만들 수 있다.
개발이 필연적으로 발생한다면, 개발과 보존, 이 두 가지 요소를 어떻게 결합할 것인지에 대한 부분은 여러 논의와 많은 수고가 필요하다.

마지막으로 제주 풍토를 가장 잘 이해한 건축물을 꼽는다면.

이타미 준이 설계한 비오토피아 포도호텔이다. 주변 경관과의 형태적인 관점도 우수하며, 특히 제주 자연과 내부 건축공간을 연결하여 제주 풍토를 가장 잘 이해한 건축이라 할 수 있다.

박현모

더현건축

바다와 육지 사이의 경계면 탐색 중

건축사사무소 '더현'이라는 이름을 보는 순간 "어진 능력(賢)을 더한다"로 읽었지만 아니다. 그의 명함을 받아보면 'THE;玄'이라고 나온다. 건축은 하모니가 무척 중요하다. 'THE;玄'은 서로 다른 것의 조합이다. 정관사 '더(THE)'와 세미콜론(;), 거기에다 한자 '검을 현(玄)'. 서로 다른 물상을 어떻게 하나로 녹여낼까. 건축에서만 보이는 안과 밖, 빛과 그림자. 그걸 하나로 만드는 건 건축가의 몫이다.

바다는 육지와 다르다고 봐야 할까. 육지엔 사람이 살고, 바다는 사람이 사는 곳이 아니기에 다르다고 해야 하나. 제주도 환경에서는 그래서는 안 된다. 그는 제주어로 불리는 '바당'을 건축적으로 받아들일 것을 제안한다. 바다와 육지의 경계면이 드러나는 그곳도 건축의 영역으로 끌어들이자고 말한다. 왜냐하면 바당을 할퀴는 순간, 제주의 바다는 물론 제주의 환경이 달라지기 때문이다. 'THE;玄'에서 보듯, 육지와 바다의 조합이 있어야 한다. 대신 '튀는 건축'은 그와 어울리지 않는다.

건축사사무소 더현 현혜경

« 남원 바닷가 | 사진: 김형훈

이탈로 칼비노가 쓴 〈보이지 않는 도시들〉을 추천 했는데, 읽기는 쉬운데 해석하기가 힘들더라.

1998년과 1999년 서울건축학교를 다닐 때 추천도서로 이 책을 처음 접했다. 처음엔 읽히지 않았다. 서울건축학교는 설계보다는 도시를 읽고, 도시를 탐색하는 스튜디오가 대다수였다. 도시적 접근을 하여 리서치하고 탐색하는 스튜디오가 많았고, 도시를 읽는 방법에 대한 이야기를 많이 했다.

우리는 논리적·통계적으로 도시를 많이 보는데, 그런 걸 떠나서 감각적이고 비논리적이면서도 상상에 의존해서 도시를 읽으면 그 도시의 속내를 더 잘 보게 되지 않을까. 〈보이지 않는 도시들〉은 그런 생각을 하게 만든 책이다.

굉장히 빨리 읽은 책이다. 읽다 보니 영화 〈아바타〉에 나오는 공간도 느껴진다. 그러나 대체 '보이지 않는 도시'가 뭘까. 도시는 눈앞에 보이는데, '보이지 않는 도시'라는 게 쉽게 와닿진 않는다.

이 책은 읽는 사람에 따라서 해석이 달라진다. 읽으면 읽을수록 새로운 부분이 더 생긴다. 이 책을 처음 읽을 땐 관심이 가는 부분부터 읽었다. 어렵게 읽으면 어렵게 읽히고, 쉽게 읽으면 쉽게 읽힌다. 읽을 때마다 새롭다. 이 책을 읽다 보면 이미 어느 낯선 도시의 골목길을 헤매고 있는 느낌이 든다.

서울건축학교에서 배운 도시는 어떤 도시인가.

각 스튜디오 튜터(지도교사)마다 중요시하는 것이나 성향은 다르지만 기본적으로 도시의 일상을 들여다보는 것을 최우선으로 했던 것 같다. 지금은 서울대 교수가 된 김승회 교수와도 1년 넘게 작업을 같이 했는데, 그분은 경계면을 파고든다. 이쪽과 저쪽 영역 사이에 끼어 있는 경계면을 소홀히 하는 경우가 많은데, 경계면을 어떻게 들여다보느냐에 따라 둘의 관계는 달라진다. 그래도 내게 가장 큰 영향력을 끼친 분은 조성룡도시건축의 조성룡 선생이다.(조성룡 선생은 1996년부터 2003년까지 '서울건축학교' 교장을 지내기도 했다.)

조성룡 선생과 함께했던 작품으로 뭐가 있나.

도시건축에는 2002년 입사했다. 입사한 지 얼마 되지 않아 4·3평화공원 현상설계 프로젝트를 맡게 되었다. 내가 제주 출신이라서 맡아보라고 했다. 조성룡 선생이랑 제주도에 와서 현장조사도 하고, 자료조사를 하러 다니기도 했다. (4·3평화공원은 아쉽게도 당선작이 아닌 2등 작품으로 설계되었다.)

4·3평화공원을 구상하면서 구현하려 했던 건 무엇이었나.

조성룡 선생은 공부를 많이 하는 스타일이다. 현상설계나 프로젝트를 할 때 관련 자료를 찾고 공부를 하는 게 절반이다. 제주지역 방송국에 가서 4·3 영상을 찾아보기도 했다. 4·3평화공원은 추모하고 기리는 장소이다. 무언가 상징적인 것을 구현하는 것도 아니고, 과도한 표현을 쓴다고 위로가 되는 것도 아니다. 최대한 땅에 면하여 추모공간을 집중시키려 했다.

제주 4·3평화공원 설계공모 계획안 모형사진 : 윤창진

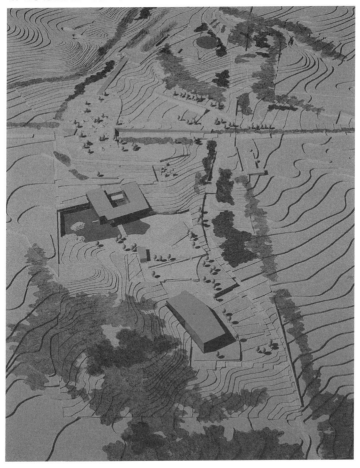

현혜경

건물을 도드라지게 하지 않으면서 추모하는 게 값질 수 있을 텐데, 4·3평화공원에 가면 눈에 띄는 게 건물이다.

도시건축은 4·3평화공원을 땅을 생각하고 지역의 생각을 담아내는 '랜드스케이프 아키텍처'로 접근했다. 평화공원은 건축이 주가 아니라 희생된 분들을 어떻게 위로하고, 어떻게 화해하는지 고민하는 곳이다. 그때 4·3에 대한 공부를 많이 했다.

서울에서 작품활동을 하다가 왜 고향으로 내려왔나.

제주에 내려오기 5년 전부터 제주에 자주 오간 것 같다. 내려올 때마다 올레길을 걷고 오름도 올랐다. '왜 이처럼 좋은 제주에 관심을 갖지 않고 살았을까'라는 생각이 들었다. 그러다가 고향에 내려와서 건축을 한다면 좀더 내 색깔을 찾을 수 있지 않을까 하는 생각을 하게 되었다.

건물이 들어선 곳과 그렇지 않은 곳에서의 설계에는 어떤 차이가 있는지 궁금하다. 제주에서 오히려 생각의 폭이 넓어지지 않았나.

서울에서는 지목이 대지인 곳, 또 주변에 이미 건물들이 많이 들어선 곳에서 주로 설계를 했다. 그러나 제주도는 주변 과수원이나 임야가 있는 곳에서 설계를 할 경우가 많다. 행정적인 문제해결의 복잡함을 떠나서 막막하다. 지역에 담긴 맥락이나 표현을 읽어야 하는 게 어렵다. 말 그대로 땅을 읽는 게 쉽지 않다. 서울처럼 주변에 건물이 있으면 모티브가 되고, 높이에서부터 스케일이나 재료가 무엇인지 파악되지만 제주도는 다르다.

그런 면에서 제주도는 창작욕구를 불러일으키지 않나?

튀는 건축을 좋아하지 않는다. 건물은 10년 있다가 없어지는 게 아니다. 처음엔 반짝하다가 10년, 20년 지나면 건물로 인해 '경관 공해'가 되곤 한다. 오래가는 건축물에 대한 고민도 해야 한다.

우리가 살고 있는 땅에 대한 이야기를 해보자. 관심을 두는 땅이 있다면.

땅을 어떤 방식으로 풀어야 할지 고민이 된다. 건축을 하는 이들은 땅을 생각하지 않을 수 없다. 집이 서귀포시 남원이다. 어린 시절 추억이 있는 동네이다. 집 마당은 바당이었다. (바다와 육지 사이의) 경계였다. 그야말로 '엣지(경계)'에 해당되는 곳에 살았다. 어릴 때만 해도 마당이 있고, 돌담 너머는 바다였다. 밀물 때는 수영하면서 놀고, 썰물 때는 물 빠진 진흙바닥에서 동네 오빠들과 야구를 하기도 했다. 즉 경계영역이 나의 놀이터였던 셈이다.

우리는 바다를 땅으로 생각하지 않는다. 서울에 있을 때 고향 남원에 해수풀장이 생긴다는 얘기를 듣고 기대를 했다. 포르투갈 건축가 알바로 시자가 바닷가에 설계한 해수풀장 같은 공간을 상상하기도 했다. 그러나 알록달록 풀장 미끄럼틀이 등장하고, 집에서 바다로 향하는 뷰를 가리는 투박한 연결다리 등이 설치되어 있어 준공된 해수풀장과 관련 시설들을 보고 적잖이 실망했던 기억이 있다.

바다와 뭍이 만나는 경계면, 밀물 때 물이 들어왔다가 썰물 때 물이 빠지면서 드러나는 곳, 그 영역도 땅이다. 그 경계를 땅으로 읽고 들여다보며 건축가로서 보다 나은 대안을 제안할 수 있다고 생각한다.

현혜경

제주도 건축가들은 지역성에 대한 고민을 많이 한다. 학교 다닐 때 배운 지역성, 육지 살 때 지역성, 고향이 내려와 느낀 지역성에 대한 견해는.

다시 제주로 내려와서 느낀 지역성에 대해 말하고 싶다. 제주는 일반적으로 생각하는 도시와 다르다. 도농복합지역이라는 데 초점이 맞춰져야 한다. 촌은 아니지만 조금만 가면 도시적 서비스를 즐길 수 있는 환경과 여건 그리고 그에 맞는 경관. 이런 특징이 있는 곳에 어떤 건축을 해야 할지 고민하는 것에서부터 지역성에 대한 생각은 시작된다고 본다.
건축이 구현되는 스케일, 재료, 형태 등 여러 가지 면에서 고민이 되어야 한다. 그 가운데 재료적 측면을 중요하게 생각한다. 제주 건축을 보면 대개 드라이비트(외단열미장마감공법) 벽체 마감에, 금속재질의 지붕을 씌운 건축물들이 주요 경관을 이루고 있다. 물론 여러 경제적 요인, 기타 이유로 불가피한 부분이 있을 수 있지만, 제주지역에 맞는 적합한 재료를 찾고, 그것을 건축물 계획에 적용하는 노력이 중요하다고 생각한다. 이 부분은 나부터 반성하고 노력 중에 있다.

새로운 재료를 찾아내야 하나?

지역을 다니면서 조사할 필요성을 느낀다. 원재료를 그대로 사용할 수 없다면 가공의 가능성까지 고려한 것들을 찾아보려는 노력이 필요하다고 생각한다.

학창시절과 서울에서 살 때의 지역성을 말해본다면.

학창시절엔 토속적인 의미의 지역성을 주로 배웠던 것 같다. 안거리와 밖거리 등 제주민가 배치 등을 지역성의 특징으로 배웠다. "이건 제주에만 있다."고 배웠고, 단독주택을 설계하면 일부러 안팎을 두고, 골목은 올레길이라고 했다. 그런 지역성에 대한 이해가 전부였다.

타지에서 제주를 바라봤을 때 지역만의 장점, 독특함 등을 부각시키면 좋으리라는 생각이 든다. 육지에서 가장 신기하게 생각하는 게 제주의 가족제도이다. 같은 공간에 가족들이 살지만 부모세대는 독립적으로 산다. 안팎에 사는데 밥을 따로 해 먹는다. 서울 사람들은 이해할 수 없는 부분이다.

라이프 스타일이 그랬다. 그렇다면 거기에 맞는 걸 찾아주면 된다. 그것도 지역성이 될 수 있다. 그런 요소들을 찾아내서 현대적으로 재해석하면 좋겠다.

현혜경

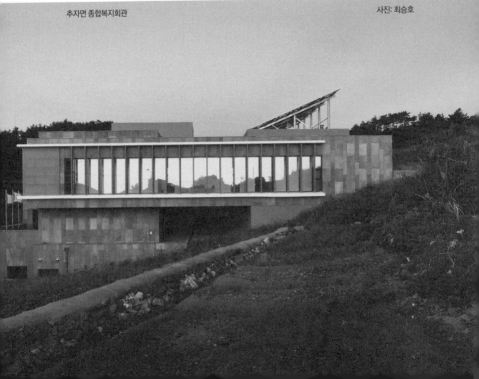

추자면 종합복지회관

사진: 최승호

땅 이야기로 돌아가보자. 제주라는 땅은 귀중하다고 한다. 다른 지역과 비교해서 어떤 면에서 가치가 있을까.

뭐니 뭐니 해도 자연환경이다. 타지에 있다 보면 제주의 소중함을 알게 된다. 그렇다고 내가 보존론자는 아니다. 어떻게 개발할 것인지의 문제를 다룰 때 자연환경을 빼놓고서는 얘기할 수 없다. 특히 바다와 한라산이라는 포인트가 있다. 거기에 맞게 건축을 해야 한다. 서울에서 내려올 때마다 느끼는 게 있었다. 제주에 도로만 늘어난다는 점이다. 읍면 단위 바닷가에서 보면 50미터나 100미터 사이로 도로가 계속 생긴다. 차도 별로 다니지 않는데 도로는 계속 만들어진다.

필요 없는 도로임에도 주민 요구라면서 개발을 강행하곤 한다.

마을의 밀도와 스케일, 인구와 이용형태에 맞는 계획을 하면 된다. 그걸 놔두고 도로를 만들면 실제 하루에 차량이 몇 대 다니지 않는 도로를 만들게 된다.

그러고 보면 제주 전체를 도시라고 봤을 때, 사람 위주보다는 차량 위주이다. 사람 위주라면 사람이 걸어다니는 길을 편안하게 만드는 게 중요하다. 사람 위주의 도시를 만들려면 뭐가 필요할까.

제주에 내려와서 깜짝 놀랐다. 이면도로 주차는 흔하다. 아무렇지 않게 골목길에 주차를 한다. 해결이 쉽지 않겠다는 생각도 들고, 방치한다는 생각도 든다. 이런 상황에서 보행을 논하기 힘들다.

제주 사람들은 잘 걷지 않는다.

연북로를 예를 들어 이야기를 하자면 인도가 있어도 걷는 사람이 없다. 걸을 수 있는 도로 규모가 아니다. 차에서 누군가 나를 보고 있고, 걸어다니는 사람을 구경하게 만드는 느낌이다. 걸을 때 불편했다. 보행을 위한 인도가 아니었다. 지면이 불편한 게 아니라 쇼윈도에 걸린 느낌인데, 이는 차를 위한 도로 설계에서 비롯된 게 아닐까 생각한다.

인도가 인도 같지 않아서다. 걸을 때 가로수가 쫙 펼쳐지든지 하는 인도의 느낌이 있어야 한다.

제주도는 어찌 보면 날씨나 환경이 보행하기에 최적의 도시이다. 날씨가 좋으면 얼마나 걷기에 좋은가. 살살 바람이 부는 날도 걷기에 좋다. 서울은 공기 때문에라도 걷기가 힘들다. 그런 면에서 제주도는 걷기엔 최적인데도 잘 걷게 되질 않는다.

공간은 기억을 가지고 있다. 공간을 보면 뭔가 알 수 없는 느낌을 받곤 한다. 공간이 주는 개인적인 감응이 있다면.

제주사범대학 부속 고등학교를 나왔는데, 지금은 철거되고 없는 옛 제주대 본관이 학교 다닐 때 있었다. 1층엔 도서관이 있었고, 특별음악실과 가사실. 옥상은 학생회실이 자리하고 있었다. 그때 그 건축물을 이용하면서 좋은 공간의 느낌을 받았다. 옛 제주대 본관은 재미있는 공간이 많았다. 형태를 떠나서 깊이와 높이와 뚫림, 그곳에서 했던 행동들이 선명하게 기억에 남아 있다. 잔흔이라고 해야 할까, 공간이 사람에게 미치는 영향이 크다는 것을 느끼는 대표적 건물이다. 나중에 건물이 철거되고, 간이건물이 들어섰을 때 마음이 너무 안 좋았다.

제주대 본관이 누구의 작품인가보다는 건물이 내게 준 추억과 기억들이 좋다. 건축가는 설계를 하고 공간을 만지는 사람으로서 그 공간을 이용하는 사람에게 좋은 영향을 미치는 사람이라고 생각한다.

여성 건축가라는 장점도 있을 텐데.

장점이라면 여성 건축주들이 친근하게 생각하는 것 같다. 집을 지을 때 디테일한 부분까지 봐야 하는데 사소한 것까지 이야기할 수 있어서 여성 건축주들이 편하다고 한다. 수시로 연락하기에도 부담감이 덜하다고 하며, "이건 어떻게 하면 좋을까요"라고 묻는 것이 더 편하게 느껴진다는 것이다. 그리고 아무래도 섬세한 부분에 장점이 있지 않나 싶다.

제주 건축계에서 어떤 활동을 하고 있나.

제주특별자치도의 공공건축가와 제주특별자치도교육청 학교공간 혁신사업의 촉진자 활동을 하고 있다. 공공건축 환경 개선사업에 참여를 많이 하는 편이다.
그런데 촉진자가 어떤 활동을 하는지 선생님도 모르고, 학생도 모른다. 학교 측에 촉진자 활동에 대해 설명하면서 부딪히는 게 힘들었다. 학교를 상대하다 보면 촉진자의 역할을 일반 용역으로 아는 경우가 많다. 촉진자 관련 사업은 그게 아니라는 걸 알려주고 이해시키는 게 힘들면서도 보람이 있다. 힘든 부분도 크지만 이런 일련의 과정이 공공건축, 공공공간의 개선에 도움이 된다는 생각으로 하고 있다.

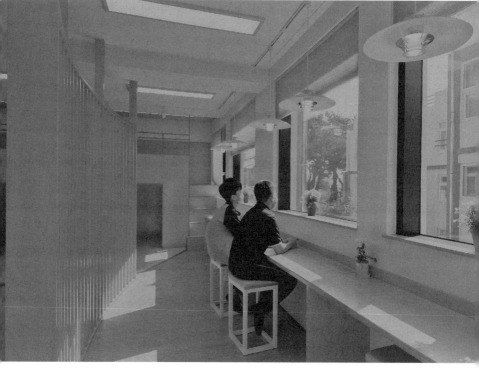

사진: 고광홍 남원중학교 공간혁신

아직도 우리 사회는 전반적으로 건축에 대한 이해도가 떨어진다. 어릴 때부터 건축에 대한 교육이 잘못돼 있고, 부모 세대도 건축을 잘 모른다. 건물을 그냥 부동산 가치로만 생각한다. 아이들도 몇 평짜리 아파트만 따진다. 건축문화에 대한 이해를 높이려면 어떻게 해야 하는지.

학교공간 혁신사업의 좋은 점은 두세 달 과정의 사용자 참여 설계과정 워크숍이 있다는 것이다. 그 과정을 통해 공간에 대한 이해의 폭을 넓혀준다. 내가 작업한 것을 보여주며 건축을 하는 사람에 대한 이해와 공간이란 무엇인지 등 건축가는 무슨 일을 하는지 알려준다. 이러한 워크숍을 통해 학생과 선생님들이 건축에 대한 이해도를 높일 수 있는 계기가 된 것 같다.

사용설명서가 첨부된 건축을 지향한다

사람들은 늘 보던 걸 뒤늦게 알곤 한다. 그렇듯, 그도 자신이 살던 조천읍 신촌리의 느낌을 한참 후에야 알았다. 가까이 있는 건 눈에 잘 띄지 않는다고 하지 않던가. 어느 순간 알게 된 '신촌미로'. 그건 우리 것이다. 어느 순간 그의 가슴에 '제주성(濟州性)'이 "팍!" 박혔다. 제주 사람, 신촌 사람이었음을 느낀 순간이다.

'제주성'의 자각은 혼자만이 아닌, 제주라는 '공동체'의 자각이기도 하다. 고향을 가슴 깊이 담아내고 사랑하는 그는, 건축사무소 이름에서도 사람의 강한 향을 풍긴다. '에스오디에이'를 영문으로 표기하면 'Social Oriented Design & Architecture'이다. 사회를 중심에 두고, 사람이 살아가는 이야기를 지향한다는 뜻이 이름에 담겼다. 그래서일까. 김광현 서울대 명예교수가 말하는 건축의 '공동성'을 그가 좋아하는 이유를 알겠다. 최근엔 'SODA' 로고를 새롭게 디자인했다. 바뀐 로고에는 건축을 통해 마음껏 놀아보자는 생각이 가득하다.

에스오디에이 건축사사무소 백승헌

« 신촌 올레 | 사진: 김형훈

제주의 풍토성이 살아 있는 공간이 있다면? 아니면 제주에서 끌리는 공간은 어디이고, 그 이유는 무엇인가?

　어릴 때 놀던 골목 중 올레길이 많았다. 가우건축의 양건 소장이 어느 날 "신촌미로라는 얘기가 있다."고 말한 적이 있다. 솔직히 신촌 출신인데 '신촌미로'는 들어보지 못했다. 그러다 얼마 전 운동을 겸해서 신촌을 돌아보는데 '신촌미로'라는 현수막이 걸려 있었다. 여기로 들어가면 저기로 나오는, 우리집 근처에 그런 곳이 있었다. 신촌은 그래도 보존이 돼 있다.

미로 얘기는 전통 얘기와 같다. 옛날에는 길이 다 미로였다. 미로가 끝나는 곳은 막다른 길인 '막은창'이다. 중간은 소통이 다 되는 구조인데, 그런 게 얼마 남지 않았다. 신촌은 아직도 그런 길이 많다. 제주 청소년건축학교에서 진행된 특강에서 신촌을 보여주더라. 요새는 자부심이 생긴다. 어릴 때는 신촌에 사는 게 창피했는데, 요즘은 대한민국 건축가들이 주목하는 지역이다. (웃음)

신촌 올레

그렇다면 지역성이란 무엇이며, 제주에 어울리는 지역성을 뭐라고 정의 내릴 수 있을까?

땅은 똑같은 형상을 지니고 있지 않다. 대학원을 다니며 공부할 때인데, TV 다큐멘터리 프로그램을 봤을 때였던 것으로 기억이 난다. 마을 풍경을 보여주고 어느 지역인지 맞추는 프로그램이었다. 그때 '제주도'와 '제주도가 아닌 것'이 내 눈에 들어왔다. 대학원에 가기 전까지는 건축을 얘기하면 교수들은 제주성(濟州性)을 얘기하는데, 왜 실체도 없는 제주성을 우려먹는지 모르겠다고 생각한 적도 있다. 솔직히 그런 얘기는 그만해도 되지 않을까 생각했다. 하지만 TV에 나온 그 다큐를 보는 순간, 아! 제주도랑 육지랑 다른 게 이거구나 느꼈다.

건축가들은 수많은 생각을 하고, 그 생각 중 일부를 도면에 옮길 텐데, 설계 아이디어는 주로 어디서 얻는가.

내 아이디어는 어디서 생길까? 곰곰이 생각해보면 어릴 때 경험이다. 조천읍 신촌의 우리집과 할머니집, 아버지와 작은아버지가 초가지붕에 올라가서 작업하는 것도 봤다. 구좌읍 평대의 외할머니집도 초가였다.

제주도의 집은 재밌다. 집은 도로보다 낮았고, 마당도 평평한 곳은 없으며 동산이 있었다. 어릴 때는 무척 재밌는 공간이었다. 동산에 오르면 초가지붕이 다 보였다. 그래서인지 입체공간을 좋아한다. 웬만하면 단차를 살려서 집을 지으려고 한다.(2019년 제주 건축문화대상 본상 수상작인 '송당리 오름 품은 집'도 집 내부에 단차를 살려서 만든 집이다.)

제주에서 가장 설계하기 편한 곳과 그렇지 않은 곳이 있지 않은가.

백승헌

설계 의뢰가 들어올 때 정형화된 땅 모양이 아니거나, 주변에 수목이 많다든가 하는 요소 때문에 설계하기 어렵지 않냐는 말을 가끔 듣는다. 하지만 이러한 요소들은 설계의 원동력이 된다. 대부분의 건축가들이 그렇겠지만, 학부 때부터 이러한 요소를 활용한 아이디어를 끌어내는 훈련을 받는다. 오히려 레벨 차도 없고 잘 다듬어진 택지개발지구 같은 곳을 설계할 때 더 힘이 든다.

설계를 의뢰 받아 진행하다 보면 의뢰인과 충돌할 때도 많을 것 같다. 그럴 때 자신만의 설득법이 있다면.

경우에 따라 다르다. 절충안을 찾는 게 건축가의 역할이다. 건축주는 건축가보다 더 많은 생각을 하고 찾아오기에, 건축가는 절충하는 역할을 해야 한다. 건축가의 생각을 고집할 필요가 없

다. 많은 사례를 보여주고 장단점을 설명하고, 결정은 건축주가 하도록 한다. 서툰 형태로 작품이 나오더라도 건축주의 생활을 담는 공간이고, 충분히 설명한 상태에서 그런 결정을 건축주가 했다면 어쩔 수 없다.

그럼에도 설득이 필요한 상황이 오면 그땐 많은 사람을 개입시켜 결정권자를 설득시킨다. (특히 여성 집주인이 힘을 지녔다.) 옛날 타일로 시공하고 싶어 하는 고객이 있었다. 그때 사모님이 오더니 "촌스러워~" 한 마디하자 건축주의 생각이 단번에 바뀐 경우도 있다.

건축가의 사명이 있다면, 덧붙여서 지역 건축가의 역할이라면.

사회를 위해 내가 할 수 있는 게 뭘까라는 고민을 했으면 좋겠다. 어떤 분들은 건축학도를 위해 출강을 다니고, 또 어떤 분들은 동네의 조그마한 민원 해결을 위해 애쓰고 있을 것이다. 결과적으로 시민들과 많이 소통하면 좋다. 교수와의 연구용역도 거절하지 못하곤 하는데, 그 이유는 교수의 부탁이라서가 아니라 이런 용역을 통해 내 고향 제주가 더 좋아질 것 같기 때문이다. 청소년건축학교도 누군가는 해야 할 일이기에 하고 있다. 그런 프로그램을 통해서 건축하는 친구들이 많아지고, 어릴 때부터 건축에 대한 더 좋은 생각을 할 수 있으면 좋을 것 같다.

제주도를 찾는 이들이 많고, 관심을 갖는 이들도 늘고 있다. 그만큼 제주도의 가치가 크다는 것인데, 제주도라는 땅은 어떤 가치를 지니고 있다고 보는지.

가우건축 양건 소장은 "제주도는 평평한 지형이 하나도 없고 옆 땅, 옆 땅, 옆 땅이 붙어 있어도 똑같은 레벨은 하나도 없다."고 했다. 그게 제주의 땅이라는 것에 공감한다. 건축은 땅 안에 건

물을 올리는 게 아니라 땅 전체를 만져야 한다. (그가 몸담았던 가우건축은 크리스티안 노버그 슐츠의 영향을 받아 땅의 존재 자체를 매우 중요하게 여겼다.)

어릴 때 살던 모습을 떠올리면 안거리와 밖거리의 단차가 컸다. 안거리는 매우 높았는데, 지형을 그대로 활용한 것이다.

요즘 그런 것에 많이 꽂혀 있다. 지형을 그대로 살리면서 공간을 만들 수 있을지 고민한다. 다들 지형을 살린 공간을 좋아하지만 현실적으로 쉽지 않다.

넓은 땅이 있으면 단지로 개발하고 분양한다. 그런 방식은 제주도와 맞을까.

아니라고 본다. 어쨌든 땅은 그렇게 될 수 없다. 땅을 볼 때 주변도 같이 본다. 남의 땅의 관계까지 생각해야 한다. 딱 잘라서 평평하게 만들고, 담 쌓고 끝내면 되는게 아니다. 잘 알겠지만 땅과의 관계가 잘 이어지게끔 하는 게 건축가들이 해야 할 역할 아닌가.

제주에 맞는 건축, 제주에 어울리는 건축은 뭘까.

딜레마다. 건축주들은 바다와 오름을 보고 싶어 하고, 2층임에도 3층 같은 집을 원한다. 그러다 보니 딜레마가 생긴다. 모던으로 가려면 뭔가 고개를 내민다. 자기를 뽐내기 위해서라도 고개를 내미는데, 뭔가를 보기 위해서도 고개를 내민다. 우리나라 전통 건축은 높을 필요가 없다. 마당 자체로도 하나의 공간을 만들고, 굳이 너머에 있는 오름이나 한라산, 바다를 보려 하지 않아도 됐다. 어떻게 보면 가치의 차이일 수도 있다.

환경에 대응하는 건축까지는 고민하지 않았지만, 1층 바닥이 전부 잔디이며, 벽하고 지붕만 씌운 곳에 사람이 산다면 어떨까. (송당리 오름을 품은 집 건축물을 말하면서) 생화를 실내에 끌어들였고, 밖과 연결되는 구

백승헌

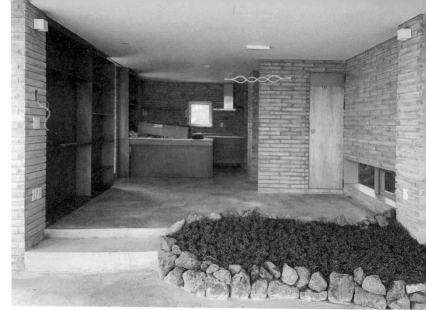

송당리 오름을 품은 집 (제주시 구좌읍 송당 5길 46-78) 실내조경

조로 만들었다. 집주인은 개미나 벌레가 들어오면 어떡하느냐고 고민했다. 그에 대한 답으로 "재밌을 것 같다."고 말했다. 그 건축주에게 최근 들은 말이 있다. "내가 실내에서 검질을 맬 줄은 상상도 하지 못했다."고 말하더라. 너무 기분이 좋았다.

52

제주시 원도심에 대한 관심이 늘고 있다. 도시재생이 주요 원인인데, 원도심 재생은 어떤 식으로 해야 한다고 보는지.

2020년이었다. 제주시 원도심을 주제로 젊은 건축가 5인 기획전에 참여했다. 도시 조직을 유지하면서 무근성 지역에 훼철된 제주성의 기억을 복원시키는 것과 다른 한편으로는 어떻게 활성화를 모색할지에 대한 생각을 담았다. 관람 온 초등학생과 중학생들에게 〈탐라순력도〉를 보여주면서 원도심에 이런 제주성이 있었다는 것을 알고 있냐고 물어봤는데, 대부분이 모른다고 답했다. 쓸쓸한 기억이다.

우리는 원도심이 갖고 있는 근원적인 힘이 무엇인지 찾아봐야 한다. 기억의 복원이란 이름으로 지금은 변형된 도시 조직을 옛날것으로 돌리는 일차원적인 방법이 아니라, 현재를 인정하고 과거의 기억을 유지시키면서 활성화될 미래를 고민해야 한다.

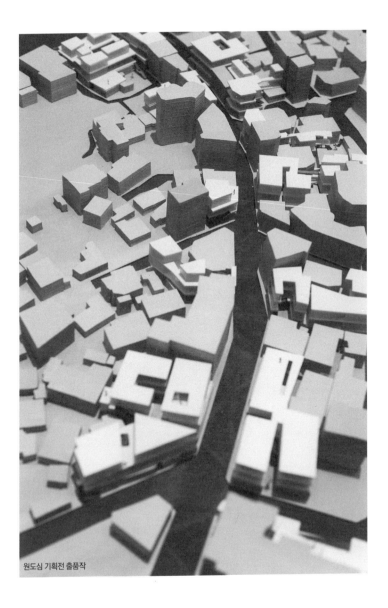

원도심 기획전 출품작

백승헌

건축가로 살면서 인생 책이 있다면. 책 이야기와 함께 못다한 건축 이야기도 마음껏 풀어달라.

김광현 교수의 〈건축 이전의 건축, 공동성〉을 꼽는다. 루이스 칸은 50살 정도의 나이가 됐을 때 어떤 건축 설계가 들어와도 사례조사를 하지 않고 다 할 수 있었다고 했다. 건축을 볼 만큼 봤다는 뜻이 아니라, 그런 위치까지 올라온, 그러니까 뭔가 깨달았다는 의미이다.

어떻게 하면 관습화된 설계를 하지 않을까, 고민한다. 교회를 설계하더라도 교회마다 위치가 다르고 거기에 오는 사람들의 성향이 다르다. 우리가 해왔던 관습적인 걸 의심하다 보면 왜 이런 공간이 만들어졌고, 필요해졌는지 알게 된다.

사실 이 책은 앞부분보다 뒷부분에 공감이 간다. 거기에 건축 현실이 나온다. 우리 세대는 과연 대한민국에서 최상인가 질문을 던져본다. 365일 중에 350일 이상 출근하고, 90% 이상을 야근과 철야를 한 경험이 있다. 그러다 대다수가 떠난다. 정말 좋은 환경이 주어지고 재능 있는 사람들이 건축 현장에 남아야 한다.

건축에 대해 마지막으로 하고 싶은 말이 있다면.

건축가들은 너무 어렵게 설명하려 한다. 영화 〈건축학개론〉을 보면서 웃음이 터졌던 장면이 떠오른다. 엄태웅이 한가인에게 설계 계획을 설명하면서 랜드스케이프 건축은 어떻고, 이래저래 설명을 한다. 한가인이 끝까지 듣고 있다가 마지막에 한 말이 "음 좋은데, 너 영어학원 다니니?"라고 묻더라. 건축가라면 그런 어휘들을 쓰는 게 너무 자연스러운데, 이게 사실은 시민과 거리가 있음을 뜻한다.

사실 건축가들은 똑같은 노력을 한다. 물론 설계를 좀더 잘하는 사람들이 있겠지만 법규 검토를 다 하고, 자기 아이디어를 심고, 건축주와 교감이 되면 설계를 한다. 어느 선에 올라왔다고 '나는 예술가입네'라고 고수할 필요가 없다. 시민과 교감이 있어야 한다.

마지막으로 꼭 해보고 싶은 게 있다. 오픈하우스이다. 건축물이 준공되면 주변 사람들을 초대해서 이 건축물에 대해 소개하는 것이다. 서울에서는 오픈하우스를 많이 한다.

현상설계로 진행된 공공건축물은 시민의 것이고 국민의 것이다. 하지만 정작 주인에게 어떻게 만들어졌다는 얘기를 하지 않는다. 준공이 되면 시민들, 즉 집주인을 초대해서 건축 사용설명을 해줘야 한다. 그런 자리가 마련되면 시민은 시민의 권리를 찾는 것이고, 건축가와 시민과의 사이가 가까워지는 계기가 된다. 스마트폰을 사더라도 사용설명서가 따라오는데, 몇 십억짜리 건물을 지으면서 건축 사용설명을 집주인들에게 왜 안 하는지 모르겠다. 하다 못해 집주인을 부르지 못하는 상황이라면 '건축사용설명서'를 만들어서 해당 건축물이 어떤 의도로 기획되고 사용해야 하는지 설명해줘야 한다.

백승헌

패러다임 건축에서
삶의 건축으로

홍건축

움푹 꺼진 땅. 제주시 애월읍 가문동은 그의 고향이다. 몽골군이 터를 잡고 말을 훈련시켰다는 역사적 이야기가 있는 땅이다. 서쪽 언덕은 거센 북서풍을 막아주는 보호막이다. 그는 거기서 건축을 봤다. 자신의 할아버지가 목수였다. 고등학교 때 집을 짓게 되는데 삼촌이 시공을 했다. 건축가의 길은 어쩔 수 없었는지도 모른다. 몽골군도 말을 훈련시키며 집을 지었을 텐데, 역사가 흐르듯 가문동의 건축 이야기도 끝맺음은 없다.

건축가는 머리로 건축을 하기도, 가슴으로 건축을 하기도 한다. 머리로 하는 건축은 '패러다임 건축'이라는 이름으로, 가슴으로 하는 건축은 '삶의 건축'이라는 이름으로. 건축은 어떤 맥락이 필요할 듯 보이지만 그렇게 잣대를 들이밀면 우리 주변을 제대로 보지 못하는 우를 범할 수 있다. 작은 창고를 지어달라며 얼마 들지 않은 하얀 봉투를 내민 할머니를 그는 잊지 못한다. 수십억 원을 호가하는 집을 짓는 건축주가 내미는 돈다발이 작업에 대한 대가라면, 할머니의 봉투는 '삶의 건축'을 말한다. 그는 할머니만 생각하면 눈물이 난다.

건축사사무소 홍건축 홍광택

« 애월읍 하귀리 가문동 포구 | 사진: 김형훈

우리는 땅 위에서 산다. 땅과 떼려야 뗄 수 없는데, 건축가로서 '내가 꼽는 땅'이 있다면, 그 이야기를 먼저 해보고 싶다.

해안과 중산간(해발 100~300미터의 고지대)은 매우 중요한 요소이다. 제주시 애월읍 하귀리 출신이라 그 이야기를 해보겠다. 애월 해안도로를 진입하는 데 있는 가문동이 고향이다. 멀리 도두동이 보이고 해안도로보다 낮고, 또한 높은 지형도 있다. 수산유원지를 포함하면 폭은 더 넓다. 어릴 때의 추억과 과거의 모습이 생각난다. 지금은 경관이 많이 망가져서 마음이 아프다. 현재 공공건축가로서 서부 지역을 맡았으며 이 지역 공간들을 만지고 싶다.

애월읍 하귀리 풍경 사진 : 김형훈

제주에 등장하는 건축물을 보면 육지랑 다를 게 없다.

내부공간이나 외관을 두고, 패러다임을 얘기하는 건
축물이 너무 많다. 너무 많이 생겼다. 그걸 한동안 잘한다 잘한다 했
다. 그래서 서울, 판교, 분당에 있는 집이 제주에 생기게 되었다. 제주
도가 가진 좋은 풍경이 있어 좋은 건축인지, 다른 지역에 옮겨도 좋은
건축인지 평가를 해봐야 한다. 제주의 풍경이라는 배경이 있어서 그
건축물에 상을 준다고 하면 이건 곰곰이 생각해봐야 한다.

지역성 얘기를 해보자. 제주에 맞는 건축이라든지, 제주에 맞는
건축활동은 뭘까. 어떤 게 지역성일까.

건축 설계 구현의 첫 번째 단계로, 가장 중요한 부분은
지형과 경관을 고려한 건축물의 자리매김이다. 자연을 닮은 외피형
태, 즉 제주 내에서도 그 지역만이 갖고 있는 자연의 모습, 형태를 닮
은 건축을 추구한다. 그리고 사용자들이 편안하게 접근할 수 있는 내
외부적·기능적인 동선을 계획한다.
건물이 자리매김했을 때 해당 지역에 영향을 준다. 그래서 배치계획과
대지계획이 중요하다. 지형을 거스르지 않고, 적어도 비도시 지역은 제

주의 지형과 제주의 경관에 어울려야 제주에 맞는 건축이 아닐까. 섭지코지 건축에 대해선 지금은 과감하게 말할 수 있다. 안도 다다오의 글라스하우스나 마리오 보타의 아고라 건축물은 제주도의 자연경관과 부조화된 건축물이다.

섭지코지에 있는 안도의 두 건축물은 다르다. 개인적으로도 글라스하우스를 보면서 대체 안도는 어떤 생각으로 그걸 설계했는지 의문이다. 안도의 욕심으로 섭지코지에 성산일출봉을 세운 게 아닐까.

건축물이 있어야 할 곳에 자리매김해서 앉으면 자연스럽게 형태적인 부분과 외피적인 부분들이 그 지역과 어울리는 풍광과 경관을 형성하게 된다. 이로써 누구나 공감하는 경관적 요소로 받아들이는 건축이 되지 않을까 한다.

어떻게 건축가의 길을 걷게 됐나.

적성에 맞는 직업이다. 할아버지가 목수였다. 고등학교 때 우리집을 짓는데 삼촌이 시공을 했다. 그때 도면과 청사진도 들여다봤다. 기초가 올라가는 모습을 보면서 건축이 재밌는 분야임을 느꼈다.

활동량도 많고, 일도 많은데 비결이라도 있나.

사무소를 시작한 지 올해로 만 10년이 되었다. 10년을 돌아보는 시간을 가질까 한다. 졸업 후 IMF를 맞았다. 설계를 하고 싶었다. 대학 4학년 때 시공경험을 채워야 할 것 같아서 1학기가 끝날 때 현장기사처럼 연립주택 공사현장을 오갔다. 거기서 실제 도면과

현장을 배웠다. 일용직으로 일하는 것과 건설사 소속 현장기사처럼 들어가서 일하는 것은 차이가 난다. 처음엔 현장에서 무시당하기 일쑤였다. 하지만 8개월 후에는 도면과 비교해 시공이 잘못된 부분을 지적할 정도가 됐다.

건축사사무소가 아니라 왜 시공현장이었나.

설계사무소에 들어가면 시공경험을 갖지 못할 수도 있다는 생각을 했다. 학교에서 배운 게 실제 건축에 어떻게 적용되는지 보고 싶었다.

개인적으로 영향을 많이 준 건축가는 누구인가.

담건축의 김상언 소장이다. 설계작업에서 디자인과 계획 및 도면 작도 능력이 출중한 분이다. 내가 생각한 설계사무소였다. 설계 디자인 및 도면 작성 능력을 업그레이드할 수 있었다. 중간에 육지에서도 올라오라는 유혹이 있었지만 가지 않았다. 김상언 소장은 성품도 워낙 뛰어나다.

건축사사무소 4년차에 사무실을 합치게 되었다. 세 사무소가 하나로 합쳐졌다. 그러다 보니 내게 영향을 끼친 건축가는 더 많아졌다. 건축 기획, 형태입면, 작도, 디테일 등 건축가로서 각자의 개성이 뚜렷했다. 다양한 분야에서 좋은 영향을 받았다.

우리 세대는 로컬에서 큰 건축가들이다. 육지에서 유학하고 제주도로 돌아온 건축가들이 지역에 대해 고민하던 걸 보고 배웠다.

공공건축물은 심의를 다 거쳐서 만든다. 그 과정에서 건축가의 의도와는 달라지곤 한다. 소암기념관도 건축 당시에는 물이 찰랑 찰랑했는데, 이젠 물도 사라졌다. 공공건축물은 건축가 의도를 잘 구현해야 할까, 바뀌어야 할까.

불특정 다수가 사용하는 건축물, 즉 공공건축물을 설계할 때 건축가와 행정, 사용자 등 세 그룹에 대한 초점을 모두 조정할 수 있어야 한다. 건축가의 역량이다.

행정과 도민은 밀접한 관계에 있다. 행정은 세금으로 건축물을 짓고, 그 건물을 도민들이 쓴다. 건축물을 사용할 도민들의 불만이 없어야 한다. 이때 건축가의 역량이 중요하다. 변화 가능한 건축물을 생각해야 한다. 정해진 예산이 있으면 최대한 그에 맞춰 역량을 발휘해야 한다.

사후관리도 그렇다. 삶이 녹아들면 건축물도 변형되고, 어떻게 숨을 쉴지 감안해서 예측 가능한 디자인을 해야 한다. 도민이나 관광객 등 불특정 다수가 들어와서 공간을 쓰는데, 안 좋은 기억을 가졌다면 개선해야 하고, 변화가 필요한 건축물이 된다. 공공건축물은 숨을 쉬어야 한다, 주택처럼.

홍광택

남원읍사무소 야경

**미래를 반영할 공공건축물이 필요하다는 이야기로 정리할 수 있
겠다. 지금까지의 작품 가운데 공들인 게 있다면.**

　　공공건축물로는 남원읍사무소가 있다. 건축에 대한
보람을 느끼게 해준 건 한 할머니의 창고 건물이다. 농산물 창고를 짓
겠다고 찾아온 할머니가 있다. 블록구조로 2천만 원으로 짓겠다고
찾아왔다. 할머니는 사무소에 들어올 때부터 미안해했다. 준공이 날
때까지 돈 얘기는 꺼내지 않았다. 할머니는 하얀 봉투를 들고 있었는
데 내놓지도 못했다. 이것은 여느 설계비 못지않게 큰돈이다. 할머니
의 봉투 얘기만 하면 짠하다. 울컥한다.

남원읍사무소 측면

홍광택

건축가의 역할을 정리해본다면.

제주가 가진 것에 대한, 지속가능한 건축을 이야기하
곤 한다. 그걸 얘기하는 그룹이 있고, 얘기하지 않는 그룹도 있다. 그
런 얘기를 하지 않았다고 해서 건축을 못 하는 건 아니다. 여러 종류
의 리그가 있는데, 좀더 이런 얘기를 하면서 지역성을 파고들며 건축
적 이야기를 하는 그룹이 있고, 창고와 같은 불법건축 양성화, 이런
걸 해결하는 것도 건축가의 모습이다. 법적인 제도를 해소하는 것도
건축가의 능력이다. 외관형태 풍경을 형성해 나가는 것도 건축가의
역할이다. 결국은 자기가 생각하는 건축을 하고, 색깔을 내게 된다.

제주도라는 곳의 땅의 가치를 다들 생각해보곤 한다. 그에 대한 생각은 어떤지.

제주에 살고 있는 사람들에 대한 이야기부터 해야겠다. 요즘 제주인이 있을 테고, 탐라인도 있다. 오래전부터 살고 있는 제주인, 주민등록상 거주지를 갖는 제주도민도 있다. 그렇다면 누가 제주도를 판단하고, 누가 변화를 일으키고, 제주의 가치를 누가 판단할 것인가.

제주는 대한민국이 가진 부속 섬이다. 특별자치도로서 대한민국 국민이 동의를 해줘야 하는지, 좁혀서 제주특별자치도민이면 되는 것인가. 제주도는 조선시대에 200년간 출륙금지령을 당했다. 그런 아픔을 겪은 조상을 가지고 있는 제주도민들이 판단할 것인가. 그 점에서 차이가 있지 않을까 한다.

제주인보다 개인적으로는 범위가 넓어야 하지 않을까.

제주의 가치를 얘기할 때는 미래지향적이어야 한다. 제주도라고 하면 한라산이다. 한라산을 우리는 중산간, 산간, 해안가, 이렇게 부르고 있다. 해안가에 사는 사람, 중산간에 사는 사람들의 삶은 다양하다. 이처럼 다양한 가치가 있는데 우리는 수평선 위로 도출된 한라산의 모습만 본다. 땅속으로 들어가면 땅속의 가치가 있고, 지하수도 있다. 어떤 건 보존을 해야 하고, 어떤 건 보전을 해야 할지 판단해야 한다. 점점 제주인의 성격은 약해질 것이다. 지켜야 할 것은 지키는 게 맞는데 아직은 이 부분에 대한 역량이 모자라다.

자연을 활용할 수 있는가의 문제이다. 아이들이 놀면서 나무를 타다가 그 나무가 부러지곤 한다. 놀기 위한 행위인데, 나무에 그래서는 안 된다는 이들이 있다. 그게 맞나? 자연은 망가뜨리는 게 아니라, 자연을 잘 활용해야 건강한 사람이 되고, 미래 가치를 지킬 줄 알게 된다. 제주 자연도 활용하는 방법을 찾아야 한다.

누가 그러더라. 건축가가 어떻게 환경을 얘기할 수 있느냐고. 건축가는 결국은 개발을 하는 사람이다. 자연을 훼손할 수밖에 없는 직업이다. 그래서 건축물이 자리매김했을 때의 배치가 중요하다. 시간이 어느 정도 흘렀을 때 자연치유적 현상이 일어나서 그 건축물이 자연경관을 이뤄낼 수 있는 건축물이 되느냐에 달려 있다.

부산대 이동언 교수의 〈삶의 건축과 패러다임 건축〉을 추천했는데, 비평이라서인지 술술 넘어가질 않는다.

이 책을 접한 건 현장실무를 하던 2000년 7월이다. 당시 책을 많이 읽었는데, 제목이 마음에 들었다. 내용은 어찌 보면 주관적일 수 있는데, 사회에 어떤 변화를 일으켜야 한다는 생각을 담고 있다. 건축을 할 때 패러다임보다는 삶에 대한 부분을 중요하게 생각한다. 건축은 사람과 밀접한 분야이기 때문이다. 맥락주의보다는 삶에 대한, 인간과 공간에 관련된 것이기에 중요하다고 말하고 있다. 맥락주의를 비판하고, 머리에 의한 건축이 아니라 가슴으로의 건축을 하라고 하는데, 마음에 드는 문구가 있다.(49쪽을 펼치며) 이 문구가 너무 마음에 든다. "고대로부터 현재까지 서구 건축이나 건축이론은 머리에 의한 건축(패러다임의 건축)에 의해 지배되어 왔으며, 가슴으로의 건축(삶의 건축)은 백안시되어 왔다는 점이다."
먹고사는 경제적 부분도 중요하지만 따뜻한 건축을 해야 한다. 건축가가 가슴으로 느끼지 못하고 머리로만 하게 된다면 건축주들은 어떨까. 의뢰인을 배제한 상태에서 제주에만 너무 어울리는 디자인, 건축가가 추구하는 패러다임에 대한 디자인만 고수하면 막상 그 집에

들어가서 살 건축주는 어떻게 생각할까. 결국은 건축주의 동의를 얻어야 한다.

건축주의 생각을 구현하는 게 삶의 건축인가.

농산물 창고를 짓겠다고 찾아온 할머니 얘기를 했는데, 건축의 보람은 거기서 느끼고 싶다. 건축을 하고 있는 이유가 거기에 있다.

바로 그게 '삶의 건축' 아닌가.

(《삶의 건축과 패러다임 건축》을 펴며) 8쪽에 "바람직한 건축을 하기 위해서 우리는 먼저 복잡다단한 삶을 직관적으로, 가슴으로 체험하여 이를 건축적 아이디어로 전환시켜야 한다."고 나온다. 건축가들은 직접 체험뿐 아니라 다양한 경험을 쌓아야 한다. 어떤 프로젝트를 수행하면서 배치에 중점을 뒀는지, 내부 공간 어디를 중요하게 여기는지, 그런 부분에 대해 나름대로 타당성을 가지고 건축을 하려 한다.

이 책을 보면 "삶의 복합성을 만질 수 있는 건축적 사유가 선행되지 않은 채 단순히 경험논리만으로 무장한 건축은 불가능한 시대가 다가올지 모른다."는 문구가 있다. 앞으로의 건축 흐름이 그렇게 될 수도 있지 않을까.

미래의 건축 흐름에 대한 논문과 연구는 계속 이어지고 있다. 팬데믹시대, 초연결시대가 되면서 외부가 내부로 되는 등 주거생활 공간의 다양한 변화도 일어나고 있다. 삶의 패러다임이 변

하면 주거 평면도 변화될 수밖에 없다. 주택을 설계할 때 사적영역, 공적영역, 세미 프라이빗, 세미 퍼블릭, 즉 단순히 침실·거실·욕실·주방·식당 등으로 구분하던 것들이 초연결시대에는 외부와 온라인으로 연결되면서 집 내부가 공개되기 때문에 퍼블릭한 공간이 되어버린다는 점이다. 이런 팬데믹 및 초연결시대에 대응하기 위한 가변형 공간을 건축에 반영해야 삶의 복합성을 담을 수 있다.

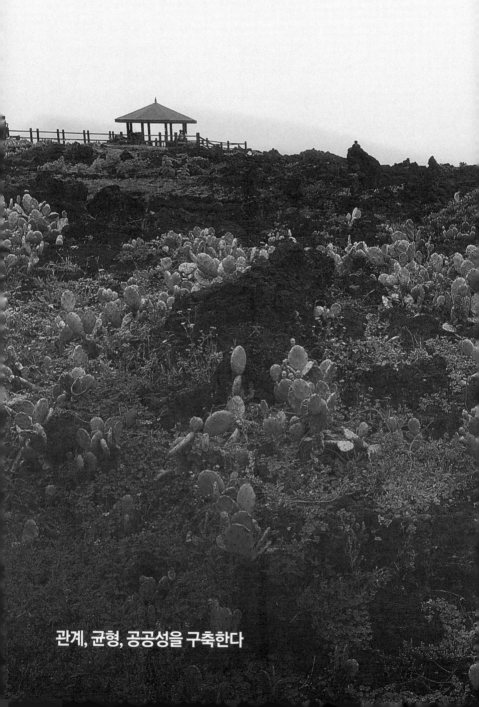

관계, 균형, 공공성을 구축한다

티에스에이
건축

성장기를 보낸 곳은 신제주에 있는 제원아파트였다. 신제주 개발과 맞물리며, 그 기억을 온전하게 가지고 있다. 그 기억은 지금처럼 막혀 있는 아파트가 아닌, 사방으로 뻥 뚫린 '동네놀이터'로서의 아파트이다.

어릴 때부터 건축을 만났다. 아버지의 손을 잡고 건축가 김석윤 소장의 사무실을 자주 오갔고, 그 냄새 또한 기억한다. 고교 졸업 후 서울에서 대학생활을 거치면서 건축가 이종호를 만났다. FM2 카메라를 들고 다니던 건축가 이종호는 "표피만 건드리는 게 건축을 하는 것은 아니다"라고 말했다. 그에겐 가장 영향을 많이 끼친 인물이다. 적극적으로 사회에 참여하는 모습은 어쩌면 건축가 이종호에게서 배웠는지 모른다.

면허를 일찍 따고, 40대에 고향에 복귀해서는 다시 건축을 배우는 심정으로 제주를 알아가고 있다. 사무실은 그의 집 '아소재(雅笑齋)' 1층에 있다. 집 이름에서 보듯, 바르고 건강한 건축이 무엇인지 탐구하려 하고, 행복한 웃음이 있는 공간을 만들려는 그의 얼굴이 그려진다.

(주)티에스에이 건축사사무소 김태성

« 한림읍 원령리 선인장 마을 해변 | 사진: 김형훈

제주에서 의미 있는 장소 또는 공간은 어디이고, 그 이유는 무엇인가.

김태성

제주시 한림읍 월령리, 일명 '선인장 마을'이라고 불리는 작은 마을에 대해 이야기하고 싶다. 월령리 선인장은 멕시코가 쿠로시오 난류를 타고 열대지방으로부터 밀려와 월령리에 자생하게 되었다고 한다. 현재는 해안가뿐만 아니라 마을 안에도 넓게 분포한다. 이는 낯선 선인장이 월령리 마을 사람들의 삶과 자연스럽게 연결되고, 결국 이 마을의 정체성을 이루게 된 것을 보여준다.

선인장이 제주의 돌담과 만나서 마을의 풍경을 이룬다. 선인장은 제주의 것이 아님은 분명하며, 해류를 따라 씨앗이 넘어와 제주의 토착 돌과 만나고, 조화롭게 어우러지며 제주의 새로운 풍경을 만들어냈다. 이러한 풍경의 과정이 현재 제주의 상황과 묘하게 교차되며 '제주의 풍경은 무엇인가?'라는 원론적인 물음을 던지게 된다.

원래 제주의 것만 소중하다면 선인장은 다 치워버리고 제주 돌담만 남아야 한다. 하지만 이렇게 공존하면서 서로의 조화로움 덕분에 더 훌륭한 제주의 풍경이 되었다.

지역성에 대한 이야기와 연결되는 것 같다. 제주의 지역성에 대한 생각을 정리한다면.

제주의 지역성을 정의 내리기에는 아직 내공이 모자라다. 나름 가지고 있는 여러 가지 생각을 얘기해본다.

제주도는 섬이다. 섬은 개방과 확장성이 없으면 도태된다. 바다 저 멀리 어디서 날라온지 모르는 선인장 씨앗이 월령리에 들어왔다. 제주엔 돌담이 있고, 선인장 씨앗이 제주 돌담 사이로 올라와 지역의 풍경을 만들고 있다. 결국 이 풍경은 제주의 것과 외부에서 들어온 것의 공존(共存)이라는 것이다.

월령리 선인장

변화를 거부하고 새로운 것을 받아들이지 못하는 건축이 지역성을 가진 건축이 아니라는 것은 분명히 말할 수 있다. 과거의 것에만 집착하는 것, 또는 재현하는 것이 제주의 지역성을 추구하거나 반영하는 것은 아니다. 우리가 말하는 '제주의 풍경'이라는 과거의 그 풍경도 사실 변하는 과정 속의 풍경이다. 현재의 제주 풍경도 미래에는 제주의 지역성이 된다. 과거에 대한 집착이 아니라 제주라는 곳의 정체성을 고민하고, 시간의 흐름과 변화에 대한 공존을 포함해 올바른 방향성을 찾는 고민의 흔적이 보이는 건축이 제주의 지역성을 고민하는 건축인의 자세이다.

김태성

제주에 어울리는 건축은 뭘까?

2018년 일본 규슈 지역에 답사를 간 적이 있다. 제주와 유사한 건축을 기대했는데, 너무나 다른 건축양식을 보았다. 차이점은 간단하다. 환경에 적응했던 삶의 흔적이 차이를 낳았다는 것이다. 예를 들어 바람이 가장 힘들었던 제주도의 민가는 땅보다 낮게 집터를 잡았고, 빗물 처리가 가장 힘들었던 가고시마의 민가는 물길을 만들며 돋운 땅에 집터를 잡았다.

우리가 건축을 이야기할 때 가장 강조하는 '장소에서의 건축'이 그 시대에는 더더욱 건축의 시작과 끝이었다. 그리고 우리가 이야기하는 건축의 장소성보다는 그 의미가 확장되어 '자연환경에서의 건축'이라고 해야 할 것이다. 그들에게 자연환경은 대항해야 하는 것이기도 했으며, 타협하고 순응하는 것이기도 했다. 그 결과물이 건축을 만들고 건축문화를 만들었다.

과거의 건축이 자연환경에 의해, 지역문화에 의해 동일한 모습으로 그려졌다면, 현대의 도시는 각각의 다양함이 모여 풍경을 만든다. 그 풍경을 바라보며 원론적인 질문을 하게 된다. 현대 건축에서 과거의 자연환경처럼 가장 중요한 요소는 무엇일까? 전통 마을과 현대의 도시 풍경의 차이점은 '다양성'이라는 단어로 구별된다. 다양성의 원인은 다양한 삶의 방식에 따른 사람들의 다양한 요구에서 파생되었을 것이다. 과거 건축의 가장 큰 고민이 자연환경이라면, 현대 건축의 가장 큰 고민은 사람 그 자체이다.

제주 건축은 제주 역사(시간)의 흔적, 자연환경의 특성을 존중하고, 현재 제주인들의 사고방식, 삶의 방식을 반영해야 한다. 그것이 그 시대 건축문화로 정리될 것이다.

제주 건축가의 역할에 대한 생각을 정리한다면.

제주의 풍경을 만드는 이는 누구인가? 안도 다다오, 이타미 준 등 거장의 건축물도 구석구석 차지하겠지만, 결국 다수의 건축은 지역 건축가에 의해 계획되고 이들의 건축 수준이 그 지역 도시 풍경의 수준으로 연결된다고 보면 제주 건축가의 역할이 보인다.

제주의 건축이 양적인 성장의 시기는 지났다고 모두들 느낀다. 지금은 제주 건축의 질적인 성장을 더욱 고민해야 할 때이다. 시대의 흐름과 함께 이제 제주의 자연과 사람의 공존, 제주의 문화와 새로운 문화의 공존, 이러한 공존의 건축을 고민해야 한다. 이러한 고민들이 각각 건축작품으로 표출되어야 한다. 이러한 작품들이 함께 어우러져 제주 건축의 기본풍경을 만들어간다.

자랑하고 싶은 본인 작품은?

아직 없다. 건축작품이라는 것은 건축가의 작가정신과 작품이 일체화되고 대중과 건축인에게 인정받음으로써 그 의미를 지닌다. 그런 점에서 아직은 건축가로서 작가정신(건축 철학 또는 이론)의 정리가 되지 않았다. 그래서 아직 건축가라고 불리는 것조차 부끄럽다.

사람마다 건축적 성장기는 다르다고 생각한다. 나는 건축을 시작할 때 바른길을 인도해줄 건축적 스승을 갖지 못했고, 살아남기 위한 건축을 했다. 보여주기식 건축, 상업적·자본적 건축이 몸에 배어버렸고, 하루아침에 변화하기에는 어렵다. 물론 이러한 건축적 자세는 변화하려는 나의 강력한 의지가 있으므로 서서히 변화될 것이다.

아쉽지만 애착이 가는 본인 작품은 있을 텐데.

내가 살고 있고, 작업하고 있는 아소재(단독주택 및 사무소)라는 집이다. 디자인적 관점, 공간 계획적 관점에서 주변의 건축인들은 다소 실망스러운 표현을 하는 게 사실이다. 하지만 나에게는 여러 가지 의미를 갖는다. 건축가가 내 집을 설계한다는 게 나의 능력을 보여주어야 한다는 점에서 굉장히 부담스러운 작업임이 분명하다. 그래서 오랜 시간 동안 계획안만 잔뜩 쌓여가고 실행하지 못했다. 그러다 보여주기를 위한 디자인 욕심을 버리고, 요구되고 있는 기본에 충실하자는 점과 건축주로서 또한 시공자로서 경험을 쌓는 기회로 만들자는 확신으로 작업을 시작했고, 빠르게 완성되었다.

"건축가란 건축물의 설계부터 시공까지 모든 것을 조율하는 마스터이다." 그러나 건축물을 설계하고 감리하는 사람이 건축주로서, 시공자로서의 경험이 없다면 그 조율이 편향적일 수밖에 없다. 이 프로젝트를 진행하면서 스스로에 대한 자책과 한계를 실감했고, 아쉬움은 셀 수 없이 많았다. 하지만 그만큼 성장했다고 자부한다. 지역에서 작은 건축들을 설계·감리·컨설팅하는 지역 건축가로서 설계와 시공의 한계점과 가능성을 알게 된다. 그래서 건축주와 시공자 사이에서 기본적인 공감능력, 조율능력을 갖추게 된 것 같다.

건축작업에서 어려운 부분에 대한 이야기를 듣고 싶다.

내부공간 디자인이다. 특히 작은 건축, 주택 설계에서 그렇다. 클라이언트는 건축가가 본인이 꿈꾸는 공간을 만들어주는 사람으로 알고 있는데, 많은 건축가들이 인테리어는 별도라고 이야기한다. 건축주는 SNS에 나오는 내부공간을 설명하고, 건축가는 본인이 계획한 건축물 디자인만 말하고 있다. 왜 그럴까? 간단하다. 건축가들은 인테리어 계획에 자신이 없기 때문이다. 서민들의 주택설계에서 내부공간은 조명디자인, 천장디자인, 바닥, 벽체, 문틀의 색감과 재질, 사소한 액세서리 및 기존 가구와의 조화 등 사소한 하나하

나가 그 공간의 느낌을 만든다.

많은 건축가들이 조언은 하지만 건축주와 시공자가 협의해서 결정하라고 뒤로 빠지는 경우가 대부분이다. 내 집을 직접 지어본 경험으로 공사 전 결정되어 있지 않은 내부공간 디자인은 건축주가 시공자에게 끌려갈 수밖에 없다. 물론 핑계는 있다. 건축주의 사정상 인테리어 설계비까지 지급하는 경우가 많지 않기 때문에 어렵다는 것이다. 하지만 내가 설계한 공간의 디자인을 포기하는 것은 건축가로서의 자격이 없다. 사무실 상황에 맞는 각자의 노하우가 필요하다.

건축작업에서 가장 중요하게 여기는 부분은.

첫 번째는 '건축이란 관계(Relationship)를 구축하는 행위'라는 것이다. 기본적으로는 대지의 기후와 지리 등의 자연적 조건과 주변의 건물, 도로, 풍경, 녹지 등과의 관계를 고려해야 한다. 넓게 본다면 인문사회적 환경 속에서, 그 장소에서 적절하게 알맞은 옷을 입어야 한다. 이러한 '관계로서의 건축'은 현대 건축에서 누구나 이야기하는 가장 중요한 요소 중 하나이다. 그럼에도 불구하고 관계를 무시하여 도시와 자연을 망가뜨리는 건축이 너무 많다.

두 번째는 '균형(valance)감을 잊지 말자'이다. 여기에서 균형감이란 형태적 균형을 말하는 게 아니라, 욕심과 지켜야 할 것 사이에서 조율자로서 건축가의 역할을 말한다. 예를 들어 건축주의 상업적 욕심을 채워주는 것과 건물 이용자의 사용성 사이에서의 균형감을 지키는 것, 또는 건축가의 디자인 욕심과 주변 풍경과의 조화로움 사이에서의 균형감을 지키는 것 등을 말할 수 있다.

세 번째는 '건축은 구축되면서 공공성을 가진다'라는 점이다. 건축은 구조물로서 완성되면 자연과 도시와 함께하는 공적인 환경으로 존재하게 된다. 즉 건축은 개인의 소유물이지만 그것이 전부도 아니고, 건축가의 작품이지만 그것이 전부도 아니다. 건축가는 이러한 건축행위가 지역의 역사와 사회의 문화수준을 반영해야 하며, 도시에

서의 공공성을 가질 수밖에 없는 이유에 대해 잊지 말아야 한다. 또한 도시건축 전문가로서 건축주에게 이러한 내용을 인지시켜야 할 의무가 있다.

제주 자연은 보전이냐, 개발이냐의 논란거리가 되곤 한다. 어떤 생각을 지니고 있는지 궁금하다.

제주도는 특별한 자연을 가지고 있고, 무책임한 개발에 대해 거부하는 사회적 공감대가 있다. 그 이유에 대한 생각을 정리해보면 이렇다.

첫 번째는 풍경에 대한 기억이다. 제주도 사람들은 풍경에 대한 기억을 가지고 있다. 건축과 풍경이 만나서 조화로움을 이루는 아름다움으로 더 좋은 풍경을 만들 수 있다고 생각하는 논리도 이해는 되지만, 우리(제주 사람)는 한정된 섬에서 우리가 기억하는 그 풍경이 사라지는 것에 대한 아쉬움이 더 크다는 것이다.

두 번째는 자연에 대한 존중이다. 제주는 척박한 땅이다. 이 척박한 땅에서 자연에 대한 존중 없이는 버틸 수 없었을 것이다. 거센 바람과 거친 땅과 돌에 순응하고 살아온 DNA를 가지고 있다. 현재의 개발과 확장의 자세가 우리의 땅을 존중하지 않는 것에 대한 본능적인 거부감이 있다.

제주도에는 2009년에 수립된 [제주특별자치도 경관 및 관리계획]이 있다. 이 관리계획을 보면 제주 경관의 미래상을 "제주 고유의 서사적 풍경 구축"이라고 정의 내리고 있다. 여기서 언급하는 '서사적 풍경'이란 시간과 공간이 서사적으로 연결된 풍경을 말한다. 시간적으로 과거와 미래가 하나의 현재가 되는 풍경이며, 땅의 기억을 존중하고 보전하면서 새로운 변화의 과정이 공존하는 풍경이다. 또한 관리계획에는 세부적인 내용들도 잘 정리되어 있다. 이러한 방향성을 가지고 잘 실천해나간다면, 보전과 개발이라는 주제에서 균형감을 잘 지켜나가는, 대한민국에서 가장 모범이 되는 지역이 될 것이다.

건축가로 살게끔 만든 인생 책이 있다면.

 승효상의 〈빈자의 미학〉이라는 책이다. 대학생 때 많은 이들이 그랬겠지만, 건축 책은 주로 건축가의 작품을 설명하는 내용이 대부분이었고, 간혹 읽어봐야 한다는 책은 번역서가 대부분이어서 그 논지를 이해하기가 쉽지 않았다. 〈빈자의 미학〉은 많지 않은 내용으로 쉽게 다가왔고, 한국인의 정서를 가지고 한글로 이야기함으로써 글쓴이의 생각과 의지가 고스란히 전해진다. 그리고 본인의 주장을 매우 단호하게 정의 내리므로 이해하기 쉬웠다.

이 책에서는 건축이라고 지칭할 수 있는 판단기준, 즉 건축적 요건 3가지를 선언한다. 합목적성과 장소성, 시대성이다. 합목적성은 적절한 기능과 규모 및 표정이 건축의 목적에 부합할 때를 말한다. 장소성은 대지에 담긴 흔적의 발견, 이들과의 관계를 규명하는 것, 그 속에서 새로운 질서를 창조하는 것을 이야기한다. 시대성은 건축가의 항성, 시대를 관조한 작의가 투영된 건축의 사상적 배경을 말한다.

〈빈자의 미학〉에서 저자는 "가짐보다 쓰임이 중요하고, 더함보다는 나눔이 더 중요하며, 채움보다는 비움이 더욱 중요하다."고 설명한다. 1990년 초 이후 가장 많이 논의된 건축가라는 평이 있듯이, 이 책에서 사용된 '빈자의 미학, 침묵의 벽, 도시 속의 건축, 건축 속의 도시, 반기능적 건축, 무용의 공간' 등의 단어 또는 어휘들은 그 시대의 건축 어휘들이 되었다. 이후 그가 사용한 '현대의 유적, 컬처스케이프, 어번 보이드, 문화풍경, 지문' 등의 어휘들 역시 그 시대를 대표하는 건축 어휘들이 되었다.

김태성

보여주기 위해
집을 지을 이유는 없다

소헌

태어나 자란 곳은 촌이다. 제주 시내였으나 시내 중심과는 한참 멀었다. 쌀밥이 아닌 조밥을 먹고, 어릴 때는 촐(가축의 먹이가 되는 풀로 표준어로는 '꼴'임)을 날랐다. 그런 마을에 대규모 아파트 단지가 들어서고, 서귀포로 향하는 6차선이 만들어졌다. 사무실은 기억에 가득한 마을에 두고 있고, 여름이 오기 전 사무실에 퍼지는 감귤꽃 향기에 취한다. 감귤밭에 사무실이 있어서다.

사무실 '소헌(素軒)'은 본질을 말한다. 건축가로서 건축의 본질을 깨닫고 실천하는 일, 쉽지만은 않다. 그러려면 기본에 충실해야 한다. 건축을 바라보려면 사물의 본질에 충실하고, 아울러 삶의 본질도 그래야 한다. 그는 그런 기본 위에 건축물을 얹으려 한다.

그에게 건축은 삶과 닮았다. 어릴 때 그가 본 아버지는 직접 창고를 짓는 분이었고, 아버지를 거들며 건축의 본질을 배워갔다. 몸에 밴 경험은 그를 자연스레 건축가의 길로 인도했다. 김한진건축사사무소를 다닐 때도 그랬고, 이로재에서 건축가 승효상을 만날 때도 그랬다.

건축사사무소 소헌 양현준

« 소헌 사옥 | 사진 : 윤준환

의미 있는 장소를 꼽아달라고 했더니 제주시 아라동을 택했다.
뭔가 특별한 이유라도 있는가.

제주도 모든 곳이 중요하고 특별하다. 그중 아라동은
태어나고 자란 곳이다. 그것만으로도 너무 특별하다. 잘 알고 편한
동네. 살면서 몸으로 느낀다고 할까, 그런 곳이다. 요즘엔 아라동이
핫플레이스다. 예전엔 중산간 마을로 읍면이나 다를 바 없는 동네였
는데, 지금은 급변했다. 많은 생각을 하게 만든다.
아라동은 1동과 2동, 월평, 영평, 오등동으로 나뉘었는데, 나는 아라
2동에서 태어나고 살았다. 간드락과 원두앗, 걸머리가 아라2동이다.
태어나고 자란 곳은 원두앗이라는 월두마을이고, 고등학교 3학년 때
간드락으로 이사를 왔다. 사옥이 있는 이곳은 예전엔 대부분 딸기밭
과 감귤밭 등 과수원이었다. 부모 세대는 과수원과 소를 키웠고, 나
는 소먹이인 촐을 하러 다니곤 했다(가축의 먹이가 되는 풀을 '꼴'이라고 하는데,
제주에서는 '촐'이라고 불렀다. 양현준 건축가는 1980년대 초등학교를 다녔다.). 사무실 창
너머엔 아직도 귤밭이 있다. 부모님은 지금도 농사를 지으신다. 처음
에는 사무실이 신제주에 있었는데, 연간 임대료를 따져보니, 가진 땅

아라 감귤원 사진: 윤준환

에 건물을 짓는 거나 매년 임대료를 내는 거나 비슷할 듯했다. 그래서 2020년 5월에 준공해서 이곳에 들어왔다.

아라동은 눈에 띄게 계속 바뀐다. 앞으로도 계속 바뀔 것이고, 그런 변화는 부정적인 측면도 있을 테고, 긍정적인 측면도 물론 있을 것이다. 어떻게 바라보는지.

아라동은 자고 일어나면 바뀐다. 간드락과 걸머리를 잇는 길이 정비되면서 빌라촌이 되어버렸다. 이도지구와 아라지구 사이에 택지개발이 되지 않은 아라2동이 있다. 아라2동의 간드락, 걸머리, 원두앗, 기자촌 등은 택지개발지와 접하면서 그나마 이전 마을 형태를 유지하고 있는 곳이다. 언젠가 택지개발이 된다면 바둑판 도로가 나고, 자연적으로 발생한 마을 형태가 아예 없어지고 말 것이다.

자연취락 마을에 빌라가 들어서면서 마을 풍경은 빌라촌처럼 변하고 있다. 인구도 늘고 차도 많아지고 있다. 걸머리로 올라가는 길이 정비되면서 차 중심의 도로가 되어버렸다. 사람 중심의 녹지가 없다. 그게 가장 부정적 현상이다. 인구가 늘고 도시가 발전하면 어쩔 수 없다. 인간 중심의 도로라든가 외부공간이 됐으면 좋겠다. 긍정적인 건 문화시설과 편의시설이 들어온다는 점이다.

사람마다 다르겠지만 제주에 맞는 건축은 어떤 것일까.

제주에 어울리는 건축? 제주에 맞는 건축? 추상적이다. 제주에 맞는, 어울리는 건축을 생각해보면 거기엔 돌담도 있고, 올레도 있다. 모두 자연이 만들어낸 건축이다. 이렇게 보면 가장 제주다운 건축은 자연을 거스르지 않는 것이다. 자연과 밀접하게 접촉하면서도 자연에 묻힌 건축이 제주다운 건축이 아닐까 생각한다.

소헌에서의 건축작업에는 어떤 것들이 있는가.

소헌 사옥(제주시 간월동로 67-18)은 기존의 감귤 과수원 안에서 탄생했다. 이 과수원은 택지개발로 새로운 도시가 된 이도지구와 아라지구 사이의 마을에 있어, 도심 속에서도 옛 과수원의 형태를 간직하고 있는 대지이다. 과수원 안 사무실의 모티브는 기존 제주도 과수원의 창고로, 과수원 주변 도로와 사무실 공간의 연결을 고려했다.
프로젝트의 주된 목표는 사무공간의 기능을 해치지 않고 감귤 과수원을 최대한 끌어들여 그 주변에 녹아들며 함께 풍경을 이루는 것이었다. 이를 위해 사무공간의 남북 방향에는 유리를 사용하여 채광을 최대한 확보해 밝고 쾌적한 업무환경을 만들고, 동서 방향에는 콘크리트 벽을 세워 구조 기능과 서향 빛에 대응하도록 했다. 회의공간은

동향으로 유리를 내어 과수원 전경을 바라보게 하고, 서향으로 벽을 만들어 서향 빛에 대응하도록 했다. 사무공간과 회의공간 사이에는 화장실을 배치했다. 두 공간의 영역을 구분하고 각 영역에서 외부와 직접 연결했다. 동시에 공간 사이에 자연스레 생긴 복도를 통해 두 공간은 구분과 함께 연결이 되었다.

사무공간은 실내마감으로 유리와 경량철골조에 편안하고 따뜻한 느낌의 OSB합판을 그대로 사용하여 재료의 패턴과 물성을 보존해 보여줬다. 외부마감으로는 노출콘크리트에 OSB합판 무늬를 만들었

소헌 사옥 (제주시 간월동로 67-18)전경

다. 콘크리트의 물성에 실내마감 재료인 OSB합판의 텍스처를 겹쳐 실내 공간의 연장으로 외부와의 물리적 구획에 따른 단절이 아닌 내외부 공간을 하나의 풍경으로 이루어지도록 했다.

하늘길방음 작은도서관(제주시 용마로 2길 38)은 청소년 등 수요자 중심의 독서문화와 평생학습 프로그램 운영을 위한 방음시설을 갖춘 문화 공간 조성으로, 주민의 문화복지 향상을 위한 시설이다.

남북으로 길게 뻗은 도로에 접한 삼각형 모양의 대지로, 북측으로는 해안도로와 접해서 바다 전망이, 남측으로는 한라산 전망이 확보된

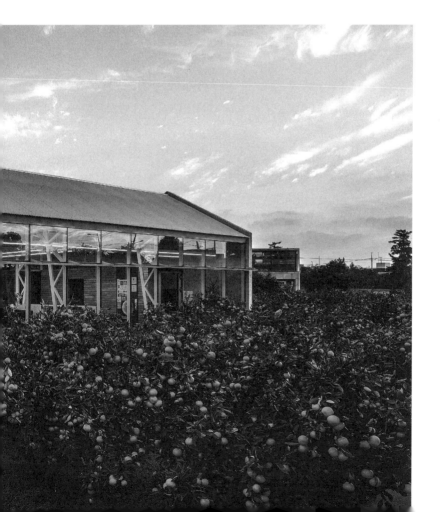

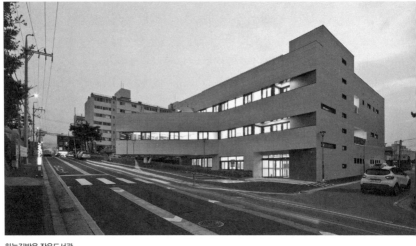

하늘길방음 작은도서관

다. 북측으로 내리막인 일정한 경사를 이룬 도로에서 건물을 최대한 이격하고, 도로 쪽으로는 저층으로 계획하면서 1층에 필로티(건물을 지상에서 분리시킴으로써 만들어지는 공간 또는 그 기둥 부분)를 두어 보행환경을 해치지 않으면서 차량통행의 안전을 최대한 확보했다. 대지 형태와 도로와의 관계를 고려하고 사용자의 안전과 편의에 중점을 뒀다. 길게 뻗은 도로를 따라 수평으로 긴 창을 계획하여 내부에는 바다와 한라산 전망을 끌어들이고 외부에는 도로를 따라 수평 방향의 파사드를 형성하여 안정감을 느낄 수 있는 풍경을 조성했다.

제주라는 땅을 두고 사람들은 '보물'이라는 가치를 입힌다. 어떤 경우엔 그런 말들이 선언적으로 들리기도 한다. 제주라는 땅은 어떤 의미가 있고, 왜 중요할까.

제주의 가장 큰 특징은 섬이라는 점이다. 섬은 외부와 차단되어 있어 독특한 문화가 형성되고 가장 늦게 변한다. 제주에 신당 등의 무속신앙이 많은 것도 그런 이유이다. 달리 의지할 데도 없

고, 스스로 이겨내려고 하니 그런 독특한 문화가 생겨났다. 자연환경에 맞섰고, 초가라든지 올렛길, 돌담 등이 모두 그런 이유로 생겨났다. 아마 지리적 고립으로 생긴, 다른 지역과 다른 문화여서 사람들은 제주를 보물이라 부르는 게 아닐까.

그런 독특한 문화를 잘 보존하고 지켜야 하는데 관광이라든가, 교통수단 발달, 자동차 급증 등으로 훼손되고 있다. 먹고살기 힘들었던 1970년대와 1980년대는 지켜야 한다는 생각보다는 외자유치 등에 급급했다. 2000년대 들어서야 제주를 지켜야 한다는 의식을 가진 이들과 활동들이 많이 생겨났다. 이제는 개발을 반대하는 이들이 제주의 가치를 말로만 이야기하는 게 아니라 행동으로 보여주고 있다.

서울은 '도로 다이어트'를 하고 있더라. 사람 중심 도로를 만들곤 한다. 제주도는 지금부터라도 그렇게 해야 할 것 같은데.

빌라가 들어서고 차가 많아지다 보면 어떤 대안이 있을까 생각하게 된다. 건물이 세워지고 자연이 훼손될 것 같으면 빌라 단지에 지하주차장을 만들자. 차는 지하로 넣고, 지상에는 인간 중심의 녹지공간을 조성해보자. 걷다 보면 모두 아스팔트와 시멘트이고 차량이 주차돼 있다. 그러다 보니 삭막하게 보인다. 외부공간이 차량 중심인데다 사람들의 공간이 없어서 더 그렇게 느껴진다.

제주도에는 가로수도 많지 않고, 도로를 계속 확장하다 보니 있는 가로수마저 없앤다. 그런 건 도정이 나서지 않으면 불가능하지 않을까.

그렇다. 개인 한 사람의 의지로 될 건 아니다. 제주여고 입구에 있던 조밤나무도 그런 사례이다. 수십 년 된 조밤나무가 잘려나갈 때 중앙차로를 만든다고 이렇게까지 해야 하는가 생각이 들었

다. 그렇게 큰 나무를 키우려면 몇 십 년이 걸리는데 말이다.

건축가는 무척 중요한 직업군이다. 그들이 사회에서 할 역할도 무척 많다.

건축가들은 건물을 짓는 게 아니라 도시를 설계하고, 삶의 환경을 개선하는, 그런 걸 생각할 수 있어야 한다. 한마디로 종합적으로 생각을 해야 한다. 건축가는 자연도 생각하고 도시도 생각하고 그런 정책에 맞서서 싸우기도 하고 조언도 해줄 수 있어야 한다.

건축과 인연을 맺으면서 인상 깊은 책 이야기를 해준다면.

에인 랜드의 소설 〈파운틴헤드〉이다. 건축을 한 지 10
년 차에 읽은 책이다. 〈파운틴헤드〉는 건축의 본질에 대한 의지가 약해졌을 때 만난 책이다. 이 책을 보면서 내가 생각한 건축가의 길이 여기에 있구나, 느꼈다. 건축에 대한 의지를 재정립해준 책이다. 사무실 이름이 '소헌(素軒)'이다. 자신만의 양식과 건축의 본질. 사물의 본질이나 삶의 본질 등 기본이 바탕이 되어야 모든 게 된다는 것이다. 복잡할 필요도 화려할 필요도 없다. 근원에서 시작하기, 그렇게 소헌이 되었다.

건축가 프랭크 로이드 라이트는 근대건축의 3대 거장 중 한 명으로 꼽힌다. 뉴욕의 구겐하임미술관을 그가 설계했다. 놀랄 만한 작품은 더 많다. 우리와 억지로 엮는다면 20세기 초 일본을 방문했을 때 한국의 온돌방식에 매료된 점도 하나가 아닐까. 책에 이런 내용이 있다. "어렸을 때 나는 정직한 오만과 위선적인 겸손 중에서 하나를 선택해야 했다. 나는 전자를 선택했고, 그것을 바꿔야 할 이유를 지금까지 찾지 못했다."

'정직한 오만'. 라이트의 특성을 보여준다. 소설 〈파운틴헤드〉는 라

이트를 모델로 삼아서 썼다고 한다. 〈파운틴헤드〉는 라이트 생전에 출판됐고, 라이트는 에인 랜드가 자신을 모델로 소설을 썼다는 것도 알고 있었다.

〈파운틴헤드〉는 건축학도들의 사랑을 받는 책이다.

건축계가 대중적인 관심을 받게 된 것도 이 책의 영향이 무척 컸다고 한다. 이 소설을 쓴 에인 랜드는 작품을 완성하기 위해 건축사사무소에 들어가 무보수로 타이피스트로 일하는 걸 마다하지 않았다. 그래서인지 책을 읽으면 건축 전문가의 냄새가 강하게 풍긴다.

소설 속 주인공인 로크는 남에게 보여주려고만 하는 건축의 문제를 지적하고 있다. 로크는 현대건축이 나가야 할 지향점보다는 팔라디오 양식 등 겉모습만 화려하게 보이는 건축에 반기를 든 인물이다. 로크가 소설 속에서 말한 장면을 살짝 옮겨본다.

"당신의 집은 그 자체의 필요에 따라 지어지고 있습니다. 다른 집들은 사람들의 이목을 끌기 위해 지어지고 있고요. 당신의 집의 결정적 모티브는 집에 있고, 다른 집들의 결정적 모티브는 구경하는 사람들에게 있죠."

건축은 사람을 담는 그릇이다. 건축물을 보면 건축주가 보이고, 건축가가 보인다. 그 집을 설계한 사람의 사상과 그 집에 사는 사람이 어떠한지를 가늠하게 된다. 때문에 남을 위해서 집을 지을 이유는 없다. 남의 시선을 끌기 위한 게 집은 아니기 때문이다.

양현준

세대와 이웃이 공유하는
'풍경'이 존재하는 곳

에이루트건축

에이루트건축은 부부 건축가의 공간이다. 제주 사람과 서울 사람이 만나 제주 건축을 말하고 있다. 사무소 이름에 들어간 '에이루트'는 음악코드인 '어 루트(a root)'에서 따왔다. '어 루트'는 음악에서 각 코드의 기본이 되는 근본 음이다. 음악코드로는 '어 루트'로 불리지만 그는 '에이루트(A root)'라고 말한다. 이때 에이(A)는 건축을 뜻하는 아키텍처(Architecture)라는 걸 알게 된다. 루트가 음악의 근원이듯, 건축의 근원도 그가 이뤄보겠다는 의지가 이름에 고스란히 묻어난다.

구가도시건축 조정구 소장 밑에서 답사를 하며 건축의 실제를 알게 되었다. 그에게 정신적인 영향을 미친 인물은 건축가 정기용 선생이다. 모든 해법은 땅에서 찾아야 한다는 사실을 정기용의 작품을 통해, 생각을 통해 배웠다. 그래서 건축은 서구적인 게 핵심이 아닌, 눈에 보이는 동네의 풍경을 담으려 한다. 제주시 원도심 지도를 그리는 이유도, 마을조사를 진행하며 사라지는 풍경을 기록하는 이유도 거기에 있다.

에이루트 건축사사무소 이창규

« 제주시 원도심 지도

건축과 지역성은 뗄 수 없는 관계이다. 제주의 지역성은 어떻게 풀어가야 할까.

　지금 제주에서 누구나 보는 안거리 밖거리, 나지막한 제주집 등을 현대적으로 해석하고 진화시켜서 만들어낸 좋은 주거가 있느냐, 좋은 건물이 있느냐고 했을 때는 많지 않다고 본다. 오래된 마을과 집은 옛것이고, 불편하고, 촌스럽기 때문에 세련되고 근사하게 바꾸어야 한다는 인식이 많은 것 같다. 그러나 제주의 마을과 가옥들을 찬찬히 보면 그 자리에서 오랜 시간 동안 거친 풍토를 견디면서 제주인의 삶의 양식이 녹아 있으며, 지금 현재에도 여전히 유효한 가치를 지니고 있는 것들을 많이 볼 수 있다.
학교에서 배운 혹은 머릿속으로만 알고 있는 제주 건축의 어휘들을 실제 답사나 연구를 통해 체득하고, 현대적으로 진화시키는 것이 매우 중요하다고 본다. 제주 돌집의 진화, 제주 건축의 진화가 필요한 시점이다.
아쉬운 점은 그전부터 있어왔던 건물과 동네를 없애거나 곧 허물어야 할 것처럼 허름해 보이게 만드는 방식으로 개발을 하는 것이다.

조금만 신경 쓰면 동네에 어울리는 건축이 될 수 있다. 마을을 걷다 보면 혼자만 유별나고 튀어 보이는 건물들을 종종 볼 수 있다. 재료도 눈에 띄려 하고, 오브제(상징물)처럼 보이려 한다. 어떤 건 균형이 맞지 않다. 동네와도 어울리지 않는데, 그런 걸 볼 때 안타깝다.

예전 제주집은 풍광을 독점하여 짓지 않았다. 그래서 서로 풍경을 공유하고 조화로운 집과 마을을 형성할 수 있었다. 요즘은 자신의 집에서 자연경관을 최대한 많이 보고 싶어 한다. 경관을 독점하려는 것이다. 자연스러운 현상이며, 잘못됐다고 보지는 않는다. 제주를 해석하거나 제주에 내려와서 사는 분들의 다양한 욕구와 삶이 있기 때문에 그건 어쩔 수 없다. 중요한 것은 그 안에서 주변과 어떻게 균형을 맞추고, 어떻게 제주지역 풍토에 어울리게 할 것이냐에 있다. 이러한 자세를 가진다면 제주 건축이 조금씩 더 좋아지리라 생각한다.

제주에서 활동하는 건축가들의 역할은 뭐라고 보나.

98

역할은 건축가마다 다르다. 나는 연구를 기반으로 제주적인 건축, 나아가서는 한국인의 삶을 담는 공간을 만들고 싶고, 이런 것들이 작게는 개별 건축주, 동네에 도움이 되는 건축을 하고, 넓게는 공공영역으로 들어가서 진행해보고 싶다. 제주 건축을 공부하고 해석해서 건축적 진화를 이끌 수 있다고 본다. 예를 들어 서울에서 한옥을 개량할 때 한옥에서 오랫동안 사셨던 분들은 모던하고 세련된 현대건물로 짓기를 바란다. 그들은 못살던 때 집에 비가 새고, 겨울에는 춥고 여름에는 더운 기억을 가지고 있기 때문이다. 오히려 한옥에 살지 않던 이들은 한옥의 가치를 발견하여 재해석하고 다른 관점에서 바라본다. 제주도도 그런 경우이다. 돌집을 보면 못살고 힘들었던 기억이 난다고 한다. 그래서 제주 사람들은 아름다움보다는 불편함을 먼저 토로한다. 기능적인 문제를 해결하면서 아름다움을 얻을 수 있다면 제주 건축이 진화하고, 제주 민가가 진화하고, 제주 돌집이 진화하는 방향성이 될 수 있다고 본다.

에이루트건축은 어떤 건축을 추구하는지.

　서울에서는 당연하고 쉬운 기법과 디테일들이 우리가 작업하는 제주에서는 풍토적인 이유로, 시공자의 기술적 한계로 어려운 경우가 종종 있다. 자재를 구하거나 인력을 쓰는 것도 섬이라는 특성상 시간이 많이 소요되기도 한다. 그래서 매번 작업을 진행할 때마다 기본을 다시 생각하고, 이 지역에 어울리는 디테일을 고민하여 오랜 시간이 지나도 공간적인 힘과 아름다움이 유지되는 건축을 하려 노력 중이다.

또 하나 중요한 것은 사람의 이야기를 공간에 충실히 담는 것이다. 건축가의 생각과 창의로 공간이 구성되는 경우도 있지만, 우리가 생각하는 개념과 미감 등이 다양한 사람들의 이야기와 만나 더 큰 가능성을 가지게 된다고 본다.

기억에 남는 건축주나 작업이 있다면.

　제주시 애월 바닷가에 자리한 '슬로보트'는 땅의 형태로부터 시작된 건축이다. 땅은 마른 오징어 모양을 가진, 중간에 목이 좁아지는 형태였는데, 건축주는 이 땅에 바다를 바라보는, 대포 같은 형상의 집을 원했다. 초반 계획을 잡을 때 상업 사진작가인 건축주를 생각하며 제주성을 세련되게 표현해보자는 생각으로 설계를 했는데, 건축주는 조금 더 직설적이면 좋겠다는 의견을 주었다. 제주 도민이 아닌 외지인이 제주를 바라볼 때 어떤 것에 흥미를 갖고 해석하는지를 알 수 있었고, 제주에 건물을 짓는다는 것에 대해 많은 생각을 할 수 있었다.

집은 제주의 돌담 위에 얹힌 감귤창고의 형상을 지니고 있다. 땅의 특성을 읽어 전면은 바다를 바라보는 창을 배치하고, 후면으로는 북쪽 바다에서 가질 수 없는 따뜻한 마당을 계획했으며 남성적인 제주의 북쪽 바다에 어울리는 무덤덤한 조형을 떠올리며 계획했다. 건축주가 요구했던 사항 중 하나인 높은 천장을 가진 집을 만들기 위해 다

양한 대안들을 검토하여 1층부터 3층까지 열려 있는
시원한 공간을 만들었다. 슬로보트는 개인의 강한 취
향을 제주의 북쪽 바다라는 경관과 어울리도록 풀어
낸 주택으로, 땅의 이야기에 귀를 기울여 완성한 작업
이다.

**서울에서 활동할 때의 이야기도 들어봤으면
한다.**

대학생 때 서울 성북구 장수마을에 가
보고, 공모전에 참가했다. 구가도시건축 입사 후 비영
리단체와 마을활동가들이 모여 마을을 어떻게 바꿀지
제안하는 대안개발연구모임에 회사 담당자로서 참여
하게 되었다. 모임을 지속적으로 한 지 6년 정도 지난
후 장수마을이 지구단위계획을 수립하는 마을로 선정
되었다. 그 마을은 한옥이 아닌 근대에 지어진 개인주
택에 수선지원금을 주는 첫 사례였다. 보통은 한옥과
같이 특수한 경우가 아니면 공공이 개인소유 주택에
돈을 지원해서 건물을 보수하지 않는다. 조정구 소장
님과 우리 팀은 장수마을이 한양 도성에 접한 근대산
업의 배후 마을로서 역사·문화·경관적 가치가 있다고
제안하여 성곽 주변으로 지구단위계획을 세워 지원을
받게 되었다. 그 후 장수마을을 시작으로 한양 도성에
접한 이화마을, 창신마을까지 지구단위계획 수립 마
을이 확장됐다.
장수마을을 하면서 6년 동안 주말마다 회의를 했다. 도
시재생을 제대로 하려면 건축가가 차분하게 들여다보
면서 필요한 게 무엇인지, 마을 사람들의 상처를 보듬
고 진단하는 게 필수였다. 그런 시간을 기다리지 못하

는 경우가 많다. 처음에 서울시는 장수마을 마을개선 프로젝트에 관심을 별로 갖지 않았다. 그럼에도 비영리단체인 '장수마을 대안개발연구모임'을 5년간 가지면서 연구와 조사를 진행하고 주민들과 의견을 나누며 마을학교도 운영하는 등 다양한 전문가들이 모여 전방위적으로 마을 활동을 진행했다. 이러다 보니 자연스레 마을의 자료나 이야기가 축적되었고, 나중에 행정에서도 관심을 가졌고, 지구단위 용역까지 이르게 됐다.

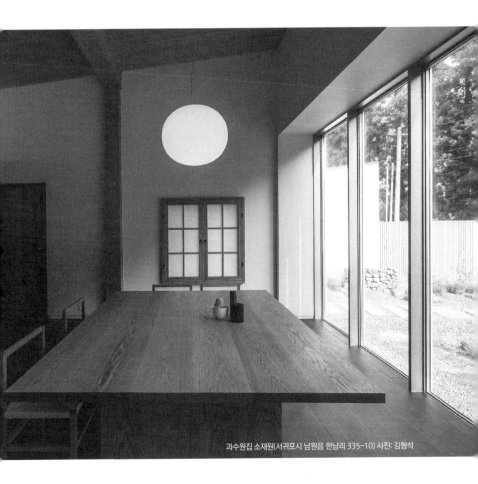

과수원집 소재원(서귀포시 남원읍 한남리 335-10) 사진: 김형석

제주 시내 도시재생을 예로 들면, 원도심은 건축가가 들어가서 활동하지 않고 있다. 또한 원도심 이외의 지역엔 부동산업자들이 먼저 들어가서 개발을 하자며 요구하기도 한다. 주민들의 고통을 이해하기보다는 부동산 가치로 생각하는 경우가 많다.

제주시 구도심은 천년이 넘은 곳이다. 서울 건축가들은 그걸 듣고 깜짝 놀란다. 하지만 그 흔적이 없어서 천년이 넘은 도시라고는 전혀 느껴지지 않는다. 서울은 몇 년에 걸쳐서 각 지점마다 경관을 찍는 등 기록을 하고 있다. 기록화가 필요하다. 전반적으로 제주시 구도심이 어떤 도시의 정체성을 가지고 있으며, 어떻게 바라볼 것인가를 건축가와 시민운동가, 도시계획가와 같은 다양한 전문가 집단이 나서서 해야 한다. (에이루트 건축사사무소엔 그들이 만든 제주시 원도심 지도가 있다. 이창규 대표는 그 지도와 관련된 이야기를 이어갔다. 제주도시재생지원센터와 관련된 이야기를 나눠 지도로 만들어졌다.)

2019년 7월부터 작업해서 1차는 마무리됐다. 집은 어떻게 배치되어 있고 올레와 돌담은 어떻게 형성되어 있는지, 어디에 차를 세우고, 수목은 어디에 있는지 등이 지도에 나온다. 이런 데이터가 있어야 도시에 무엇이 중요한지를 말할 수 있다. 로드뷰가 찍히는 21세기에 마을지도가 필요한가라고 물을 수도 있지만 위성지도와는 다르다. 위성지도는 현황만 보여주지만 이 지도에는 해석이 들어간다. 건축적 해석이다. 생활문화 경관이라고 해서 빨래는 어디, 화분은 어디, 골목 풍경은 어떤지 등의 현황을 조사한다. 지도만으로는 의미 전달이 부족하다 생각하여 사진 작업도 더하고 있다.

구도심을 보면 안팎거리 집이 있고, 일제 가옥도 있다. 1950년대부터 1980년대의 근대문화자산도 있다. 이런 것을 계속 살리면서 역사가 누적된 도시로 만들어야 한다. (관덕정 서쪽의 지도를 가리키며) 여기는 1900년대 초반의 길이랑 같다. 차가 못 지나가더라도 골목 폭을 유지하면서 건물을 고칠 수 있는 지구단위계획이 필요하다. 집 앞에 꼭 주차를 해야 하는 사람은 그런 마을에서 살면 되고, 차가 굳이 집 앞에 오지 않아도 되는 사람이라면 좁은 골목을 걸어서 들어갈 수도 있는 것이다. 획일적인 법 집행과 해석이 도시의 다양성을 없앤다고 본다.

도시재생지원센터에 제안해서 골목을 상세하게 조사했고, 2년간 온평리에 공을 들여 '제주마을보고서'도 만들었다. 서울은 인문사회 부문은 교수들이 맡아서 조사하고, 건축적인 부분은 건축가들이 맡아서 진행한다. 기존에도 제주건축가회에서 마을조사를 했는데, 우리는 추가적으로 실측도면을 더 정교하게 넣으려 했다. 도면만 봐도 옛 골목 정취를 알 수 있도록 했다. 건축적 내용도 있지만 기록에 중심을 두어 수목조사도 했다. 단면도는 시간이 많이 걸리지만 이런 것도 중요하다. 이와 같은 데이터가 있으면 연구자나 후배 건축가들이 연구할 때 자료로 활용될 수 있다.

제주도 차원에서 사업을 진행하고, 도시재생지원센터에서 위탁을 맡고, 그곳에서 건축가들이 활동할 수 있으면 좋겠다.

의미 있는 작업이다. 온평리 작업도 2년 넘게 걸렸는데, 이보다 더 좋은 보고서를 내려면 예산을 더 투입해야 한다. 조정구 소장님의 구가도시건축에서 진행한 '서촌 보고서'는 인문사회 내용을 담고, 실측도면, 사계절 찍은 골목, 지적도, 섹터를 나눠서 다 조사를 했다. 골목은 넘버링을 해서 풍경을 담았고, 한옥의 개별 지붕도 다 그렸다. 작업량은 어머어마하다. 이러한 정도의 조사를 제주에 기반을 둔 관심 있는 건축가들이 하면 좋겠다. 비용과 시간이 충분히 주어진다면 더 좋아질 것이다.

깊이 있는 연구를 해서 좋은 자료를 남기는 게 중요하다. 그렇게 되면 일반 시민들도 애정을 가지고 도심을 지키려 하지 않을까. 기억은 공유하는 것이다. 정기용 선생이 어느 현상설계 때 썼던 문구가 기억난다. "할아버지가 걷던 길을 아버지가 걷고, 그 길을 손자가 공유할 수 있는 풍경이 굉장히 좋은 도시, 마을이 아니겠느냐."는 문구이다. 그 말이 와닿는다. 건물과 풍경은 좀 바뀔 수 있지만 길을 남긴다면 기억은 계속 이어갈 수 있다.

원래 이런 쪽에 관심을 뒀나?

제주도 건축가들은 대학교 때부터 지역성을 고민하고, 민가 건축을 본다. 졸업 후 조정구 소장님을 만나면서 장수마을을 보고, 서울의 삶을 건축적으로 기록했다. 그러다 보니 제주도에서도 그런 조사를 해보고 싶었다. 제주에 내려와서 처음 한 작업은 '제주 어머니집'이다. 제주 출신이어서 제주다운 집을 설계해보고 싶었고, 그게 민가였다. 제주집은 누구나 다 아는 낮은 집이다. 민가를 보면 어두움이 있다. 예전 할머니집을 가면 기분 좋은 기억이 있다. '기분 좋은 어두움'이라고 표현하고 싶은데, '제주 어머니집'에 그런 표현을 했다. 2014년 당시만 하더라도 제주 건축은 풍경을 독점하고 건물을 도로보다 높게 지었다. 제주 개발 광풍일 때였지만 할머니집을 모티브로 나지막하고 어스름한 '제주 어머니집'을 지었다.

〈건축가들의 20대〉라는 책을 추천했다. 빨리 읽을 수 있는 책이다.

20대 때 읽은 책이다. 제주대 건축학과를 다닐 때 건축을 잘하고 싶었다. 건축을 너무 좋아하다 보니 어떻게 하면 건축을 잘할 수 있을까 고민하며 건축 책을 많이 보게 됐다. 이 책은 안도 다다오가 1998년 도쿄 대학 건축학과에서 수업을 진행했을 당시 렌조 피아노, 장 누벨, 리카르도 레고레타 등 세계적으로 유명한 건축가들을 초청하여 그들이 받은 건축 교육과 젊은 건축가 시절의 경험담 등을 학생들에게 들려주는 강연회 현장을 기록으로 남긴 책이다. 이 책을 읽으면서 건축을 대하는 태도나 공부 방법, 어떻게

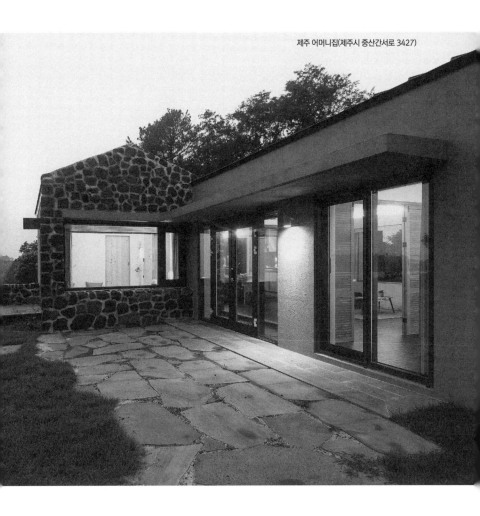

제주 어머니집(제주시 중산간서로 3427)

건축을 해나가야 하는지를 배웠다. 그 이후에도 종종
보았는데 읽을 때마다 설렘이 있고 마음을 다시 잡게
된다.

책을 읽기 전에는 맹목적인 디자인, 형태적인 디자인
에 집중했다면, 책을 읽고 나서는 생각의 중요성을 알
게 되었다. 건축가는 말과 건축이 일치해야 한다는 중
요성을 깨달았다. 건축가로서 건축을 대하는 태도를
이해하게 됐다.

마음건축

변하는 것과
변하지 않는 것 '사이'의 건축

건축은 존재하지 않는 '침묵'에 존재하는 '빛'을 더하는 작업이다. 루이스 칸의 말마따나, 루이스 칸의
작업에는 동양적 사유가 녹아 있다. 마음건축도 '마음'이라는 이름에서 보듯, 건축에 사유를 담는 느낌
이다. 그래서인지 그는 루이스 칸을 좋아한다. 철학적 이야기를 하는 루이스 칸을 닮고 싶은가 보다.
낯선 땅 제주에 정착했고 제주의 도심을 벗어난, 제주에서도 또 다른 지역인 '애월'에 둥지를 틀었다.
이유는 한적한 곳이어서다. 작업실에 앉으면 바닷가가 눈에 들어오고, 제주의 랜드마크인 한라산도 그
의 눈에 비친다.

그가 가장 하고 싶은 작업은 '영화'였지만 그에겐 건축가의 피가 흐른다. 아버지는 서울·경기도 지역에
서 활동한 한옥 목수였고, '영화'와 '건축' 사이에서 고민을 하다가 1순위로 건축을 꼽았다. 그렇다고
영화와 헤어진 건 아니다. 시나리오를 직접 쓰기도 한다. 건축 설계를 하며 수십 번 고치듯, 시나리오도
수십 번 퇴고 과정을 거친다.

마음건축 건축사사무소 조진희

« 애월 환해장성 | 사진: 김형훈

지역성 이야기를 먼저 해봤으면 한다. 제주의 지역성에 관해 어떤 생각을 가지고 있는지.

제주에는 끝이 있다. 땅의 끝이 있다. 끝이 있어 좋다. 제주 도심에 서 있으면 육지의 평범한 도시와 느낌이 다르지 않다. 하지만 차를 타고 바닷가로 가면 짧은 시간 안에 땅의 끝, 바다를 만날 수 있다. 그리고 대부분의 지역에서 한라산을 볼 수 있다. 제주도의 지도를 보거나 기억해낼 수 있다면, 자신이 있는 위치와 한라산과의 거리 관계를 상상하여 제주도의 전체 크기를 가늠해볼 수 있다. 내가 서 있는 땅의 끝을 땅 위에 서서 가늠해볼 수 있다는 점이 제주도 지역성 중 하나라고 생각한다. 섬인데 작지도 않고, 아주 대단히 크지 않은 섬, 그 규모에서 흘러온 삶과 문화가 제주인의 생활에 녹아 있을 것이다.

끝이 있다는 것은 다양한 의미가 있다. 이 땅의 밖으로 나가기 어렵다, 반면에 이 땅 밖으로 나가지 않아도 된다. 밖으로 나가지 못해 답답할 수도 있지만, 나가지 않아도 되기에 편안하다. 서울에서 밤새도록 도시 산책을 한 적이 있다. 아침이 되었는데도 내가 서 있는 곳은

도심 어딘가였다. 차를 타고 한두 시간 가면 도심이 아닌 교외로 갈 수도 있겠지만, 인간의 걸음으로 체감하는 서울은 끝없는 도심, 반복되는 풍경이었다.

제주의 바닷가에 서면 이 섬의 끝을 느낀다. 그리고 지구의 가장 자연스러운 표면인 바다를 볼 수 있다. 지표면은 건물과 도로 등 인공물에 의해 변해왔지만, 바다의 표면은 태초부터 우주와 만나고 있는 것 같다.

제주에서 스스로에게 끌리는 공간은 어디에 있고, 그 이유는 무엇인가.

애월 환해장성(해안선을 따라 쌓아놓은 성벽) 일대이다. 많은 곳이 그렇겠지만 이곳도 계속 변한다. 변하는데, 내가 경험한 시간에서 검은 돌과 초록빛, 바다, 하늘, 바닷소리, 그런 것들은 한결같아서 좋다.

시간이 흐르면 사라지는 게 있고, 그렇지 않은 게 있다. 제주 바닷가에 흔한 흉물은 양식장 건물이다. 해안 곳곳에 웅크리고 있다. 애월 환해장성 앞에도 양식장이 있었지만 사라졌다. 자연이 다시 살아났다. 초록 풀은 더 많아졌다. 그런데 자연은 변한다고 하지 않았던가. 정체불명의 구조물이 다시 애월 환해장성 인근에 등장했다. 모든 게 그대로 있지는 않다. 어떻게 하면 더 자연과 어울리는 그런 건축행위를 하느냐가 문제이다. 단지 변하지 않는 건 바다와 하늘, 검은 돌과 거기에 부딪혀서 나는 소리가 아닌가.

제주 시내에 살다가 애월에 살게 된 건 2018년부터다. 그전에는 애월 환해장성에 가본 기억이 없다. 애월에 와서야 가보게 되었다. 집에서 걸어가면 3분에서 5분 사이에 다다른다. 자주는 아니지만, 아침에 가기도 한다. 주로 산책을 할 때 들른다. 주말에 가족이랑 멀리 가지 못하면 산책 삼아 가기도 한다. 환해장성은 길지 않다. 걷다 보면 바다에 검은 돌이 있고, 이름 모를 풀이 있다. 선인장도 있고, 선인장꽃을

만나기도 한다. 바다 쪽으로도 검은색 바위가 있고, 바다가 있고, 하늘이 있다. 거기엔 소리도 있다. 파도 소리다. 계절에 상관없이 검고, 초록빛을 띤 풀이 있어 좋다.

애월에 정착할 때쯤은 양식장이 거의 문을 닫는 시점이었다. (당시엔 애월 환해장성 일대에 양식장이 들어서 있었다.) 양식장 있는 걸 눈으로 봤고, 철거되면서 수조도 보였다. 이색적이었다. 그러다 어느 날 가보니, 하부 콘크리트 구조물도 철거되고 흙만 남았다.

환해장성 주위 일부 구간은 차량이 오가지 못한다. 시설물이 없어지니, 그게 없을 때 환해장성을 본 분들은 좋아하더라. 그런데 최근에 또 바뀌었다. 차가 다니는 곳에 구조물 하나가 생겼다. 계속 변한다. 변하긴 하지만 내가 경험한 시간 속에서 검은 돌과 초록빛, 바다, 하늘, 바닷소리…. 그런 것들은 한결같아서 좋다.

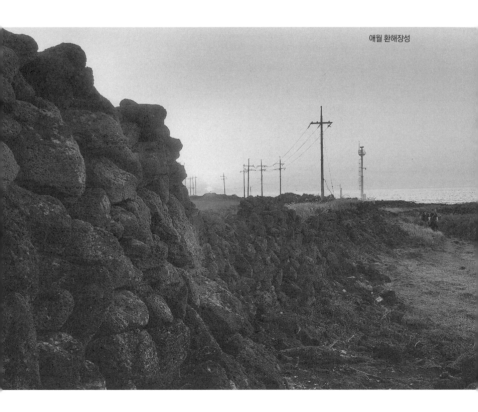

애월 환해장성

애월은 시내권이 아니다. 시내권을 벗어나 애월에서 활동하는 이유는.

대부분 설계사무소는 시내에 있다. 도심에 살고 싶지 않은 것도 있었지만 한적한 곳에서 건축 행위를 하고 싶어서다. 그리고 이곳에 있으면 가까운 현장의 작업을 하게 될 것 같았고, 그러면 더욱 친근하게 대지와 호흡하면서 작업할 수 있기 때문이기도 했다. 사무소 근처에 최근 준공된 건축물과 최근 계획안이 완성되고 있는 현장이 있다.

사무소 근처라면 바닷가일 테고, 바닷가에 접해 있는 건축물은 좀더 신경이 쓰인다. 어떤 느낌을 담았는지 궁금하다.

사무소에서 해안도로를 따라 차로 3분 정도 가면 내가 사는 집이 있다. 그 중간에 우리 아이들이 다니는 초등학교로 가는 갈림길이 있다. 그 교차점에 빈 공터가 있는데 애월항 입구 인근이다. 2018년 초 어느 날 그 터를 유심히 보게 되었는데, 예전에 건물이 있었던 흔적이 남아 있었다. 일부 남아 있던 블록담에는 바다 관련 벽화가 그려져 있었고 뿔소라 그림도 있었다. 몇 달 뒤 이웃분이 설계 의뢰를 하셨는데 바로 그 땅이었다.

바닷가 부근이라 해풍과 바다에 건물이 수직으로 대응하기보다는 위층으로 올라갈수록 건물이 뒤로 물러서는 형태를 생각했다. 위로 올라갈수록 작아지는 느낌. 그것은 기존 벽화에 그려져 있던 소라 모양과도 비슷했다. 3층 규모의 건축물이 바닷가 쪽에서는 위층으로 갈수록 뒤로 물러서고, 처마도 위층으로 갈수록 크

기가 작아지게 하여 원근감과 그로 인한 시각적 편안함을 느끼게 해 주려고 했다.

건축계획심의와 건축허가를 받은 후 건축주의 사정으로 인해 착공이 2년 정도 지연되었다. 그 사이 건축주와 각층 외부공간에 대한 수많은 논의를 거치면서 계획안은 조정되었고, 계획을 시작한 지 3년이 지난 최근에 준공을 했다. 사무소와 집 사이에 현장이 있어서 1주일에 5~6일 정도 현장을 볼 수밖에 없는 행복한(?) 경험을 했다. 이렇게 많은 시간을 투자한 감리현장도 없었다. 그럼에도 현장에서의 아쉬움은 있었다. 준공 후 만족스럽다는 건축주의 이야기에 이제는 편안한 마음으로 그곳을 지날 수 있게 되었다.

제주시 애월읍 애월로 11길 27

**착공하는 데 오랜 시간이 걸릴 때는 무척 힘들겠다. 새로운 작업
이야기도 듣고 싶다.**

최근 진행 중인 작업이 있다. 건축주의 땅은 우리 사무
소가 위치한 고내리의 어느 곳이었다. 하고 싶었다. 가까운 곳이라
더 하고 싶었다. 하지만 건축주의 가도면 요청에는 응하지 않았다.
건축계획에서 건축주와의 충분한 협의와 초기 계획방향 설정은 참
중요한 것이다. 그런데 짧은 시간 점괘 내듯이 만드는 계획안으로 시
작하는 것은 의미 없는 일이다.

다행히 몇 주 뒤 계약이 성사되었다. 그 사이 대지와 친해지기 위해
슬쩍슬쩍 가보았다. 기존에도 종종 다니던 길가에 있는 땅이었는데,
고내리의 뒷산 격인 고내봉 북쪽 아래 일주서로에서 바닷가 방향으
로 내려다보이는 삼각형 대지였다. 대지의 입장에서 고내봉은 좋은
요소였으나, 그 사이 대지보다 높은 일주서로 탓에 동네 분위기에 비
해 시끄러웠다. 대지 2층 높이에서는 북쪽으로 일부 바다가 보였다.
그 바다 풍경의 좋은 느낌을 건축주와 공유했다. 그런 것들을 바탕으
로 계획안 초안이 나왔을 때 건축주는 추후 바다 방향에 다른 건물이
지어져서 조망을 막게 되는 상황을 우려했다. 시간의 흐름에 따라 변
하는 제주의, 애월의 환경으로 볼 때 의미 있는 고민거리였다.

그리고 대지 남쪽의 고내봉에 대해 건축주와의 긍정적인 공감도 있
었지만, 일주서로의 부정적인 존재감이 크게 다가왔다. 그 부분에 대
해 건축주와 많은 논의를 했다. 대지 주변의 환경은 좋은 부분이 있으
나 시간의 흐름에 따른 변화의 영향을 받게 될 것이었다.

결국, 주변 환경의 변화에 흔들리지 않는 가치에 대해 더 고민하게 되
었다. 그것은 건축물의 내면에서 찾아야 한다고 생각했다. 건물에서
외부를 바라보는 풍경보다 건축물 내부에서 느껴지는 마음에 중점
을 두고 계획안 조정과정이 있었다. 건축주와 협의하고 설득하는 과
정에서 개념이 더욱 명료해졌다. 결과적으로 건물의 외부 형태는 일
주도로에서 대지로 접근할 때 편안함과 흥미로운 느낌을 주려고 했
고, 건물 2층에서는 내외부 공간에서 사용자가 느끼는 마음을 고려
하여 계획했다.

제주도라는 땅은 무척 중요하다. 제주라는 땅은 어떤 가치가 있고, 어떤 점에서 중요한가.

제주, 어떻게 보면 도심이 있고 외곽지역이 있다. 도심은 육지랑 비슷하다. 사람이 사는 곳은 도시든 외곽이든, 육지든 제주든 다 소중하다고 본다. 제주도가 비교적 특별하다고 보는 건 자연환경이다. 국내뿐만 아니라 세계적으로도 좋은 자연환경이다. 좋은 속성을 무시할 수 없다. 중요한 가치이고, 그게 제주의 특별함이다.

애월도 도시화가 된 것 아닌가. 읍면 지역의 도시화를 보는 시각이 궁금하다. 시내처럼 도심 확장이 좋은지, 그 지역에 맞는 특성을 살리는 게 좋은지. 그 특성이라면 어떤 게 있을까.

도시화는 진행 중이다. 계속 변하게 마련이다. 외지인들이 들어와서 건물을 세우기도 하고, 기존에 거주하던 분들도 집을 새로 짓거나 경제활동을 위해 건물을 짓는다. 어느 게 좋고 나쁘다고 말하기는 어색하다. 환경이 중요하니까 여기에 짓지 말라고 말하기도 어렵다. 그게 현실이다. 그럼 어떻게 해야 하나. 자연환경이 좋은 이곳에 어떻게 지어야 하느냐는 우리가 고민해야 하는 일이다.

지역 건축가 역할에 대해 말해보자. 왜 지역에 살고 있는 건축가들이 역할을 해야 하고, 다른 지역 건축가들과는 어떤 차별성을 지녀야 하는가.

실제 그 지역에서 활동하는 이들은 그 지역을 보면서 느끼고 잘 알고 있다. 그 땅과 주변에 대한 이해를 좀더 많이 하는 사람이다. 내가 사는 애월은 자연환경은 좋지만, 점점 도시화되고 있다. 도시화가 좋든, 나쁘든 그걸 막을 수 없는 현실이다. 그렇지만 여기는 내 딸과 아들이 오가는 곳이고, 매일 보는 땅이기에 책임감이 더 작용한다.

제주에서 건축 활동을 하다 보니 아쉽다거나 개선할 부분이라면.

아쉬운 점? 개선할 점? 앞서 얘기랑 비슷한데, 건축주의 요구는 다양하다. 제주도라는 좋은 환경에서 태어나고 생활한 분들 가운데 너무 익숙해서 소중함을 덜 생각하시는 분들이 있는 것 같다. (물론 아닌 분들도 많다.) 그게 좀 아쉽다. 설득해야 하는 게 내 몫인데, 잘 될 때도 있지만 그렇지 못할 때가 아쉽다. 그런 점을 설득할 내 역량을 키워야겠다.

제주도 내 건축주들의 요구는 다른 지역과 다른가.

애월에 있다 보니 사무실에 찾아오시는 분들의 절반은 육지 사람들이다. 그들을 보면 자연환경을 적극적으로 받아들이고 싶어 한다. 굳이 비교하자면 그렇다.

티아오 창의 〈건축공간과 노자사상〉을 추천해 줬다. 이 책을 보니, 노자는 실험정신은 물론 실제적이라는 게 눈에 뛴다. 어떻게 이 책을 접하게 됐는지 궁금하다.

대학 때 교수님이 다른 학우들과 같이 읽어볼 기회를 줬다. 색다르게 다가왔다. 우리는 주로 건축 공부를 서양 위주로 하는데, 동양 사람이 공간에 대해 이렇게 깊이 있게 정리한 책이 있구나, 신선했다. 20대에 이 책을 접할 때는 내용이 어려웠는데, 제목이 좋았다. 지금도 이 책은 물론 어렵다. 쉬운 내용은 아니지만, 동양인이 바라본 건축, 동양인의 정서로 바라봐서인지 서양 건축가들이 얘기하는 것보다 더 쉽게 다가온 측면도 있다.

건축은 눈에 보이는데, 책에서 말하는 건 눈에 보이는 건축만을 이야기한 건 아니던데.

그 점이 좋은 것 같다. 오히려 눈에 보이지 않는 것에 관한 이야기라고 할 수 있다. 서양 건축도 비어 있는 공간은 있지만, 동양 건축과는 다르다. 그리고 책 머리말에 역자는 건축가 루이스 칸의 건축관과 우주관에 노자사상의 영향이 바탕에 깔려 있다고 추측하고 있다.

루이스 칸은 건축의 본질에 대해 탐구한 인물인데, 건축의 본질은 뭐라고 생각하는지.

사람이 사는 공간이 있고, 장소가 있다. 거기에 사는 사람도 있고, 거길 지나가거나 바라보는 사람들도 있다. 사는 사람이나 바라보는 사람이 정신적으로, 혹은 마음 편히 지낼 수 있는 곳을 만들어주는 게 건축이 아닌가.

조진희

편안한 공간으로 보면 되나?

그런 것에 가깝다. 건축물마다 각각의 용도와 기능이 있겠지만, 변하지 않는 것은 사람이 사용한다는 것이다. 반면에 사람의 마음은 변한다. 변할 수 있다. 어떻게 느끼고 어떻게 변하느냐에 건축물은 중요한 환경이 된다. 그래서 건축가의 작업은 중요하다.

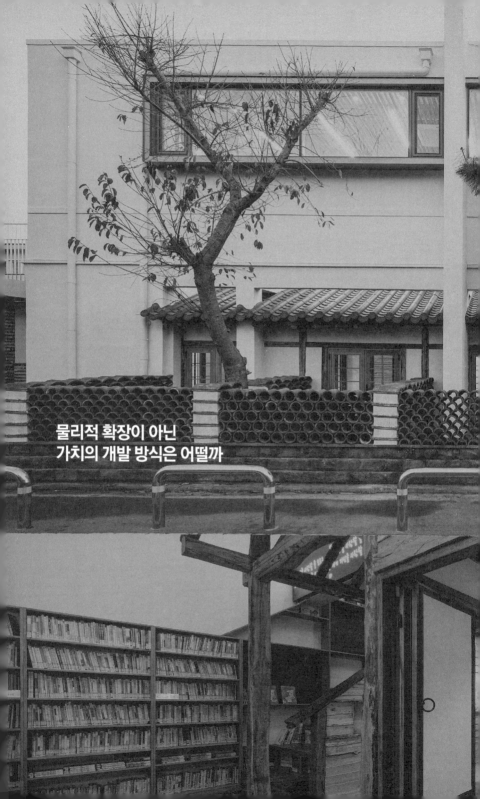

물리적 확장이 아닌
가치의 개발 방식은 어떨까

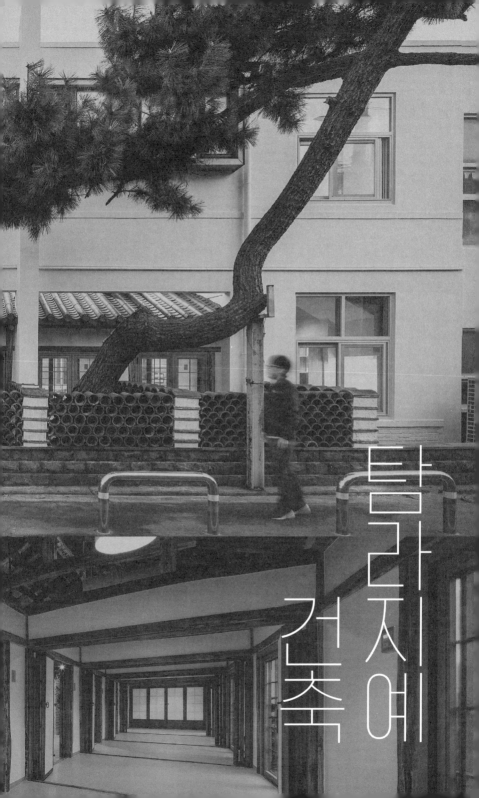

탐라
지
예
건축

제주시 원도심이 뜨고 있다. 얼마 되진 않았다. 이전에는 사람들이 원도심을 빠져나가는 게 일이었다. 그런 시기에 탐라지예건축은 제주시 원도심에 둥지를 튼다. 건축가 권정우는 서귀포 출신임에도 제주시 원도심을 목표지점으로 삼았다. 그는 제주시 원도심을 '보물'이라고 부른다. 원체 호기심이 많고, 기웃기웃하는 일도 많다. 원도심도 그는 그렇게 둘러봤다.

원도심을 탐색하며 사라질 위기였던 적산가옥도 핫플레이스로 바꾸어놓았다. 제주북초등학교에 있는 '김영수도서관'도 뜯지 않고, 덧붙여서 세상에 내놓았다. 김영수도서관은 '2020년 대한민국 공공건축상 대상'이라는 타이틀도 얻었다. 가만 보면 그는 제주의 옛것, 우리의 옛것을 탐닉한다. 우리가 지닌 건축자산은 낡고 쓸모없음이 아니라, 그 자체로 의미를 지니고 있음을 늘 자각한다. 일본 작가 다니자키 준이치로가 쓴 〈음예공간예찬〉을 닮은 공간은 우리 할머니의 집에서 봐왔다며, 그런 상상을 하며 디자인을 한다. 그래서 그는 오늘도 어딘가를 헤집고 다닌다.

탐라지예 건축사사무소 권정우

« 김영수도서관　|　사진: TTAE 양태영

제주의 풍토성이 살아 있는 공간, 스스로에게 끌리는 공간 이야기를 해봤으면 한다.

　제주에서 풍토성을 이어가는 공간과 장소가 아직도 마을별로 존재하고 있다. 그리고 그 터를 유지하며 살고 있는 중산간, 해안가 마을이 있다. 서귀포에만 105개의 마을이 있어서 '노지문화'라는 화두로 문광부에서 추진하는 문화도시사업을 이끌어가고 있다. 전통적인 마을별 특색이 남아 있고, 지역별 자연환경 여건에 따른 예전 마을 구성의 모습과 지금 현재의 변화 모습을 분석해 보면 아직도 그렇게 살아가는 이유가 있다. 길의 확장을 대표적인 예로 들 수 있다. 특히 해안도로나 구시가지를 배제한 신작로의 확장으로 예전 마을이 기형화된 모습의 근원을 살펴보면 그간 제주에서 무엇이 풍토성을 해치고 있는지 알 수 있다.

그 안의 집들은 현대의 모습으로는 누추하고 낡고 허름해 보이지만, 아직도 그곳에서 살아가는 분들의 삶의 모습은 우리 할아버지와 할머니, 나의 아버지와 어머니의 생생한 삶의 현장이다. 내가 기억하는 비슷한 풍토와 풍경이 있는 공간이 내게는 더욱 끌린다.

제주 풍토를 가장 잘 이해한 건축물로는 뭘 꼽을 수 있을까.

이타미 준 선생의 포도호텔과 김석윤 소장님의 다양한 건축작업을 꼽을 수 있다. 제주 건축에서 지역성에 대한 담론이 가장 정점이던 시기가 있었다. 대부분 지붕마감과 재료에 대한 1차적인 건축적 표현의 한계에 도달했을 때 포도호텔의 외형과 공간감은 건축 초년병인 나에게 신선한 충격이었다.

제주 출신 건축가로서 김석윤 소장만큼 제주의 지역성과 어울리는 건축에 대한 고민을 많이 하고 작업으로 만든 경우는 드물다. 그 과정 속에서 숙련된 생각과 내용이 점차 진화되어 현대 건축물로서의 지역성 표현이라는 숙제를 고민한 흔적이 그의 작업에 드러난다. 외형 형태를 추구하는 1차원적인 형태적 표현에서 벗어나 공간 자체 본질에서 제주 건축의 모습을 표현한 작업은 제주 저지리에 있는 '제주현대미술관'이라고 생각한다. 평양냉면처럼 서너 번 맛을 보아야 제맛을 아는 것처럼 시간이 가면 갈수록 매력적인 건축물이란 생각이 든다.

제주에 어울리는 지역성이란 무엇일까.

제주에서는 분명 좋아 보이는 것들에 대한 이유가 있다. 가령 감귤밭 돌창고는 원주민인 우리에게는 흔해 빠진 익숙한 창고일 뿐이다. 하지만 최근 제주로 내려온 이주민들의 눈에는 돌창고의 의미와 미적인 가치가 돋보여 매입하여 고치거나 쓰기를 원한다. 그런 이유 때문에 이제는 쉽게 구하기 힘든 돌창고가 되었다. 그 차이는 무엇일까?

무언가 좋아 보이는 이유가 뭘까? 최근 읽고 있는 〈영원의 건축〉(크리스토퍼 알렉산더 지음)에서 그 이유와 실마리를 찾을 수 있을 듯하다.

"각 지역이나 도시, 건물에는 그곳의 지배적인 문화에 따른 특유의 사건 패턴이 있다."

"사실 문화는 그 문화에서 '표준'이 되는 물리적 공간 요소의 이름을

통해 사건의 패턴을 규정한다."

이 같은 저자의 견해를 개인적인 해석과 생각을 덧붙이자면 지배적인 문화의 요인에 따른 어떤 패턴이란 단어를 지역성 혹은 좋아 보이게 하는 이유로 해석할 만하다. 그리고 그것을 가능하게 하는 지역의 지배적인 문화가 물리적 공간에 상호 연관성을 준다는 이야기로 들린다. 제주만큼 독특한 지배적인 문화가 이어지고 있는 곳은 한반도에서 분명 많지 않다. 제주는 섬이란 지형적 특성과 한반도의 위도에 따른 물리적 입지의 영향이 단연 크게 작용한다.

우리 스스로 제주의 그 지배적인 문화를 점점 사라지게 하고 있는데, 지역성을 이야기하는 게 순서일까? 하는 의구심이 든다. 우리가 처절하게 반성하고 다시 이야기를 시작해야 할 부분은 지역성이 아니라 그 지배적인 문화 요인에 대한 분석과 해석이다.

르 코르뷔지에가 저술한 〈건축을 향하여〉에는 다음과 같은 구절이 있다.

"건축은 건설의 문제 저 너머에 있는 예술이며 감동의 사건이다. 건설의 목적이 건물을 지탱하는 것이라면, 건축의 목적은 사람을 감동시키는 데에 있다. 건축적 감동은 우리가 따르고 인정하고 존경하는 법칙을 지닌 우주와의 조화를 이룬 작품이 우리 안에서 공명될 때 존재한다. 조화가 이루어질 때 작품은 우리를 매료시킨다. 건축은 '조화'의 문제이며, 그것은 '정신의 순수한 창조물'이다."

여기서는 건축과 건설의 차이점을 말하며 건축의 조화를 강조한다. 조화로운 건축, 그것은 앞서 언급한 패턴과 마찬가지로 나와 우리 것에 대한 관심과 애정이 있을 때 비로소 지역성을 이야기할 수 있다는 생각이 든다. 그것을 잘 표현한 건축이 사람들에게 감동을 불러일으킬 때 건축의 본질에 가까운 것이며 지역성에 걸맞은 진정성 있는 지역건축이 아닐까 한다.

설계 아이디어의 원천을 어떤 것에서 얻는가.

앞서 언급한 지배적인 문화에 따른 특유한 사건에 대한 공부를 한다. 제주를 다시 알기 위한 여러 가지 문화와 예술행위들에 대한 관심이 내게는 건축적 아이디어의 시작일 때가 많다. 그래서 건축 빼고 다 한다는 건축가로 소문이 난 것 같다.

제주에서 설계하기에 편안한 곳과 그렇지 않은 곳이 분명히 있을 텐데.

제주에서 설계 의뢰가 들어오는 땅은 도심지에 이미 조성된 지역보다는 농지로 개발이 되지 않은 땅이 대부분이다. 설계의 '편안함'과 '안 편함'의 내용은 여러 가지 기준이 있겠지만 개발되지 않은, 건들지 않은 땅을 건들게 하는 게 건축가의 숙명일지도 모른다. 어떻게 건들 것인가는 여러 가지 해석과 상대적으로 좋고 나쁨을 비교할 성질이 될 수 없을 듯하다. 하지만 건축가가 어떤 생각으로 접근하느냐에 따라 분명 그 땅과 지역을 잘 알고 어울리는 건축을 할 때 향후 몇 십 년 뒤의 변화된 모습까지도 예측한 설계가 완성되면 그 차이는 확연하게 드러날 것이라 본다.

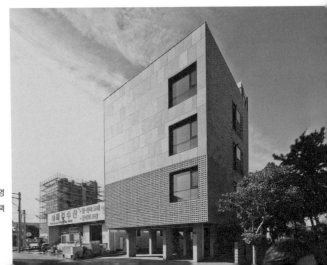

사진: TTAE 양태영
대정 하모리 다가구주택

작업을 하다 보면 의뢰인과 충돌할 때도 있을 텐데, 자신만의 설득법이 있다면 무엇인가.

자기 집을 처음 짓는데 당연히 '이렇게 해주세요'라면서 평면구성을 제안하는 건축주가 대부분이다. 생각의 다름은 단점이 아닌 차이로 생각하려 한다. 여러 가지 대안을 직접 모형이나 투시도로 만들어 보여주면서 객관적인 장단점을 면밀히 분석하고 설명하면 대부분 이해하고 건축가의 생각을 존중한다. 그 과정에서의 방법론과 가치를 모르고 우리는 건축 설계를 배웠기 때문에 충돌한다고 본다.

협력, 협의가 아닌 대립의 관계는 우리 사회의 일상적인 모습이기도 하다. 하지만 건축가는 분명 다른 위치와 다른 생각이 있어야 한다고 본다. 좋은 건축은 경험과 수련하면서 만들어지는 것이라고 생각한다.

개인적으로 건축 활동에 영향을 많이 끼친 건축가로는 누구인가.

1990년대 중·후반 강정해군기지가 들어서기 전 노출 콘크리트로 지어진 '강정교회'를 보면서 그 건물을 지은 건축가 밑에서 건축을 배우고 싶다는 생각에 무작정 서울로 상경했다.

사진: TTAE 양태영
대정 하모리 다가구주택 우측

'무회건축' 김재관 소장을 만나기 위해 홍대 길거리를 며칠 헤매다 만나지 못하고, 몇 해 뒤 지인을 통해 인연이 닿아 만났다. 그의 건축적 사고와 철학에 대한 이야기를 들을 기회가 종종 있었다. 그 후 그는 '수리수리 집수리'라는 본인이 설계한 집만 수리하는 '집수리' 전문가로 활약하고 계신다. 강정교회 외에도 제주에 몇 작품을 설계했는데 그 중에서도 서귀포 토평공업단지 인근에 '청재설헌'이라는 펜션이 제일 마음에 든 그의 작업 중 하나이다. 안도 다다오와 르 코르뷔지에 작업이 혼재된 인상이다.

건축가의 사명과 지역 건축가의 역할은 무엇인가.

지역에 대한 철저한 공부와 이해가 뒷받침된 상태에서 지역 건축에 대한 논의가 필요하다. 그 명맥과 담론이 지금은 전무한 상태이다. 이제라도 그런 이야기의 가치와 논의를 이끌 사회적 분위기와 건축문화를 이끌어갈 지역 건축가들이 생겨나야 한다.

제주도라는 땅의 가치와 제주 개발에 대한 개인적인 생각을 묻고 싶다.

섬의 특성과 특별한 자연환경이 만들어낸 사람들의 문화가 제주도라는 땅의 가치를 만든다. 이 고유의 특성과 가치를 우린 너무 간과하고 터부시했다.
개발이라는 관점에서 척박한 섬의 환경을 낡고 안 좋은 것으로 인식하며 그것을 바꿔야 한다는 시대적 발상이 있었다. 또한 잘 먹고 잘 사는 명분이 정책적 과제이고 시대적 목표였던 때가 있었다. 그 과도기를 지나 지금은 달라졌다. 그리고 분명 달라져야 할 때이다.
건축으로 해결하기에는 건축의 태생적인 힘과 문화 저변이 너무 미약하다. 그래서 건축을 이야기하기보단 점점 건축 외적인 것에서 그

해답을 찾으려고 한다. 그 해답은 사람이라고 생각한다. 그리고 후배들에게 그 가치에 대한 생각을 전해주고 본보기로 보여줄 만한 건축을 만들고 싶다는 게 요즘 드는 생각이다.

그런 가치를 알아야 건축도 바뀌고 섬의 한계를 알고 서서히 바뀔 거라는 생각이 든다. 개발에 대한 정의와 인식이 정량적이고 물질적인 방식 말고도 개발 없이 개발하는 가치의 개발 방식도 있기 때문이다.

제주 도심은 나날이 확장되고 있다. 도심에 걸맞은 건축물은 과연 뭘까?

앞서 언급한 땅의 가치와 비슷한 맥락의 질문이다. 제주도는 섬이란 한계를 알고 개발 방식을 바꾸는 게 시급하다. 제주도의 가치를 알면 그에 걸맞은 물리적 도시 구성방식과 건축물 디자인이 바뀔 수 있다. 또한 제주도의 총량적 한계와 전 세계적 이슈인 기후변화에 대비하는 방법과 인식은 제주도도 피해갈 수 없는 숙명이고 시대적 당면과제이다.

관광개발과 인구증가, 점차 그에 대응하기 위해 도심을 무조건 확장하는 구시대적 방법 말고 다른 방법을 고민하고 실천해야 할 때다. 도시는 건축가들의 건축적 제안으로 해결하기 위한 중·장기 계획이 필요하다. 먼저 앞으로 제주 도시는 어떠해야 하는가에 대한 철학과 비전을 선포해야 한다. 제주의 100년 뒤를 내다봐야 할 때이다. 우리는 지금 당장 눈앞에 있는 것만 보고 있지 않은가? 내가 태어난 이 땅에 나만 살다 가면 되는 것처럼 말이다.

원도심에 무척 많은 관심을 기울이고 있는데, 그와 관련해서 도시재생에 대한 이야기를 해봤으면 한다.

　　도시재생은 우리 도시가 계속 이어져 나갈수록 앞으로도 계속 생겨나는 사회적 문제이다. 무슨 이름으로 불리든 계속 발생할 것이며 풀어나가야 할 숙제이기도 하다.

행정, 즉 관 중심 정책 위주의 불 끄는 사업진행은 도시재생사업 초반에 이미 한계를 드러낸 게 분명해 보인다. '뉴딜'이라 이름 붙인 도시재생사업의 한계도 마찬가지이다. 20세기 초반 초호황을 이루던 미국 경제시장에 대공황이 일어나자 불을 끄려던 '뉴딜' 정책의 한계와 마찬가지다. 제주의 도시재생은 육지와 조금 다른 관점으로 진행하면 좋겠다는 생각이다. 정작 그곳에 살고 있는 거주자, 정주민들에게 실제적 혜택이 돌아가는 정책과 실현으로 방향을 바꾸었으면 하는 바람이다.

도시재생사업 중 '집 고치기 사업'으로 동네에 할머니 혼자 살고 계시는 낡은 집의 벽지나 창문 실리콘 작업하는데 내역 산출하여 입찰하고 공사업체 계약하는 데 두 달 걸리는 현실을 경험한 나로서는 '이건 아니다'는 생각이 들었다. 다른 또 하나의 문제는 국가의 돈을 개인의 집에 선심성으로 써도 되느냐는 것이다. 그 돈 또한 국민이 낸 세금이니 개인의 집에 쓰이는 것은 공익을 위한 게 아니라는 행정당국의 논리다. 그래서 원도심의 쓰러져 가는 집에 당장 돈을 투입해 고쳐 쓰는 게 안 되는 현실을 알았을 때 도시재생은 답이 없다는 걸 뼈저리게 느꼈다.

도시재생으로 선정된 지역은 타 지역에 비해 노후화나 쇠퇴도가 심각하다는 증거이다. 정작 그곳에 사는 사람들이 필요한 게 무엇인지에 대한 논의가 전개된 다음에 결정된 정책 사업이 아닌 엔지니어링 업체와 공무원의 머릿속에서 나온 정책이다. 결국 이러한 도시재생사업은 실제 사는 사람들에게는 아무런 감응을 주지 못할뿐더러 아무런 도움도 되지 않는다. 정책 내용의 결정이 탑다운 방식에서 바텀업 방식으로 바뀌어야 하는 절실한 이유이다.

건축가로 만든 인생 책을 꼽는다면.

　　1995년도 서귀포에서 제주시로 넘어와 다시 서귀포로 가기 위해 시청앞 정류장에서 버스를 탔다. 정류장 인근에 탐라서점이 있었다. 지금은 다른 곳으로 옮겨 갔지만 버스를 기다리는 동안 서점에서 책을 들춰보다 우연히 만난 〈PLUS〉(현재는 폐간되었다.), 내가 처음 산 건축잡지였다. 특집은 건축가 '앙리 시리아니'였다. 건축 정보의 불모지인 제주에서 그 책을 손에 넣고선 몇 번이나 읽으면서 잡지 속 그의 스케치와 평면도를 따라 트레싱지에 옮기며 건축을 공부했다.

이후 상암동 '천년의 문' 현상설계 당선자인 이은석 선생이 그의 제자임을 알았고, 이은석 선생이 설계한 건축물을 답사하며 '앙리 시리아니'의 건축을 간접적으로 느끼기도 했다. 몇 해 전 제주건축가회에서 주최한 프랑스건축 답사 때였다. 어느 시골 지역을 지날 때 차창 밖으로 그때 잡지에서 봤던 '앙리 시리아니'의 건축물을 발견하고 머릿속으로 건물 평면을 상상하기도 했다. 그 건물이 프랑스 아를 지역의 고대 박물관 프로젝트였다. 삼각형의 기하학적 평면과 파란색으로 반짝이는 외관이 특징적인 건물이다. 나에게 처음 건축을 가르쳐 준 건축잡지 〈PLUS〉와의 첫 대면과 '앙리 시리아니'의 작업이 나의 건축에 영향을 주었고 건축가로 가는 시작점이기도 하다.

제주는
어떤 건축이든 품는 힘이 있다

건축사사무소

'오!' 흔히 하는 감탄사다. 하루에도 수십 번을 '오!' 외치는 사람이 있다. 뭔가에 감탄하는 일이란 즐겁다. 성씨가 오씨여서 사무실 이름도 그렇게 붙였지만, 그는 늘 웃음 띠며 건축 일에 묻혀 지낸다.

육지에서 대학을 다닌 이들은 고향 제주로 선회하기가 무척 어렵다. 고향 제주에 안착하기 전까지는 명절에만 오는 곳이 고향이었다. 그러다 어느 날 다시 본 제주도. 그가 바라봤던 고향의 모습은 어디로 갔는지, 너무 바뀌어 있었다.

다행이랄까. 어릴 때 살던 제주시 일도2동은 그 모습을 간직하고 있다. 토지개발이 이뤄지면서 옛 모습이 아닌, 새로운 모습의 신구 교체가 일어나던 일도2동이다. 누구에겐 고전적인 초가가 기억의 모습이겠으나, 그에겐 갓 개발된 일도2동이라는 도심의 모습이 기억의 공간이다. 그 공간은 목수의 다양한 실험실이다. '파라펫'이라고 불리는 옥상 난간의 모습은 목수의 경연장이다. 갖가지 모습의 파라펫은 여전히 일도2동을 지키고 있다. 하지만 그 목수들은 과연 어디에 있을까.

건축사사무소 오 오정헌

« 노형 아이파크 아파트

추천해준 소설책 〈여름은 오래 그곳에 남아〉를 재밌게 읽었다. 이틀 걸린 것 같다. 그만큼 재밌는 책이다.

처음엔 기대를 안 하고 봤다. 서울에서 잠깐 일을 도와주러 온 친구가 이 책을 추천해줬다. '설계사무소를 다닌 사람이 쓴 게 아닐까.' 생각이 들 정도로 너무나 현실적이고 세밀한 부분까지 다루고 있어 놀라웠다. 일본의 설계에 대해서도 디테일하게 묘사되어 있다.

이 책을 보면 우리가 생각하는 건축과는 다르다. 집을 짓는 데 건축가가 모든 걸 맡아서 한다. 건축가가 사후관리도 해주고 있다. 정말 일본은 그런지 궁금증이 들 정도이다. 우리나라 건축도 그렇게 하면 좋겠다는 생각이 든다.

소설처럼은 아니지만, 준공 이후에도 건축주와 꾸준히 소통하고 있다. 가령 가족 구성원이 변하거나 쓰임이 달라져 공간의 변화가 필요할 때 기존 디자인의 의도를 유지하면서 새로운 기능에 적합한 공간을 제안하곤 한다. 그리고 주택의 경우 유지관리를 위한 기술적 사항들을 지속적으로 제안하고 있다.

제주에는 어떻게 내려오게 됐나.

육지에서 대학을 다니면서 고향인 제주에 대한 이미지는 희미해졌다. 그러나 건축 실무를 시작하면서 제주 건축에 대해 생각해볼 기회가 많았다. 점차 디자인에 대한 의지와 목표가 명확해졌고, 제주에서 동네의 삶을 기록하고 친밀한 건축을 만들고자 건축사사무소를 열었다.

서울 사무소엔 많은 이들이 있기 때문에 자기 작품을 만들지 못할 텐데. 제주에 내려와서는 정말 건축가가 됐다는 느낌을 받았는지.

'건축가'라는 단어를 스스로 쓴다는 것이 어색하지만, 설계를 진행하면서 건축가로서의 정체성이 다져지고 있다는 생각이 든다. 목표에 대한 방향이 구체화되고 있는 것과 맞닿아 있다.

여러 건축 설계가 있겠지만 개인주택은 매력적이다. 왜 그럴까.

주택은 가족이 평생 한 번 살 곳을 마련하는 공간이다. 현재를 기점으로 다가올 미래와 과거가 함께 기록되는 공간이기에 그 안에서 사람들은 자기만의 역사를 쌓아간다. 그러니 매력적일 수밖에 없다.

40대에 자기 주택을 가지면 좋다고 본다. 집은 기억을 쌓는 일이다. 아이들이 있다면 어릴 때부터 살던 기억들이 쌓인다. 집을 지을 때 건축주들에게 해주고 싶은 이야기가 있다면.

100점짜리 집이 아니라 70~80%만 우리 건축가가 채워주고 나머지는 생활하면서 바뀌고 그 안을 채워가게 된다. 관리하면서 집은 변형되게 마련이다. 당장 예산이 적다고 실망하지 말라고 말한다. 20대와 40대의 설계는 다르다. 40대는 아이와 같이할 공간을 많이 요구하고, 20대는 자신을 표현하기 위한 공간을 많이 요구한다.

오정헌

미술관 데이지

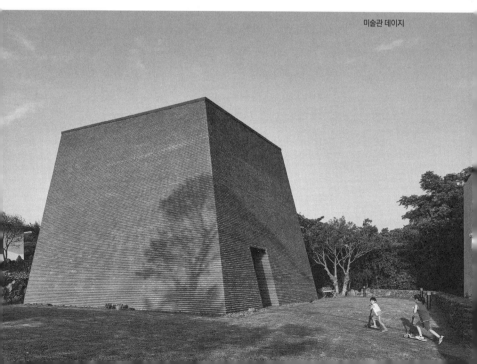

40대 때 건축주가 되어봤는데, 부모님이 혼자 되었을 때를 고려해서 설계를 하게 되더라.

내겐 90대인 할머니와 할아버지가 계시다. 계단에 핸드레일을 만들어드렸는데, 연령을 고려하며 설계를 하고 있는지 생각이 들더라. 어르신들에겐 한 단이 그렇게 높은 줄 몰랐다. 〈여름은 오래 그곳에 남아〉를 읽으며 잊고 있던 걸 찾았다. 바로 사람에 대한 고민이다. 이 책에는 간과할 수 있는 사소한 부분조차도 반복적으로 설계를 수정하는 장면이 나온다.

최근 건축가 역량은 최고 수준이다. 예전에는 제주에 대한 정체성 얘기도 단순했다. 요즘은 눈에 보이지 않는 이미지를 집어넣더라. 제주다움은 뭘까?

나는 제주에 적응하면서 살아가는 사람들에게서 제주다움을 발견하려고 한다.
제주 출신이지만, 제주를 배우려고 제주건축문화연구회를 시작했다. 제주다움은 뭘까? 가공되지 않은 아름다움이라고 할까? 적절한 표현을 찾진 못하겠지만 '될 수 있는 대로 가능한 범위 내에서 뭔가를 만들어내며 살아간다'는 느낌을 많이 받았다. 제주 사람들은 있는 것을 잘 활용했고, 환경이 거칠면 거친 대로 살아가던 사람들이다. 환경에 잘 적응하며 살아가는 제주 사람들에게서 제주다움을 발견하고 있다.

건축에서 제주다움을 들여다본다면.

결국 건축은 삶의 기록이라 생각한다. 시대에 따라 혹은 지역, 국가에 따라서 우리 삶의 기록은 각각의 문화를 형성한다. 삶에 대해 긴밀하게 들여다봐야만 제주다움을 발견하기 위한 방향을 가질 수 있는 것 같다.

제주에도 지역이 서로 다르다. 제주시 연동이 다르고 '건축사사무소 오'가 있는 시민복지타운, 화북(제주시 동쪽 지역) 바닷가가 다르다. 연동을 서울처럼 휘황찬란하게 만들 수도 있다.

제주도는 다른 지역을 따라가는 것이 아닌, 앞서 이야기한 제주다움을 충분히 살려낸 다른 접근방식이 있어야 한다.

바닷가는 필지도 적고 큰 건물을 짓기가 어색해 보인다. 그런 곳은 땅을 존중해야 할 텐데, 제주도라는 땅이 가진 의미와 가치는 뭘까.

제주도는 흔히 "사이트가 깡패"라는 말을 많이 한다. 뭘 지어도 주변환경과 어우러지고 과하지 않다면, 제주는 어떤 건축이든 품어내는 힘이 있다. 서울 청담동의 건물을 제주에 그대로 옮겨 놓는다고 세련된 건물이 되는 것은 아니다. 건축을 할 때 건물은 여백이 되어야 한다고 생각한다. 제주도는 건물 자체가 여백이 되는 곳이다. 서울은 건물이 여백이 되어주지 않는다. 꽉 막혀 있다. 제주도는 사람도 여백이 있으며, 건물도 여백을 만들어준다.

제주도는 좋은 곳이 넘친다. 특히 좋아하는 곳이 있다면.

내가 주로 생활하는 곳은 구도심이다. 작은 동네임에도 다양한 이야기가 녹아 있다. 이 안에서 각각의 이야기를 발견하고 관찰하는 기쁨이 크다. 그래서 너무 좋다. 이러한 장소가 유지되고 기록되었으면 한다.

오정헌

어떤 부분이 매력적인가.

옛 건물을 보다 보면 당시의 목수, 타일공, 조적공 등 재미있는 시도를 한 동네 건축물을 발견하게 된다. 제주를 대표하는 것으로 인식되는 돌담, 가옥배치보다는 1970년대와 1980년대 지어진 구옥에 눈길이 간다. 특히 제주시 일도2동에 구옥이 많다. 1층에 살짝 기와를 흉내낸 옥상이 있고, 파라펫(난간의 일종) 난간의 모양이 다 다르다. 그걸 구해보려 했는데 나오질 않는다. 유사한 것으로 디자인 블록이 있는데, 그 맛이 나질 않는다.

예전과 비교하면 동네에 아스팔트가 깔리고 양쪽에 주차를 하고, 담장도 생기면서 이전의 풍경들이 사라졌지만, 시간의 흐름만큼 그때그때 보수하면서 바뀐 집들이 동네를 다채롭게 만든다. 다른 지역은 개발이 진행되면서 그런 특색이 많이 사라졌지만, 일도2동은 주택이 많이 남아 있어서 너무 매력적이다.

일도2동이 다른 곳보다 주택이 많이 남아 있는 이유라도 있을까.

이곳은 마을이 형성될 때부터 거주해온 주민들의 노력 덕분에 문예회관, 마을공원, 오름, 자연사박물관 등 마을 발전을 위한 공간들이 지금까지 지속되어 오고 있다.

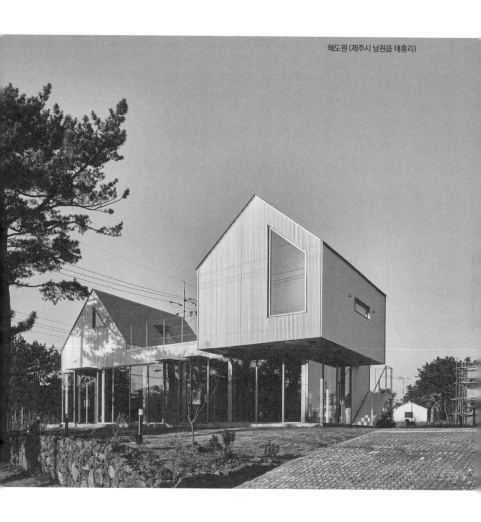

혜도원 (제주시 남원읍 태흥리)

조금만 이동하면 갈 수 있는 곳이 많은 이점도 있는 지역이다. 굳이 다른 곳에서 살 필요가 없는 점도 작용했겠다.

이런 기억을 제주 사람들이 알고 있어야 하는데….

사람들은 이젠 그마저도 낡았다고 생각할 텐데.

남기고 싶다.

한곳에 계속 살던 사람은 자기가 사는 집 자체를 싫어하는 경향도 있다.

나는 싫은데 남들은 매력적이라고 한다.

건축가의 역할은 무엇이라고 보나.

누구나 쉽게 플랫폼을 통해 집을 짓는 시대가 되었다. 건축가는 본질에 접근하기 위해 노력해야 한다. 건축주의 삶에 대해 접근해서, 함께 방향을 잡는 사람이어야 한다.

예전엔 건축을 "문제가 있으면 해결방안을 제안하는 것"이라고 배웠다. 지금은 그것을 넘어 방향을 제시하고, 미래를 설계하고, 기억이 될 만한 걸 만드는 것이 건축가의 역할이다.

모던은 세련되고, 도회적이고, 도시적으로 느껴지지만 이제는 모던이 차갑다거나 정이 없다는 말이 되어버렸다. 요즘은 정이 넘치는 시대가 아니니까, 지금처럼 철저하게 물질화된 시대에는 오히려 사람 냄새 나는 작업으로 가야 된다. 건축이라는 작업 자체가 감정노동이 된 게 아닐까.

제주건축문화연구회 활동을 하면서 도심을 많이 둘러봤을 텐데, 도시재생에 대한 얘기도 듣고 싶다.

내 위주로 해석한다면 '키치'하고, '스낵'적인 접근을 해보고 싶다. 젊음과 에너지가 넘치는 연령층이 와야 동네가 살아나리라 본다. 그게 만고불변의 진리가 아닐까. 키치하고 스낵적이고 사람들이 가볍게 생각하고 올 수 있는 걸 만들어야 한다.

재생은 유휴지를 봐야 한다. 한국의 건물을 '파스텔 시티'라고 한다. 마감재를 정면만 붙이고 뒤에는 페인트칠만 한다. 그런데 그 색이 뒤에서 보면 너무나 각양각색이다.

파스텔 시티는 좋은 말일까 나쁜 말일까.

가능성에 대한 얘기다. 앞에만 마감재를 붙이는 게 어디 있냐고 말을 하는데, 생각해보면 나쁘게만 볼 것도 아니다. 유희적으로 파스텔 시티라고 했지만, 반대로 말하면 구도심에 빈 땅이 많다는 뜻이다. 혹은 빈 시설, 지금은 없어진 우체통이 있던 자리, 현금인출기가 있는 점적인 요소, 스폿적인 요소들.

동문시장 호떡가게를 기억하는 사람이 많다. 중앙로 코리아극장 자리, 예술공간 '이아' 근처에 약간의 스폿들. '여기가 무슨 자리였어'라며 표지석을 세우는 게 아니라, 그 자리에 도시의 여백을 칠하는 작업으로 도시재생을 접근하면 어떨까.

도시재생의 다양한 방법이랄까, 구체적으로 어떤 방법이 있을까.

해외에서는 연속적이 아닌, 이벤트 형식의 행위가 이뤄진다. 그런 방법이 될 수도 있다. 과한 얘기이긴 한데 대지미술을 하는 크리스토 자바체프가 있다. (오정헌 건축가는 직접 화면을 보여주며 설명을 이어갔다.) 이렇게 베를린의사당에 천을 씌웠다. 은유적으로 존재하지만 천을 씌움으로써 존재하지 않는다고 말한다. 자바체프는 프랑스 퐁네프 다리에도 작업을 하고, 대지에도 천을 씌워서 작업을 했다. 존재하는 곳을 비일상적인 곳으로 만드는 역발상적 랜드아트를 한다. 자바체프가 대지미술을 하는 그 순간 활성화가 확 된다. 예술작품이라고 영원할 필요는 없다. 잠깐의 기억이지만 동네에 다른 인상을 남기게 된다.

일상의 경험을 잠깐 바꾸는 것. 하나에만 집중하는 도시재생은 오래 걸린다. 그건 그렇게 하고, 키치한 것은 토치에 톡톡톡 불을 붙이듯이 점적으로 해보자. 점적으로 하면 연속성이 없다고 할 수 있지만, 연속성을 지닌 도시재생은 다른 분들이 하고 있으니까, 나는 쿡쿡 찌르는 역할을 하면 좋겠다.

앞으로 10년이나 20년이 지나면 건축가 역할도 달라지고, 도시재생도 달라질 것이다. 한 스팟을 고치면서, 그걸 활용하는 쪽으로 바뀌지 않겠는가. 그러면 사람들이 와서 즐기면서 고치고, 그걸 보고 주변에 또 누가 들어와서 고치고…. 도심도 알아서 자연스레 바뀌지 않을까. 지금은 국가차원의 도시재생을 하는데 잘 되지 않는다.

그런 쪽으로 생각하고 있다. 점진적으로 작게작게 신호를 줘야 한다. "짠~" 하고 만들고 나서 "와서 해보라"가 아니라, 작은 단위의 신호를 줘서 꾸준하게 관심을 갖도록 해야 한다.
아울러 관심만 갖게 하지 말고, 소비를 하게 만들어줘야 한다. 예쁜 것 가져다놓았다고 해서 한 번 보고 사진만 찍고 가는 게 아니라, 생산할 수 있는 프로그램을 주고 불씨를 살려주면 되지 않을까.

사람은 살아가야 하는데, 아직도 깡그리 없애고 짓기만 원한다. 일부 도시재생 지역은 여전히 부동산에 관심이 있는 이들이 있다. 아직도 도시재생에 대한 인식은 더디다. 사람이 사는 개개인의 공간이 낡으면 쓸어내고 대규모 아파트를 지어야 한다는 생각이 강하다.

부동산적 접근이 너무 심하다. "도시는 내 것"이라고 생각하는 분들이 많다. 내 땅이니까 내 땅이 비쌌으면 좋겠다는 그런 생각을 하는데, 우리 모두가 사용하는 것이라는 생각을 하면 좋겠다.

자기 땅에 대한 건축물도 중요하지만 주변도 볼 줄 알아야 한다. 서귀포시 우회도로 이야기를 해보고 싶다. 행정은 도로를 내려고 땅을 샀다. 땅을 샀다고 해서 일방적으로 도로를 추진하지 말고, 녹지화하는 방법은 없을까. 서귀포만의 녹지로 만들고, 걷고 싶은 거리로 만든다면.

광장은 중요하다. 서울광장이 있는 이유가 있다. 사람들이 모이면 사회적 의견을 표출한다. 차도는 언젠가는 생명을 다한다. 지금 불편하니까 늘리자? 그건 아닌 것 같다. 제주도는 이미 많은 사람들이 살고 있다. 좀 천천히 가도 되지 않을까. 몇 분 빨리 간다고 해서 인생이 갑자기 달라지지 않는다.

오정헌

청수건축

조경을 먼저 구상하고
건물을 설계한다

온갖 생명이 가득한 땅. 제주에 있다. 곶자왈로 불리는 그 땅이다. '청수건축'이 둥지를 튼 청수리에도 곶자왈이 있다. 건축사무소 이름과 지역 이름에 '청수'가 함께 들어간다. 한자는 물론 다르다. 건축사무소 이름에 들어간 '청수(淸秀)'는 '맑고 빼어난 건축'을 하라는 염원을 담았다.

청수 곶자왈은 청수건축이 있는 곳과 멀지 않다. 곶자왈엔 반딧불이가 춤을 춘다. 자연이 살아 있다. 그가 일하는 청수건축도 그런 느낌이다. 자연 그대로인 상태에 작은 건물이 얹힌 느낌이다. 건물은 반듯해야 하는가? 사람들의 편리를 위해 땅을 포장하는 게 맞을까? 이런 생각은 청수건축에서는 접어야 한다.

제주도가 고향이지만 제주지역 내에서 따진다면 청수리가 고향은 아니다. 청수리는 그의 작업공간이 되었고, 조만간 그의 고향으로 삼을 준비를 하고 있다. 육지에서 건축활동을 하다가 내려온 곳에서 작은 건물을 짓더라도 그의 작품을 남기려 한다.

청수종합건축사사무소 김학진

« 청수 곶자왈 | 사진: 김형훈

청수리는 조용한 마을이다. 요즘 이 일대는 개발의 중심에 있는 것 같다. 마구잡이 개발보다는 청수리처럼 조용함을 유지하는 게 좋은데, 개발을 바라보는 측면과 고전적인 제주 풍광을 간직하는 마을을 보면서 어떤 생각을 하나.

영어교육도시 개발로 청수리를 아는 사람들이 하나 둘 늘고 있다. 대규모 개발은 대정읍과 안덕면이 많다. 한경면에서 볼 때는 쓸쓸한 측면이 없지 않다.

건축을 할 땐 조경이나 자연을 중요하게 생각한다. 아버지 영향도 있고 내 건축 철학도 그렇다. 대부분 건축주들은 집을 먼저 짓고, 나머지 땅에 조경을 한다. 나는 거꾸로 조경을 먼저 구상하고 나머지 땅에 어떻게 조화로운 건물을 지을까 생각한다. 이처럼 접근하는 방식도 다르고 시공하는 순서도 다르다.

그러다 보니 대규모로 밀고 개발하는 것을 개인적으로 좋아하지 않는다. 흔히 도시개발을 할 때 지도를 펼쳐놓고 여기는 공동주택, 여기는 단독주택, 여기는 상업시설, 이런 식으로 선형개발을 한다. 그런 개발은 지양해야 한다. 특히 자연적 요소가 중요한 토지 개발은 매

우 신중하게 접근할 필요가 있다.

청수리는 곶자왈로 유명한 곳이고, 자연을 보존하려면 직접적인 개발 위주의 설계보다는 자연을 더 중점적으로 고민하는 설계를 해야 한다고 본다. 큰 땅이 있으면 조금씩 하는 건 어떨까. 자연을 놔두고 조금씩 개발하면서 연결하는 방식을 시도해봤으면 한다. 지금처럼 도시화를 만드는 방법과 순서는 재고할 필요가 있다.

빌레 정원 (제주시 한경면 청수동 4길 139-31)

청수건축에 들어올 때 느낀 점을 말하자면, 자연 그대로 있는 상태에다 사무소를 얹은 느낌이었다. 일부러 그랬나.

처음에는 비용적인 문제도 있었다. 전부 포장을 해놓고 번듯하게 건물 짓는 게 비용이 많이 들 수 있으니, 시간을 두고 조금씩 규모를 늘리려 했다. 아스팔트나 콘크리트 포장이 주변 자연환경과 어울리지 않았고, 비가 오면 자연스럽게 우수가 지표면으로 침투되는 포장재료를 선택했다. 사무소 인근의 포장은 자갈, 노견토 또는 석분과 같이 돌을 쪼개서 깔았다. 여름에 먼지가 나는 단점 이외엔 괜찮다. 주차장의 포장도 고민을 많이 해야 한다. 주차장도 건축물의 일부로

빌레를 품은 집

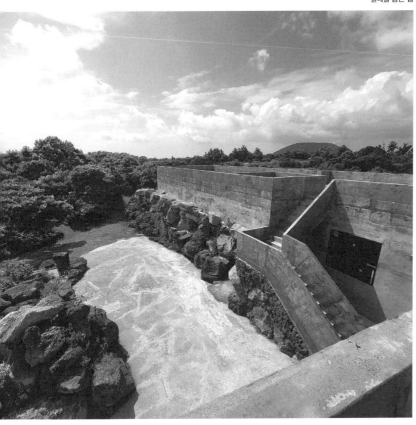

김학진

볼 수 있다. 너무 획일적인 주차장보다는 디자인을 고민하는 주차장이면 좋겠다. 자연과 어울리고 주변 건물과 어울리는 포장은 건축 관계자의 세밀한 정성을 드러낸다.

청수 지역에서 건축활동을 하고 있는데, 지역 건축가의 삶이 궁금해진다.

건축주에게 들은 얘기인데 인터넷에서 '한경면 건축사사무소'를 검색하면 청수건축이 뜬다고 한다. 그렇게 해서 전화도 오고, 의뢰도 가끔 들어오곤 한다.

다양한 용도의 설계 의뢰가 있다. 그래도 대부분은 창고나 단독주택인데 최근에는 구옥을 리모델링해서 카페나 민박으로 개조하는 의뢰가 자주 들어온다. 육지에서 내려온 이주민들이 많다. 그런 경우 무허가 건축물이 가끔 끼어 있는데, 그것을 양성화하면서 리모델링 작업을 한다.

지금도 주변에 옛날 돌집이 많다. 문제는 돌집을 주택으로 양성화하는 게 쉽지 않다. 돌집은 창고로는 가능하지만 주택으로 쓰려면 법규에 따라 내진설계를 해야 한다. 조적구조로 돌을 쌓아올린 옛날 돌집은 문화재급으로 보호해야 할 것 같은데도 양성화가 되지 않으면 건축주는 허물어버린다. 안타까운 상황도 몇 건 있었다.

돌집을 구조적으로 보강할 수는 있겠지만 건축주 입장은 그게 쉽지 않다. 비용 문제도 있으며, 보강을 하면 모양도 바뀌게 된다. 아직까지 남아 있는 돌집은 50년 이상 된 건물인데, 조례 등으로 보호할 수 있으면 좋겠다. 돌집은 제주도의 기억과 흔적을 담고 있는 건축물이다.

곶자왈이 있는 청수리는 너무 매력적이다. 제주도에서 태어나서 고등학교를 졸업할 때까지 곶자왈이 있는 걸 몰랐다. 그때만 하더라도 곶자왈은 알려지지 않았다. 최근에는 여러 미디어를 통해서 곶자왈이 많이 알려졌다. 이곳은 우리 세대가 지켜야 할 자연이고, 후세에

물려줘야 할 유산이라고 다들 알고 있다. 곶자왈에 실제 가보면 제주도의 아마존에 있는 것 같은 느낌이다. 하지만 아직도 곶자왈에 대해 모르는 것이 많고 더 심도 있게 연구하고 살펴볼 필요가 있다.

어떻게 하면 덜 변하면서 본 모습을 지킬 수 있을까.

일단은 대규모 개발을 하지 않았으면 좋겠다. 영어교육도시 2차 개발이 남아 있다고 하는데, 개발을 하더라도 자연에 대한 고민을 했으면 한다. 자연이 변형됨으로써 생기는 부작용을 우선 생각해야 한다.

아이러니한 게 있다. 도시개발을 하면서 거대한 숲과 초원이 사라지고, 그 자리에 토목공사를 하고 건물을 짓는다. 그러고 나서 공원으로 지정된 부지에 다시 나무를 심는다. 그게 무슨 의미가 있을까. 원래의 자연을 놔두면 그게 공원이고 자연인데, 그걸 밀고 다시 나무를 심는다.

153

김학진

사진: 김형훈

청수 곶자왈

제주 시내 산지천 일대에 탐라문화광장을 만들면서도 그랬다. (탐라문화광장 조성 사업 때 큰 나무를 뽑고 난 뒤에 작은 나무를 심은 사례가 있다.) 개발을 하면서 돈과 시간에 쫓겨 그런 경우가 많다. 중요한 것은 인식이다. 그래서 〈꿈의 도시 꾸리찌바〉라는 책을 추천했나.

한때 유행을 한 책인데 다시 꺼내봤다. 제주도는 전국에서 자연유산이 제일 좋은 도시이며 섬이다. 어떤 방향으로 나가야 하는가에 대해서 시민들, 행정가들, 건축가들이 함께 고민을 해야 한다. 어떤 사람들은 홍콩처럼 대도시가 되기를 바라고, 어떤 사람들은 하와이처럼 대규모 관광지가 되기를 희망한다. 이 책을 읽어보면 결국은 행정이다. 행정의 역할이 중요하다. 건축뿐만 아니라 교통 등의 생활 인프라, 생태도시와 친환경 요소들을 갖춰야 한다는 걸 느끼게 해준다.

이 책에는 꾸리찌바 시장의 역할이 중요하게 나온다. 주말에 기습적으로 차 없는 거리를 만들고, 여론의 반발을 무마시키기 위해서 어린이를 대거 투입해서 작품 활동을 하도록 한 걸 보니 행정가의 역할이 중요하다.

도지사나 시장의 마인드가 중요하다. 제주도는 국제자유도시니까 많은 사람이 와야 하고, 개발을 해야 한다며 행정가가 그런 식으로 끌고 간다면 모든 사람들이 그 방향으로 동참해서 갈 수밖에 없을 것이다. 행정가가 조금이라도 자연환경을 유지하고 지키려고 한다면 다른 모습이 된다.

꾸리찌바는 공원도 한두 개밖엔 없었다. 하천을 쫙 밀고 공사하려던 것을 막고 물길에 따라 자연스럽게 만들다 보니 홍수도 조절됐다. 역시 행정의 역할이 크다. 우리나라 사람들이 착각하는 건 제주도를 생태도시로 여긴다. 사실은 제주 도심에 살다 보면 그렇지 않음을 목격한다. 어디를 가도 가로수 없는 곳이 많다. 그런 도시가 어디 있나? 도심을 바꿀 수 있는 방법으로는 뭐가 있을까.

제주도를 다른 관점으로 본다면 메가시티처럼 인구가 밀집된 도심과 너무나 한적하고 조용한 농촌, 바다가 섬 안에 응축돼 있다. 제주 도심은 서울 못지않은 도심이지만 조금만 벗어나면 자연이 있다. 정답은 아니겠지만 분산이 되면 어떨까 하는 생각이 든다. 예를 들어 인구도 분산되고 편의시설도 분산되면서 전체적으로 개발이 돼야 하지 않을까. 한곳만 치중하다 보니 그렇게 된 것 아닌가.

김학진

동네 주변에 공원이 많지 않다. 큰 나무 아래 앉아 있고 싶어도 나무가 없다.

일본에서 일 년 유학을 했는데, 거기는 포켓공원이 잘 되어 있다. 동 단위마다 소규모 공원들이 있다. 굉장히 큰 나무도 있고 놀이터도 있고. 우리도 그런 조그마한 자연환경을 만들어주면 좋겠다.

도에서 소유한 땅을 주민들이 쉬게 해주는 공간으로 많이 만들어주면 좋겠다. 그래야 도심에 살면서도 제주도는 생태도시라고 말할 수 있지 않을까.

제주도가 서울보다 못한 점을 들라면 걷지 않는다는 것이다. 제주 사람들은 가까운 거리도 차를 타고 가려 한다. 어느 정

도 거리는 걸어갈 수 있는, 걸으면서 느끼는 즐거움을 안다면 차 때문에 고민할 필요가 없다. 그런데 제주도는 왠지 도심에서 걷는 게 유쾌하지 않다. 이유가 뭘까. 도로 체계가 잘못됐을 수도 있다. 서울에서 오래 생활했는데 서울은 웬만한 거리는 걸어가면 재밌다. 자전거를 타도 재밌다.

남녀가 사라봉에서 원도심 쪽으로 걷는다고 상상해보자. 가로수도 없고 폭도 좁다. 둘이 걸어가는데 마주 오는 사람이 있으면 피해줘야 한다. 인도를 포함한 도로 환경이 애초에 부족하다.

사라봉 정도이면 동문시장까지 걸을 수 있어야 하는데, 인도 폭이 좁아서 부딪힐 수 있다. 그래서 유쾌하지 않은 것이다.

건축가들을 만나서 얘기하다 보면, 제주도는 차량 위주로 만든 도시라는 생각이 든다.

우리는 주차에 대해서 굉장히 어려워한다. 고민도 하고 싸우기도 하는데, 공용주차장이 많이 필요하다고 본다. 웬만하면 길에 주차된 차를 안 볼 수 있는 상황이면 좋겠다. 공용주차장에 차를 세우고 길에는 조경이라든지, 시민들이 공동으로 이용할 수 있는 벤치 등이 있으면 좋겠다. 대신에 공용주차장은 시민들이 부담 없이 이용할 수 있도록 주차료를 저렴하게, 반면에 일반 도로변은 주차비를 높여 차를 세우지 못할 정도로 차등화를 두는 방법도 있다.

공용주차장도 중요하고 인식도 중요하다. 행정은 과감하게 해야 한다. 그런데 공영주차장을 두고도 생각이 다르다. 공영주차장이 가까운 사람은 좋다고 하는데, 멀리 걸어가는 사람은 그것에 또 불만을 지닌다. 인식 개선도 함께 이뤄져야 한다.

타운하우스를 만든 적이 있는데, 이웃끼리 주차문제로 마찰이 생긴 적이 있다. 내 집 앞에는 내 차만 세워야 하고 잠시라도 다른 차는 그 공간에 들어오면 안 된다는 생각, 배려가 부족한 아쉬움을 보았다. 큰 불편은 없을 것으로 봤는데 마음의 여유가 없는 사람들이 꽤 많다.

〈꿈의 도시 꾸리찌바〉를 읽어보면 건축가의 역할이 중요하다. 시장도 건축가 출신이고, 건축인들이 바라보는 도심은 역시 다르다고 느낀다. 도심 변화엔 건축가의 몫이 크다.

건축가가 행정가나 정치가가 되는 경우는 많지 않다. 도시를 만드는 데 건축가가 바라보는 시점은 일반인이 바라보는 것과 다를 수밖에 없다. 역설적으로 건축가가 정치를 해야 하느냐, 행정을 해야 하느냐, 그건 다른 문제이다.

행정의 역할은 건축가를 끌어들이는 것이다.

건축가들이 행정에서 큰 목소리를 내는 환경이 됐으면 좋겠다. 지금도 설계 공모라든지 여러 장치로 건축가의 견해를 피력할 기회가 있지만, 좀더 다양하게 시도가 됐으면 한다. 걷고 싶은 거리, 유쾌한 거리 계획에도 건축가들이 함께 참여해서 의견을 내면 좋겠다.

김학진

사회에서 인식하는 건축가, 행정에서 인식하는 건축가는 어떻다고 보나.

2004년 유럽에 배낭여행 갔을 때를 아직도 잊지 못한다. 건축 전공자를 바라보는 시선이 달랐다. 박물관과 미술관에 들어갔는데 건축 전공이라고 하니까 표정이 달라지고 그냥 무료입장이더라. 우리나라는 아직까지도 설계사로 부르는 사람들이 많다. 일부 행정에서 바라보는 것은 인허가 절차를 대행해주는 역할을 하는 건축업자로 보는 것 같다. 시민들이 보는 눈은 다양한데, 건축가로서의 역할을 인정해주는 사람은 아직까지는 많지 않다.

청수 지역에서 활동을 하니까 제주도의 가치를 더 느끼고 있을 텐데, 제주도라는 땅 자체가 가지는 중요성은 뭐라고 생각하나.

제주도는 도심과 농어촌이 복합된 도시이다. 제주도만큼 사람들이 살기 좋고 다이내믹한 경험을 할 수 있는 도시는 많지 않다. 도심에서는 도심 생활을 즐길 수 있고, 조금만 벗어나면 여유로운 전원생활을 즐길 수 있는 곳이다. 도심도 느끼면서 자연도 느낀다.

자연을 최대한 지키고, 무시하지 않았으면 좋겠다. 제주도에서 나오는 모든 재료들, 나무와 돌 등을 잘 활용하고, 건축에 잘 녹아들었으면 좋겠다. 특히 제주의 자연환경은 다른 지역과는 다르다. 그걸 잘 고민해야 좋은 건축물이 나올 수 있다.

풍토랑 연관이 될까.

그렇다. 건축물은 지속성이 중요하다. 육지 건축가들이 제주에서 활동하면서 금속 재질을 많이 쓰는데, 3~4년 지나면 녹슬어서 흉물이 되곤 한다. 노출 콘크리트를 잘 쓰는 건축가가 작품을 만들었는데, 얼마 전에 가보니 까맣게 때가 탔더라. 당시에도 제주엔 노출 콘크리트가 잘 맞지 않는 부분이 있다고 말했는데, 청소를 하면 된다고 하더라. 사실상 그건 쉽지 않다. 타 지역 건축가가 제주에서 설계하려면 제주에 오래 있던 건축사랑 협업해야 그나마 부작용이 덜 생길 것이다.

존경하는 건축가는 누구인가?

안도 다다오를 좋아했다. 안도의 초기 건축 스타일은 깔끔하고 간결하다. 개인적으로도 그런 걸 좋아한다. 장식적이고 의장적인 것보다는 미스 반 데 로에가 "레스 이즈 모어(less is more)"라고 했듯이 형태의 간결함이 의장적인 것이 된다. 그걸 좋아한다. 재료도 다양한 것보다는 핵심 재료만 쓴다. 하지만 그게 쉽진 않다. 미니멀리즘은 자칫 식상하고 재미없기도 하다. 굉장히 어렵다. 간결하면서도 뭔가를 찾는 건 쉽지 않다.

문랩 도시건축연구소

도시재생,
지역민이 주도하게 하자

서귀포시 대정읍 일과리 출신인 그는 고향을 떠나 제주시에 정착했다. 중학교 3학년 때 발을 디딘 곳은 제주시 건입동. 제주시에 온 이유는 이른바 '유학'이었다. 예전엔 제주 도내 읍면 지역에서 제주시 동 지역으로 유학을 오는 일이 아주 흔했다. 그러다 시간은 흐르고, 이젠 일과리가 아닌, 건입동이 그의 고향이나 다름없다.

그가 일하는 사무실에는 자신의 아버지와 외삼촌의 혼이 담겼다. 아버지와 외삼촌이 지은 빌딩인데, 그는 허물어서 새로운 건물을 올리지 않고 리모델링을 하면서 빌딩의 기억을 온전히 남겼다. 건축이 지닌 순간의 기억과 사람의 삶이 이곳에 오면 느껴진다.

기억을 가지려는 의지는 정(情)과 통한다. 정은 어울림도 있어야 가능하다. 어울리려면 남을 허용하는 여유도 있어야 한다. 도시는 사람이 호흡하는 곳이며, 도시가 사람에게 영향을 끼친다. 결국은 '보이지 않는 도시'가 삶을 움직인다. 그의 생각은 그렇다.

도시건축연구소 문랩 문영하

《 클랭블루 카페 (제주시 한경면 한경해안로 552-22)

개인적으로 애착을 갖는 땅에 대해서 이야기를 해보자.

서귀포시 대정읍 일과리 출신인데, 중학교 3학년 때 제주시에 왔다. 제주시로 유학 온 셈이다. 아버지와 외삼촌이 건입동의 적산가옥을 사서 집을 새로 지었다. 나는 대성학원과 우당도서관을 오갔다. 대성학원을 가기 위해 매일 동문시장과 동문로터리, 중앙로를 거쳤다. 인생의 3분의 2를 이 동네에서 살았다. 이곳에서 처음 살 때는 말 그대로 외지인과 뱃사람이 많았다. 막일하는 사람도 많았고, 판잣집도 많았다.

살다 보니 동네도 변하더라. 동사무소도 생겼고, 어울려서 사니까 살아졌다. 이젠 정도 든다. 지금은 신제주보다는 여기가 훨씬 좋다. 신제주는 삭막하달까, 여기는 물이 흐르는 산지천이 있고 오현단과 사라봉도 있다. 사무실이 있는 건물을 철거하지 않고 남겨둔 이유도 그 때문이다.

(건물을 철거하지 않은 것은) 기억이라는 측면으로 보면 될까.

도시의 장소에 대한 기억이다. 그게 중첩되고 남겨지고 보여야 도시가 재미있고, 이야깃거리를 지닌 도시가 된다고 하잖는가. 이 건물은 골조와 외장만 남겨두고 바꿨다.

서양 사람들이 우리나라에 와서 흥미로운 게 골목길이라고 한다. 서양의 골목길과 우리의 골목길은 확연한 차이가 있다. 거기는 정비를 한 느낌이고, 우리는 미로형이다.

세계 유수의 메가시티 가운데 산과 강이 있고 경사진 곳에 지어진 도시는 서울밖에 없다고 한다. 도시를 지을 때부터 우리와 유럽은 장소가 다르다. 유럽은 로마시대 캠프를 중심으로 평지에 지어졌고, 방사형 길을 냈다. 우리나라는 산세 등의 지형을 고민해서 집을 짓는다. 그래서 길이 구불구불하다.

가치관도 차이가 난다. 우리는 자연 그대로를 받아들여서 순응했다. 승효상은 자연 그대로인 것에 대해 "터무늬"라는 얘기를 했다. 지형을 그대로 드러나게 한다는 것, 터에 대한 무늬가 있는 게 우리나라다.

건입동 주변에 골목길이 많다. 사람들이 살아온 흔적을 느낄 수 있다.

외국 관광객들은 서울을 가더라도 강북의 북촌 등 옛 것이 있는 곳을 찾는다. 강남이 아니라 강북의 골목길에서 관광을 한다. 제주도도 그런 쪽으로 생각을 하면서 도시재생을 진행하면 좋겠다.

현재 진행되고 있는 도시재생과 관련해서 이야기를 해보자.

개인적으로는 관이 주도하면 안 된다고 본다. 지역 주민과 건축가들이 대화를 하고 공청회를 하면서 조금씩 바꿔가야 한다. 관이 이래라저래라 하면 안 된다.

도시재생의 문제점은 관에서 선정을 하고, 돈이 투입된다는 데 있다. 돈이 투입되니까 무조건 계획된 돈을 그 해에 쓰려고만 한다. 그러지 말고 작은 곳이지만 침술 놓듯이 해야 한다. 점이 나중에 선이 되고, 그 선이 바뀌는 구조로 가야 한다.

개인들이 나서서 골목길에 아기자기한 카페를 만들고, 옛 공간을 잘 꾸미며 활용한다. 잘되다 보니 관에서 끼어들고 관여도 하곤 한다. 관이 진행을 하면 '보이지 않는 건축'을 영영 볼 수 없다. 관은 조력자여야 한다.

땅에 대해서 못다한 이야기가 있는지.

산지천이다. 2000년 초반까지는 산지천을 복개하고 그 위에 상가가 자리 잡고 있었다. 그걸 허물고 들어내어 산지천을 복원한 게 마음에 든다. 제주시에서 제일 마음에 드는 장소이다. 지역성, 도시의 정체성 등을 가장 잘 드러낼 수 있는 것은 잘 지어진 건축물보다 그곳의 자연환경일 것이다. 동문시장의 복개는 아직 남아 있다. 개인적으로는 앞으로 그곳도 복원을 해야 한다고 본다.
여기서 제주의 미래가치를 찾을 수 있다고 본다. 한국 어디에도, 세계 어디에도 없는 제주만의 모습(정체성, 지역성 등)을 느낄 수 있다. 과거와 현재가 어우러지고, 주변의 물리적 맥락들이 잘 연결된 제주의 모습을 상상해보면 굉장히 흐뭇해진다.

복개된 산지천　　　　　　　　　　　　　　　　사진: 김형훈

요즘은 렌터카 차량이 원도심에 많이 보인다.

이젠 바뀌고 있다. 마스터플랜과 같은 도시개발에는 로맨스가 없다. 이야깃거리도 없다. 재미도 없다. 지금 우리의 도시를 바라보면 서울에 있든 부산에 있든 똑같은 도시 아닌가.

관광객들이 원도심을 많이 찾는 이유는 뭘까.

지역성? 장소의 지역성이라고 해야 하나. 제주만의 독창성이랄까. 옛날 기억을 조금씩 남겨둬야 이야깃거리가 있는 도시가 된다. 도시재생은 그런 측면으로 접근해야 한다.

강남을 보려고 서울에 가본 적은 없다. 서울에 가면 골목길을 찾는 이유가 그 때문인가 보다. 사람들은 옛날 자신의 기억 속에 있는 곳을 찾아간다. 지역성 이야기가 나왔으니, 지역성이란 무엇일까.

진짜 어려운 주제이다. 지역성은 아주 오래된 화두이다. 지역성이 뭐라고 딱히 정의 내려서 말하기는 쉽지 않다. 지역 색채가 있는 도시를 만들어야 하는데, 도시의 여러 조건을 감안해서 어울리는 좋은 건축을 하면 그게 곧 지역성 있는 건축이 된다. 건물만 덩그러니 세워서 지역성을 얘기할 게 아니라 건물이 서 있는 도시, 그 주변 환경과 어우러져야 지역성이 된다.

제주도는 도심지와 읍면의 차이가 있다. 두 곳의 건축행위는 어떤 점에서 달라야 할까.

본질은 같다. 도심은 사람들이 모여 사는 조건이고, 외곽은 한가한 분위기이다. 외곽에서 건축활동을 할 때는 그 땅과 그 동네 분위기를 감안해서 작업을 한다. 도심지도 그렇다. 도심지와 외곽에서 하는 것은 큰 차이가 없다. 예를 들어 도시는 옆에 들어선 건물의 층고를 보고, 재료가 뭔지 파악한다. 시골은 밭 한가운데 집이 들어설 수도 있고, 소나무밭에 들어설 수도 있기에 역시 주변을 본다.

제주도는 세계자연유산이며 남다른 땅이다. 다른 지역과 비교해서 제주도만의 땅의 가치는 뭘까.

존중하고 함부로 하지 말아야 하는 땅이다. 그건 너무나 당연하다. 승효상이 "이 건물은 당신 것이 아닙니다."라고 했던 것과 일맥상통한다. 예를 들어 지금처럼 우리가 해 먹듯이 땅을 함부로 한다면? 우리가 사는 이 땅은 우리 땅이 아니다. 후손들의 땅이다. 우리 아들딸들의 땅이다.

함부로 하는 사람이 많다.

자갈이 지천에 깔린 몽돌해변이던 탑동은 1980년대 이후 바다를 메우며 사라졌고, 산지천은 복개되어 존재를 잃었다가 21세기에 복원되어 지금의 물이 흐르는 모습을 보여준다.

탑동이 매립되지 않았더라면 지금은 엄청난 곳이 되었을 것이다. 개발하는 사람들은 개발 이후 어떻게 될지에 대해서 제대로 시뮬레이션을 하고 개발했으면 좋겠다. 매립 후에 어떻게 되는지, 높은 건축물을 세우면 바람 방향도 바뀐다.

진짜 제주다운 모습이 무엇인지, 제주만의 지역성을 찾으려면 그런 것부터 해야 한다. 그 안에서 건축이 어울리게 자리를 잡는다면 지역 건축이 된다.

요즘은 잠시 화북에 살고 있다. 화북에는 여유가 있다. 사람이 동네를 만들고, 동네도 사람에게 영향을 준다고 했는데, 화북은 여유를 준다. 제주 시내와는 다르다. 화북은 다른 곳과 느낌이 다르다. 여유롭다. 그런 표현을 잘 쓰지 않는데, 화북은 진짜 여유롭다.

건축가는 어떤 활동을 하는 사람일까. 제주 지역에서 활동하는 건축가라면 어떤 생각을 지니면서 활동해야 할까.

어려운 질문이다. 잘 해야겠지만 자본에 굴하지 말고, 소신껏 공공의 가치를 담아 좋은 설계를 하자고 마음먹지만 실제로는 어렵다. 그렇게까지는 못하더라도 그런 생각은 늘 가져야 한다.

도시엔 침묵이라는 공간이 필요하다. 베를린은 좋은 예다. 유대인 학살을 기억하는 공간이 있으며, 알게 모르게 그걸 공간에서 느끼도록 한다. 광주도 전남도청과 상무관 일대를 공원화해서 5·18을 기억하게 만든다. 전문가들은 1947년 3월 1일을 4·3 발발 시점으로 보는데, 우리는 그런 기억의 공간이 없다. 그 공간을 밀고 조선시대 건축물을 올렸다. 정말 생각이 있다면 4·3을 되새기는 기억의 공간을 만드는 작업을 했으면 한다.

장소에 대한 의미를 담는 작업이 있어야 한다고 본다. 주정공장은 기억의 공간이다. 지금은 사라졌지만 제주시에 있던 주정공장은 일제강점기 때 일본군의 군수물자를 대던 곳이다. 그러다 4·3 때는 제주사람들을 가둬놓고 집단 수용했던, 아픈 기억의 장소다. 기억을 담으면 좋겠지만 현재는 기억도 없다. 4·3과 관련된 기념관은 봉개동에도 있는데….

베를린 베벨 광장 바닥에 나치가 불태운 책을 기념하는 장소가 있다. 바닥엔 서가가 보인다. 그에 비해 주정공장터에 들어설 기념관은 사람이 들어가서 관리를 해야 한다.

꼭 건물을 지어야 기념이 되는 건 아니다. 기념탑으로 만도 기념은 된다. 주정공장은 지금 자리가 아니라 원래는 현대 아파트 밑에 있는 삼화주유소가 그 터이다. 주정을 만들려고 고구마를 내리던 관은 현대아파트에 있었고, 지금은 없다. 좋은 도시가 되려면 어떻게 해야 할까. 건축가만 애쓴다고 되는 건 아니다. 기억을 가진 이들이 움직여야 하고, 그런 움직임을 행정이 잘 받아줘야 한다. 그래야 기억은 살아남고, 영속된다.

건축가 승효상이 쓴 〈보이지 않는 건축 움직이는 도시〉를 추천했는데, 특별한 이유라도 있는가.

어려운 내용은 아니다. 지난 2017년 프랑스 건축답사를 마치고 나서 이 책을 샀다. 당시 언론 인터뷰가 있었고, 마르세유 이야기를 하면서 이 책을 들여다봤다. 건축 책은 어려운 것도 많다. 이 책은 우리나라의 대표적인 건축가가 쓴 것으로 어렵지 않게 읽을 수 있다.

이 책에서 저자는 성찰도 얘기하고, 침묵도 말한다. 개인적으로는 침묵 얘기가 마음에 든다. 예전 모습을 지니고 있으면서 아픔도 기억하는 침묵의 공간이 필요하다고 말하고 있다. '살아 있는 침묵을 가지지 못한 도시는 몰락을 통해서 침묵을 찾는다.'는 막스 피카르트의 명구가 참 좋다.

승효상 선생님은 피카르트를 좋아하시더라. 묘지 여행과 관련해서 침묵을 이야기하기도 한다. 유럽은 도시 내에 묘지가 있거나 아니면 근교에 있다. 우리나라도 예전엔 집에 조상의 사당도 모셨고, 밭에 묘가 있었다. 승효상 선생님은 죽은 자들이 아닌, 죽은 이들과 산사람들이 교감을 하고 성찰을 한다는 의미에서 침묵을 쓴 듯하다.

그런 공간은 우리 도심에 없다.

마스터플랜이란 걸 하면서 깡그리 없앴다. 2017년 인터뷰 때도 도시침술을 말했지만, 도시재생은 시간을 두고 조금씩 해야 한다. 그래야 주위 환경도 서서히 바뀐다.

승효상 선생님은 사람이 건축을 만들지만, 건축 또한 우리를 만든다고 했다. 우리가 사는 집은 우리 것이 아니라고 했다. 우리야 의뢰를 받고 설계를 해주지만, 승효상 선생님은 건축주는 그 건물의 사용자일 뿐 소유는 사회가 갖는다고 한다.

우도면청사 계획안

문영하

맘에 드는 말이지만 논란의 소지가 있다. 건축주 입장에서는 "내 건데 왜 그러느냐"는 반응이 있을 텐데.

당연히 논란은 있다. 집은 건축주의 것이 맞지만 그 건축물의 앞을 지나는 사람, 들어오는 이들에게도 다 영향을 미치기에 공공적인 걸 생각하면서 설계하고, 건축주도 그런 마음을 가져야 도시가 나아진다고 승효상 선생님은 말한다. 건축심의도 하고 총괄 및 공공건축가제도를 도입하는 것 자체가 그 말과 연결된다.

승효상의 책을 보면 건축가 입장에서 굉장히 곤란한 부분도 있다. 그는 건축주의 이익과 공익의 이익이 상충될 때, 공익을 우선한다고 했다. 어떤 제안이라도 거절한다고 한다. 건축가로서는 어려울 텐데.

건축가들은 심혈을 기울여서 공공가치를 고려한다. 그렇지만 승효상 선생님의 말처럼 현실적으로는 쉽지 않다.

승효상 선생님의 말처럼 그렇게 할 건축가가 있을까? 거장도 쉽지 않다. 거장들이 제주도에 세운 건축물, 중국에 세운 건축물을 보면 그런 느낌을 받는다. 렘 콜하스가 설계한 중국의 CCTV 사옥은 왜 저런 건축이지, 의문이 든다.

중국은 내로라하는 건축가들의 각축장이다. 유럽은 문화재 등 규제 때문에 마음대로 할 수 없겠지만 중국은 거장들을 초빙해서 각축을 벌이게 한다.

어쨌든 책에 나타난 것은 원칙이고, 될 수 있으면 우리 사회가 공공성을 추구하라는 뜻일 테다.

'이 집은 당신 집이 아니'라는 건 공공성의 가치를 말한다. 그런 생각을 가지고, 건축가의 윤리를 가지고 행동해야 더 나은 도시가 된다는 의미이다.

만일 건축주가 공공성에 전혀 관심이 없다면.

설득해야겠지만 현실적으로 소유권이라는 한계가 있다. 건축주들은 상업지역이라면 꽉 차게 해달라 요구하지만, 설득하면 들어주는 사람도 있다. 도로에서 약간 뒤로 물러나 공간을 확보한다는지, 서울 샘터 사옥은 1층을 비워 두었다.

제주 전통의 공동체가 바뀌고 있다. 그런 현상을 어떻게 보나.

예전 제주도의 공동체는 혈연과 지연, 집성촌 형태였다. 지금은 시대도 변하고, 외지인들도 많이 들어온다. 신제주인 경우 한동안 불법 건축물 신고가 많았다. 이웃에서 민원을 넣고, 불법

건립동 근린생활시설 리모델링

건축물을 양성화하는 일이 많이 일어난다. 그러면서 갈등도 생기곤
한다. 개발이 되면서 제주 전통의 공동체보다는 이익이 앞서기 때문
이다. 이 역시 현재 시점에서 볼 수 있는 현상이라고 이해한다.

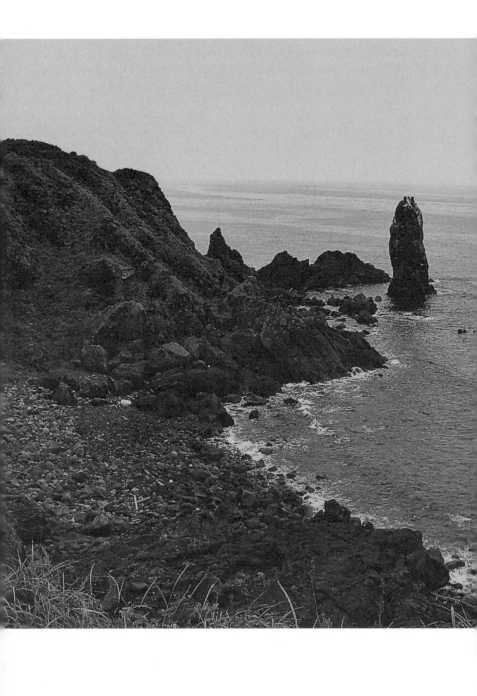

영원건축

**작품이 아니라 서비스,
내 건축의 출발점이다**

성산읍 고성리가 고향이다. 제주를 떠나 살다가 터를 잡은 곳은 다름 아닌 고향 마을이다. 도심지에서 건축활동을 하는 이들이 많지만 그는 도심이 아닌 고향, 이른바 '촌'이라고 불리는 곳에 자리를 잡았다. 그 터는 어릴 때 놀던, 학창시절 동무들이랑 소풍 갔던 장소이다. 고향을 그리워하는 '수구(首丘)'의 심정은 향수병을 부르고, 진한 기억을 풍긴다. 그 진한 기억을 담아 설계에 쏟아붓는다. 놀던 터는 지역 사람들의 땅이 아니라 대자본에 넘긴 섭지코지였다. 거기엔 아빠랑 낚시를 하던 기억도 담겼다. 진한 기억은 커서도 몸에서 떨어지지 않는 그림자가 되어 아빠에게 낚시 도구를 선물하는 딸이 되곤 한다. 소풍을 갔던 섭지코지는 다른 친구들에겐 환상의 땅이었다. 한때는 놀던 땅을 들어가지도 못했다. 그 나마 지금은 섭지코지 둘레길이 조금 열렸다. 그렇다고 예전 소풍 때처럼 섭지코지에서 마음 놓고 뛰 놀진 못한다. 위안이라면 동네에서, 고향에서 건축활동을 하는 자신을 볼 때다.

영 건축사사무소 강주영

« 섭지코지 작은 보름알

건축 거장들의 작품을 보면서 거장에 대해서는 비판을 잘 하지 못한다. 그에 대한 이야기를 먼저 해보자.

사대주의라 생각해서 그런 것 같다. 거장은 그 나름대로의 이유가 있는 것 같다. 르 코르뷔지에의 카펜터 센터에 갔을 때는 이상하게 눈물이 나더라. 눈물이 나게 만든 최초의 건축물이었다. 다른 건물은 그렇게까지는 아니었다.

거장들의 작품이 제주에도 몇 개 있는데, 글라스하우스에 대한 비판도 공감한다.

글라스하우스가 들어선 섭지코지는 내게는 굉장히 의미 있는 장소이다. 초등학교 6년 내내, 중학교를 합쳐서 9년간 소풍을 간 장소였다. 1980년대와 1990년대 소풍 장소였다. 고교 3학년 때는 반 아이들이랑 선생님을 모시고 사제동행을 했던 곳도 섭지코지였다. 그때가 1993년이다. 잔디는 파릇파릇하고, 전망도 너무 좋았다. 그 당시 섭지코지는 관광지가 아니기에, 대부분의 친구들은 처음 와본 장소였지만, "이렇게 좋은 곳이 있었냐?"고 물으며 좋아했다. 너무 좋은 추억의 장소이다.

1985년 소풍 (섭지코지)

섭지코지를 개인적으로 무척 중요하게 여기는 것 같다. 그렇다면 제주도 전체적으로 봤을 때 제주도라는 땅의 의미는 무엇일까.

서귀포 건축포럼을 몇 년 했다. 그전엔 제주도에 대한 관심이 적었다. 건축포럼을 하면서 이해되지 않은 걸 목격했다. 경관의 사유화이다. 모두가 같이 즐겨야 되는 곳임에도 사유화된다. 내 건물이 주변 경관에 미치는 영향이 없나, 다른 이가 자연경관을 즐기기에 내 건물로 인해 불편함을 느끼지는 않나 고려해봐야 한다. 제주도 땅의 의미는 제주에 살고 있는 사람과 자연, 사물(건축도 포함한다.) 그리고 그 자연을 느끼려고 오는 사람 모두에게 있다. 서로 배려하는 마음에서부터 시작해야 한다. 사람과 자연, 사물들이 서로 간에 불편함 없이 제주의 땅에서 공존해야 한다.

우리는 건축을 하면서 놓치곤 하는 게 있다. '없는 사람을 위한 건축'이다.

그런 경우가 많다. 그들을 위해 재능기부도 한다. 집을 지어주는 사업에 동참해서 인허가를 받아주고 민원을 해결해주기도 한다.

성산읍 삼달리에 혼자 사는 할아버지가 있다. 컨테이너에 살다 보니 녹슬고 비도 샜다. 봉사활동을 하는 로타리클럽에서 도와주는 사업을 한다며 의뢰가 들어왔고, 설계를 해주고 인허가도 맡았다. 평수는 작았다. 경량철골조의 단순한 형태였다. 준공을 하자 할아버지가 도움을 준 분들께 큰절을 하시더라. 조금 더 신경 쓰지 못한 게 아쉬웠다.

주로 성산읍 지역에서 주택 설계를 하나.

다른 지역 의뢰도 많지만 되도록 성산읍에서 소화하려고 한다. 자주 가봐야 하고, 설계뿐 아니라 완공까지 지켜봐야 하기 때문이다. 자주 갈 수 없는 곳은 자주 들여다보지 않아도 되는 용도인 경우에 설계를 맡는다. 그렇지 않다면 다른 분을 추천해준다.

주택 설계는 대화를 많이 하고, 시간이 많이 걸린다. 어떤 건축주와는 설계에 1년이 걸렸다. 나중에 허가 한 달 차이로 개발부담금 대상이 되어서 난감했다. 주택은 일생일대 한 번 짓는 경우가 대부분이다. 그래서 건축주의 고민도 많은 것이 당연하다. 재료부터 지붕 모양, 평면을 고민하는데, 고민한 만큼 좋은 결과가 나온다는 걸 깨달았다.

라이프 스타일은 각각이다. 주택 설계는 재미있고, 내가 살 집도 설계하고 싶다는 로망이 쌓인다. 그래서 건축주 얘기를 귀담아듣는데, 하루 종일 미팅하기도 한다. 얘기를 많이 들어야 그들이 원하는 걸 제대로 반영시킬 수 있어서다. 나중에 집들이에 초대를 받아서 가면, 내가 도와준 것에 대해 고맙다고 표현하고, 사람들에게 나를 자랑스럽게 소개해줄 때 보람을 느낀다.

성산읍 온평리 단독주택 (서귀포시 성산읍 온평포구로 54번길 22)

온평리에 설계한 주택은 그 집 할머니에게 칭찬을 받았다. 땅은 작은데 3대가 살아야 하는 집이었다. 노부부가 나를 찾아와서 고맙다고 손잡을 때 뿌듯했다. 여기 분들은 여유가 있어서 집을 짓는 게 아니다. 농촌개량사업으로 진행하는 경우가 많다.

혹시 주택 설계를 하면서 특이한 사례가 있는가.

옆집 사람이 집을 짓지 못하게 할 때 힘들었다. 자신의 집이 보이게 창을 내지 말라고 요청하더라. 설계보다 민원인 상대가 더 힘들었다.

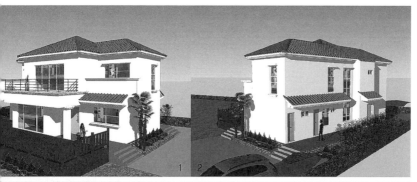

성산읍 온평리 단독주택 계획안

제주도라는 땅의 전체적인 가치를 정리해준다면.

자연은 같이 나눠 쓰는 것이다. 한 사람이, 개인이 독점할 수 없다. 다 같이 나누는 자산이기에, 자연을 쓸 때는 겸허한 자세여야 한다. 내 것이 아니라, 우리 것이라는 생각을 갖고 제주도를 바라봤으면 좋겠다.

매일매일 다니던, 공기 같았던 섭지코지. 그곳을 떠났다가 친구를 데리고 왔을 때, 제주도에 이런 곳이 있었구나 하며 다시 한번 보게 되고, 대학에 들어간 뒤 제주에 와보니 제주의 가치를 더 알게 되었다.

신양해수욕장에서 본 섭지코지 (현재)　　　　　　　　　　　사진: 김형훈

성산이라는 곳은 어떤가.

성산일출봉을 서로 사유화하려고 한다. 건물을 서로 높인다. 자기 집에서 봐야 하니까. 도시형생활주택이 성산리로 들어가는 입구에 버티고 있는데, 그런 걸 보면 아쉽다.

이 지역에 나홀로 아파트가 있는데 남향보다 동북향이 더 비싸다. 성산일출봉을 봐야 하기 때문이다. 육지에서 온 분들은 방향이 좋지 않아도 일출봉을 보려 한다. 제주도 출신들은 상대적으로 남향, 동향, 남동향을 선호하지만 그래도 성산일출봉을 보고 싶어 한다.

제주도의 부동산은 너무 비싸다. 이러다 자본에 종속되는 건 아닌가.

땅 분쟁도 심하다. 형제들끼리 재산다툼도 커지고 있다. 상속받으면서 분쟁이 생기지 않는 집안이 없을 정도다. 이 동네도 마찬가지이다. 자식과 부모 갈등도 생기고. 땅 가치가 올라가면서 갈등이 심해졌다.

안타깝다. 개발도 인간적이어야 하는데, 개발이 급속도로 진행되고 있다.

누가 주도하느냐에 따라 달라진다. 주체의 문제이다. 제주 개발은 도민 주체가 아니었다. 그게 가장 큰 문제였다. 제주도는 도로를 잘 닦는데, 앞으로는 시대가 달라진다. 도로에 치중하는 정책에서 벗어나야 한다. 도심도 분산되지 말고, 이왕이면 압축하여 만드는 게 낫다. 집중해서 인프라를 만들고 나머지는 자연에 돌려주는 방식을 생각해본다.

도로 얘기도 나왔는데, 걸어서 갈 수 있는 공원은 몇 개나 될까. 공원을 걸어서 갈 수 있다면 사람 중심이다. 그런 면에서 제주도는 사람 중심이 아닌, 차량 중심이다. 어떻게 하면 자동차 중심에서 사람 중심의 도시로 만들 수 있을까.

주차장법을 바꿔야 한다. 먼저 대중교통이 발달해야 한다. 현행 버스 개편은 잘했다고 생각한다. 제주도는 한 가정에 차가 몇 대씩 있다. 그럴 수밖에 없는 여건이었다. 걸어 다니면서 뭔가 봐야 하는데, 주차장을 크게 만든 대자본만 돈을 버는 구조가 됐다. 마을 한쪽에 주차장을 만들고, 걸어 다니는 문화를 만들면 좋겠다.

강주영

불편에 익숙해지고, 무조건 동네는 걸어 다니고, 동네마트는 걸어간다는 사고가 중요하다. 캠페인 차원에서 해야 할 것 같다.

차츰 걷는 것에 대한 가치가 높아지고 있다. 문화를 바꾸고 제도를 바꿔서 걷는 문화를 만들었으면 한다.

가로수도 그렇다. 인도인지 아닌지 모를 정도의 도로도 있다. 차도는 크게 만드는데, 인도는 좁다.

제주 사람들은 녹지 비율이 높다고 착각한다. 실제 도심녹지는 빈약하다. 내가 걸어서 갈 수 있는 곳에 녹지가 풍부해야 삶의 질이 높아진다. 성산에서 갈 수 있는 공원이라면.

수산봉? 거길 가지 못하면 밭에 무 크는 걸 보고, 과수원 보는 게 녹지이다. 아이들이 놀 공간은 학교와 하수처리장 뒤에 있는 놀이터, 그게 전부이다.

학교가 중요한 것은 지역과 연계되어 있기 때문이다. 아쉬운 것은 방과후 이후 학교 공간이 지역과 단절되어 있다는 점이다. 방과후에 학교 공간을 어떻게 활용하는가는 굉장히 중요하다고 본다. 학교 도서관이 그렇게 안 되는 이유는 학교 울타리 내에서 발생하는 일은 무조건 학교 책임이어서 그렇다. 그래서 안 열어둔다. 5시 이후는 사회가 책임지도록 한다면 학교 도서관은 학생도 오고, 지역주민도 오고, 관광객도 올 수 있는 공간이 될 텐데.

성산읍사무소 신축과 관련된 심사를 한 적이 있다. 학교 연계를 눈여겨봤다. 여기는 맞벌이 부부도 많기 때문에 아이들이 와서 쉴 수 있는 공간을 많이 둔 곳에 높은 점수를 줬다. 관공서는 6시 이후에 문을 닫는데 그 이후에도 열린 공간을 계획한 작품이었다.

앞으로는 그런 건축이 필요하고, 공공시설이 그런 역할을 해야 한다.

관은 공공 서비스를 하는 기관이고 영역이다. 닫힌 공간이 아니라 열린 공간이 되어야 한다. 내 집은 아니지만 누구든 와서 자유롭게 내 집처럼 쓸 수 있는 공간이어야 한다. 특히 성산읍에 있는 청소년들이 갈 곳이 없다. 그렇다면 관에서 해줘야 한다. 열려 있어야 올 수 있다. 6시만 되면 불이 꺼지고 통제하는 곳이 아니라 동네 사랑방 같은 곳이어야 한다.

건축가라면 다들 지역성을 이야기한다.

논문을 쓰면서 느낀 건 제주도가 굉장히 창의적인 곳이라는 점이다. 농촌주택개량사업을 하던 1970년대 후반 새마을운동 때 표준설계도가 있었다. 제주도는 그 표준설계도와 달랐다. 제주도만의 독특한 걸 만들었고, 제주도만의 색깔이 있었다. 그래서 제주도 사람들의 현명함을 알았다.

예를 들면 굴뚝이다. 육지의 표준설계도를 보면 굴뚝은 집 밖에나 뒤에 숨어 있다. 제주도는 정면에 의장적 요소로 쓰였다. 건물 양쪽으로 굴뚝이 있다. 굴뚝 바깥은 타일로 치장을 하고, 숨기고 싶은 걸 전면에 내세웠다. 비가 많이 오니까 처마에 테두리를 만드는데, 이것도 의장적 요소를 지녔다.

바람, 비, 햇빛 등의 자연적인 요소들을 선배들은 잘 활용했다. 지금은 기술이 발달해서 이런 영향을 덜 받겠지만 그렇다고 무시하지 못한다. 자연을 반영한 건축을 해야 한다. 그래서 처마를 길게 내거나, 창문과 비에 대한 생각, 바람에 대한 생각, 남동풍인지 북서풍인지, 그런 것에 대한 생각을 한다. 아무튼 옛날부터 우리는 그런 걸 건축에 담아왔다.

건축가로서 재능기부를 하고 있다고 했는데, 건축가는 사회에 어떤 역할을 해야 할까.

사람은 누구나 사회에 도움이 되어야 한다. 건축의 전문가인 건축가는 낮은 자세로 임해야 한다. 내가 위에 있으면 그 사람을 보지 못한다. 건축가는 거장이 되어야 한다는 고정관념에서, 이제는 서비스를 제공하는 사람이 되어야 한다고 생각한다. 그런 생각으로 임한다. 건축을 바라보는 가치관은 다들 다르고, 늘 배우는 입장이다. 내가 모든 걸 안다는 건 위험한 발상이다. 건축주에게서 생각지 못한 걸 배우기도 한다.

재능기부도 하는데.

재능기부는 하면 좋지만 그런 기회를 갖는 것도 쉽지 않다. 그나마 시골에 있다 보니 그런 기회가 생긴다. 건축 설계를 하는 것만 재능기부가 아니다. 일부러 봉사단체에 들어가서 봉사도 하려 한다. 건축은 돈이 들어가기에 설계를 무료로 해주어도 돈이 없어서 집을 짓지 못하기도 한다.

책을 추천해줬는데, 건축 관련이 아니다. 최인철 교수의 〈프레임〉인데, 왜 이 책을 골랐는가.

건축을 작품이라고 하겠지만, 개인적으로는 서비스라고 생각한다. 그래서 시골에 올 수도 있었다. 많은 사람을 접하면서 고정관념으로 그 사람을 보고 내 중심으로 일한다면 그 사람이 원하는 건축을 못 할 수 있다.

여기 사무실엔 다양한 사람이 온다. 어쩔 수 없이 건축을 해야 하는 사람도 오고, 여유가 있어 오는 사람도 있고, 그렇지 않은 사람도 있다. 대상자마다 다른 주제를 가지고 있다. 그래서 다른 잣대를 대고 서비스를 해야 한다고 생각한다.

대학 학부 때 느낀 프레임은 거장이다. 거장이 아니면 건축가가 아니라는 압박감이 심했다. 내가 거장이 될 수 있을까? 교수님들이 가르쳐주는 것은 세계에서 꼽히는 건축물이다. 그걸 보며 '내가 과연 거장이 될 수 있을까? 건축가가 될 수 있을까? 건축가인가?' 이런 생각을 가졌다. 그런 고정 프레임을 가지고 있다가 생각을 '서비스'라고 스스로 바꾸고, 프레임을 내게 맞췄다. 소시민에게도 건축은 필요하기 때문이다.

〈프레임; 나를 바꾸는 심리학의 지혜〉 이 책에는 청소부 얘기가 나온다. 항상 즐겁게 청소를 한다. "왜 청소를 즐겁게 하느냐?"는 물음에 그 청소부는 "나는 지구 한 모퉁이를 청소하고 있다."는 의미 중심의 답변을 했다. 대부분 건축가들은 사무실을 도심에 둔다. 만약 육지에 나가지 않았더라면 나도 제주 시내에 사무실을 두었을 것이다. 고향에 내려오면서 사무실을 제주 시내에 둘지 성산에 둘지 고민했지만, 시골에 와서 작게, 조그맣게 시작하자고 결정을 내렸다.

강주영

선우선건축

안도 다다오 씨, 질문 있습니다!

제주의 예쁜 해변은 그의 놀이터였다. 고향 성산읍 신양리 바닷가는 뭔가에 둘러싸여 있다. 아늑하다. 그에겐 바다가 아늑했고, 마을도 아늑했다. 그가 살았던 감귤밭도 아늑했다. 어릴 때부터 무엇인가 둘러싸는 '위요(圍繞)' 느낌을 받았고, 지금도 그 기억을 간직하고 있다. 쑥대낭으로 둘러싸인 감귤밭에서는 바깥세상이 보이지 않고, 소리만 들리는 혼자만의 공간이었다. 그 공간, 그에겐 어머니와 같은 품이다.

언제부터인가 고향이 바뀌기 시작했다. 신양리에 거대자본이 들어오면서 마을이 바뀌는 순간을 지켜보는 입장이 되었다. 주인이 아닌 이들이 들어와서 땅을 점유하고, 땅에 그들만의 세계를 만들고 있다. 건축계의 거장 안도 다다오의 작품도 거기에 들어갔다. 땅을 거부하지 않은 '지니어스 로사이'도 있지만, 땅을 배격한 '글라스하우스'도 있다. 안도 다다오에게 왜 그랬는지, 정말 묻고 싶다.

건축사사무소 선우선 강봉조

« 신양리 포구

개인적으로 의미 있는, 애착을 지닌 땅이 있을 텐데, 그 땅에 대해 이야기한다면.

살아온 얘기부터 해야 할 것 같다. 나고 자란 신양리는 동쪽과 남쪽이 바다를 향해 있다. 태풍을 마주하는 바다 쪽으로 순비기나무가 많은 모살(모래) 언덕이 성처럼 마을을 감싸고 있다. 모살 언덕이 감싼 곳 안에 돌담으로 다시 구획을 하고, 그 안에 집을 짓고 살았다. 지형을 이용한 모살언덕이 담이 되며, 다시 한번 집 주위를 쌓은 돌담은 바람 많은 환경에 대응하는 옛 어른들의 지혜였다고 생각한다. 바다를 보기 위해서는 사람 키 높이의 모살언덕을 올라야 가능했고, 그 중에 넓은 모살언덕을 '초소동산'이라 불렀는데, 곁에 전경초소가 있어서 그런 것 같다. 일출봉과 바다가 훤히 보이는 그 동산엔 평상이 놓여 있어 어른도 아이들도 앉아 풍경과 함께 쉴 수 있는 곳이었다. 동산 아래는 굼부리처럼 옴팡한 곳에 평평한 모살 평지가 있었다. 순비기 모살언덕이 바람을 막아줘서 축구장도 되고 배구장도 되는 맨발로 노는 곳이었다. 그 언덕 위에서 어머니가 저녁 먹으라고 부르기 전까지 축구를 하며 종일 놀았던 기억이 있다.

신양해수욕장

초등학교 5학년 때인가, 6학년 때였던가. 그때쯤 누나들과 형이 도시로 나갔다. 어머니와 아버지, 나, 이렇게 셋이 살게 되었을 때 마을에 살다가 감귤밭이 있는 과수원으로 이사했는데, 감귤밭이 마당이 되었다. 대개 감귤밭은 바람을 막기 위해 돌담 주위에 쑥대낭(삼나무)을 심었다. 쑥대낭으로 두른 그 마당은 신작로가 바로 옆에 있어도 소리만 들리는 혼자만의 공간이었다. 마을에서 놀던 순비기 모살언덕처럼 감싸인 놀이터라는 점은 비슷하지만, 5월에는 감귤꽃 향기에 취하고, 11월이 되는 가을엔 주황색 열매가 맺히는 풍성함이 다른 마당이었다. 나무로 둘러싸여 하늘만 보이는 마당은 소리를 크게 질러도 누가 뭐라고 하지 않는 나만의 공간이었다.

이런 공간적 경험 때문인지, 대학을 다닐 때 첫 과제인 집을 설계하면서 루이스 바라간, 안도 다다오, 캄포 바에자가 설계한 하늘로만 트인 마당을 가진 주택이 좋았다. 물론 지극히 절제되고 단순한 조형의 힘이 남달라서도 그랬던 것 같다.

어릴 때의 감성과 경험, 그 경험을 가지고 대학교 때 설계에 반영한 그런 느낌들이 현재 주택 설계에도 반영이 되나.

주택 설계를 할 때 경제적 이유로 중정을 담지 못하면, 최소한 마루를 사이에 두고 앞마당과 뒷마당이 연결되어 시각적으로 확장시키려고 한다. 이는 풍성한 외부공간을 갖는 구성 형태로, 건축주들과 이러한 생각을 공유하려 노력한다.

근래에 건축 설계 공모에 제출한 공모안 대부분이 중정을 갖는 구성인데, 이것 역시 과거의 경험에서 좋았던 기억들을 담으려 한 것이다.

건축주는 어떻게 대하나.

실무 초반엔 내가 좋아하는 것이면 집을 의뢰한 분들의 생각도 다르지 않을 것이라고 오만한 생각을 했던 적이 있다. 그들의 살아온 방식으로 그들이 생활할 집에서 불편함이 없도록 그들의 공간을 위해 세심한 배려가 우선임에도 그들의 시각이 아닌 나의 잣대로 판단한, 어리석은 행동을 했고, 여러 거친(?) 건축주들을 만나 그들에게서 오히려 배우는 게 더 많아지면서 대화의 방식도 바뀌었다.

지금은 건축주들이 요구하는 바를 우선 많이 들으려 한다. 그들의 생활을 담기 위해서 어떤 방식이 최선일까 고민하고, 그들과 대화를 하면서 답을 얻기 위해 노력한다. 내 집을 짓는 게 아니라 그들의 집을 짓는 것이기에, 제 집인 양, 제 작품인 양 하는 바람직하지 않은 방자한 태도는 버리려 하고 있고, 그들의 협력자로서 도움을 줄 부분을 찾는다. 그렇다고 다 들어준다는 건 아니다. 나 홀로 존재하는 것이 아니기에 주변의 맥락과도 맞아야 하기 때문이다.

강봉조

어떤 건축을 할 때가 어려운가.

주택이 쉬우면서 어렵다. 상가는 여러 사람들이 사용 가능하도록 융통성 있게 계획하면 된다. 반면에 주택은 가족의 특수한 여건, 생애주기 등 여러 변수들까지 고민해야 한다. 어떻게 대응할지 상상해야 하는 주택은 재밌으면서도 어렵다.

아버지 집 (제주시 삼도일동525-3)

인상적인 건축주가 있나.

 내 아버지보다도 나이가 많으신 사업을 하는 건축주가 있었다. 지금은 돌아가셨지만, 설계 당시엔 고집이 센 어르신을 설득하는 데 애로사항이 많았지만, 최종 결과물은 건축주와 설계자 모두 흡족할 수 있어 인상이 많이 남는다. 입구에 들어서면 나이든 아들이 생활할 방과 건축주 생활영역을 구분할 수 있게 계단홀을 둔 것, 2층 서재 앞에 목재 루버로 도시가로와 결을 달리한 폐쇄된 테라스, 내밀고 들이민 어려운 돌붙임 외벽 등을 30대 중반의 치기 어린 설계자의 생각으로 치부하여 실현하지 못할 것으로 봤는데 여러 번의 협의 끝에 반영할 수 있었다. 덕분에 어르신의 딸 건물 설계도 하게 되어, 한 건축주에서 2건의 수주가 생긴 셈이다.

딸 집 (제주시 연동1452-5)

강봉조

존경하는 건축가는 누구인가.

마리오 보타는 디테일이 대단하다. 알바로 시자도 좋아한다. 대학교 설계수업 때 모양만 생각하다가 욕을 엄청(?) 먹은 기억이 있다. 김석윤 소장께 외형 생각할 여력으로 평면(공간)에 더 신경을 쓰라는 지적을 받았다.

도면에서 읽히는 공간과 사진으로 보는 실제의 공간적 느낌이 달라서 나를 매번 당황케 하는 작가가 알바로 시자이다. 그만큼 공간을 위한 세심한 어휘들을 도면에서 읽지 못하는 나의 부족한 공력이 그 이유일 것이다.

나 또한 그처럼 성숙한 나이가 되었을 때 그와 같은 힘 있는 공간을 만들 수 있을는지, 지금의 학습 진도로 보면 불가능할 것 같다.

고향인 신양리 마을 이야기를 더 해보자. 옛날과는 완전 다른 풍경이다. 섭지코지도 그렇고.

섭지코지하면 안도 다다오의 글라스하우스가 떠오른다. 예전엔 그 일대를 '보름알'이라고 불렀다. 선돌이 있는 쪽에 테역밭(잔디밭)이 있고, 많이 놀던 곳이면서 소풍 때 모든 학년이 모여 장기자랑을 하던 곳이었다. 거기에 글라스하우스가 들어섰다.

글라스하우스가 다 건축되고 나서였던 것 같다. 제주시내 어느 호텔에서 관련 세미나가 있었다. 안도 다다오 씨도 왔는데, 세미나 끝 무렵에 손들고 글라스하우스가 그 땅에 왜 그렇게 지어질 수밖에 없었는지 묻고 싶었는데, 용기가 없어 묻지 못한 게 늘 후회가 된다. 일본에서는 자연풍광을 해치지 않기 위해 건물을 서슴없이 땅속에 담은 안도가 왜 내 추억이 어린 그 땅을 볼품없이 만들었는지 모르겠다.

섭지코지는 개발이 돼버렸다. 제주 자연을 일개 기업이 사유화했을 때 어떻게 되는지를 섭지코지가 보여준다.

지금 개발이 된 수족관과 콘도가 있는 해수욕장 남측으로부터 섭지코지까지 연결된 땅은 이전부터 마을 사람 소유는 별로 없었다. 육지 사람이 많이 가지고 있긴 했다. 그래서 그런지 경작하는 밭은 두어 군데밖에 없었고 밭 사이로 섭지코지까지 연결되는 소로 외에는 순비기와 해송이 우거진 곳이었다. 그래서 어린 우리들에게는 순비기 가지를 꺾어 위장하여 칼싸움과 총싸움을 하며 놀기엔 좋은 장소였고, 어머니들이 물질하러 갈 땐 지금의 외곽도로로 돌아가지 않고 지름길로 이용하는 곳이었다.

그러나 지금은 그들의 소유여서 해송숲은 없어졌으며 섭지코지로 가기 위해선 빙 돌아가야 한다.

마을 안길도 문제이다. 섭지코지가 알려지면서 마을을 찾는 관광객이 늘어서, 그들에게 편의를 제공하기 위해 착한(?) 관청이 여기저기 길을 뚫어놓았다. 그것도 왕복 4차선으로. 일출봉과 섭지코지로 연결되는 관광객 차량의 원활한 소통을 위한 해결일 수는 있으나, 여기서 살고 있는 사람들과의 공생을 위한 최선책인지는 의문이다. 조그마한 집으로 어우러진 동네인데, 강남대로 같은 큰 도로를 만들면 작은 집들과 스케일의 충돌이 발생한다. 그게 우리 마을만의 문제는 아니어서 더욱 문제라 생각한다.

그 대로에서 보이는 흑돼지, 고기국수, 고등어·갈치조림 등의 커다란 간판이 마을 얼굴이 된 듯하다. 작은 스케일의 집들이 옹기종기 모여 있는 이전의 소박한 모습은 없다. 이전 친구집이 팔려서 지금은 카페가 되었다. 크리스마스 트리에 어울릴 듯한 장식 전구가 돌담에, 옥상의 지붕에 널어져 있다. 한적한 마을풍경에서 요란한 모습으로 바뀌면서 어지럽다.

강봉조

**아마도 커다란 관광단지가 곁에 있어서 그런 건 아닐까. 옛 마을
속에 들어왔더라면 그런 행위는 하지 못할 텐데.**

물론 시대에 따른 변화는 있을 수밖에 없겠지만 너무 아
쉽다. 야트막하게 이뤄진 걸 바탕 삼아서 예전 기억도 이어가면 좋았을
텐데 말이다. 단층 주택들만 있던 마을이 이제는 상업과 주거가 혼재되
고 용도와 스케일이 달라 서로 충돌할 수밖에 없지만, 후에 이루어지는
건축이 주변을 살피는 예의가 있다면 공생할 수 있다고 생각한다.
건축가 승효상의 책에서 읽은 내용인데,
"터무늬(터에 새겨진 무늬) 없는 삶이란 땅과 무관한 유목민적 삶이다. 정
주한다는 것은 땅에 삶의 흔적을 남기는 일이며, 기억을 적층하는 과
정이다. 그러나 더 많은 재화를 축적하기 위해 이 집 저 집을 옮겨 다
니는 도시유목민 우리에게, 땅에 남겨진 기억은 새로운 역사를 창조
하기 위해 사라져야 하는 폐습이었으므로, 우리는 항상 기억상실을
강요받았으며, 과거란 그냥 지나간 것으로만 안다."
승효상은 부동산적 물건으로 전락한 건축을 비판했고, 장소의 중요
성을 피력했는데, 그의 글귀가 지금의 우리 현실과 너무 맞아서 공감
하는 바가 크다.

**땅은 무척 중요한데, 신양리는 마을 자체가, 아니 세상이 바뀔 정
도로 개발된 곳이다. 제주도는 그래도 자연 그대로인 곳이 있다.
제주도가 가진 땅의 의미를 설명해준다면.**

시대적 요구에 따라갈 수밖에 없어 집이 카페로 호텔
로 바뀔 수 있지만, 관광지인 제주라는 특성으로 상업적 목적을 채우
기 위한 재산적 가치로만 이 땅을 바라보지는 말았으면 좋겠다. 관광
객을 위한 땅이 아니라 우리가 살아온 땅이고 앞으로 살아갈 땅으로
서 가치를 더 중요하게 생각해야 하지 않을까.

너무 보편적인 건축행위가 제주에서 이뤄진다. 그렇다면 지역성에 대한 이야기를 해보자.

지역성은 늘 고민된다. 결론을 내지 못한 채 계속해서 고민하는 부분이다.

옛날 공간 구성요소인 채 나눔과 올레, 현무암과 같은 건축 재료 사용, 바람에 대응했던 낮은 경사지붕 등 겉모습을 닮았다고 해서 지역성을 말할 수 없다. 지금은 과거에 이루어진 방식들이 변했음을 인정하고 시대가 다름에도 간직해야 하는 것과 지금 시대에 맞지 않는, 잊어야 하는 것들에 대한 건축가의 깊이 있는 사유가 바탕이 될 때 올바른 지역성을 드러낼 수 있으리라 생각한다.

과거의 지혜들을 지금 시대에 맞게 그대로 적용이 가능한 부분과 변용이 가능한 부분이 무엇이 있을까 실행에 옮겨 후회하기도 하지만 계속해서 고민하는 숙제이다.

지역성 이전에 우선 고민하는 것은 집이 서는 곳과 그 주변에 대한 생각이다. 제주 땅은 평지도 더러 있지만 오르락내리락 굴곡이 많다. 땅은 혼자만 있는 건 아니다. 그 땅 위에 서는 건축은 주변과 밀접한 관계를 가질 수밖에 없다. 과거의 사람들도 거창한 지역성 이전에 그 주변 관계부터 파악하려 했을 것이다. 이런 시행착오를 겪고 먼 훗날엔 나만의 답을 찾을 수 있으리라 기대한다.

건축가이면서 비평가였던 루도프스키는 책 〈건축가 없는 건축〉을 추천한 이유가 궁금하다.

2001년인 듯하다. 실무를 시작한 지 얼마 되지 않았을 때 선배 건축가의 권유로 접한 책이다. 그때는 무심히 읽었는데. 다시 읽게 된 건 신문사에 글을 쓸 기회가 생겨서, 그간 실무를 통한 경험에 비추어 나름 건축에 대한 생각을 정리해야겠기에 다시 이 책을 훑어보게 되었다. 이 책 서문에 보면, '기존 건축계보에 포함되지 않은 생소한 세계를 소개함으로써 그동안 우리가 가졌던 편협한 건축

예술의 개념을 무너뜨리기 위한 시도'라고 이 책의 집필 목적을 밝히고 있다. 집을 짓기 위해 찾아오는 다양한 시각의 건축주들과 마주하는 우리에게 필요한 책이라 생각한다. 건축가가 바라는 건축만 중요한 것이 아니라, 그 집을 직접 살 사람의 생각을 담는 것이 더 중요하기 때문이다.

〈건축가 없는 건축〉은 우리나라에 두 개의 버전으로 번역되었다. 이 책이 우리나라에 처음 소개된 건 1979년이다. 광장건축을 이끌던 건축가 김원, 그가 도서출판 광장을 등록하고 책의 판권을 가져왔다. 그러다 절판된 이 책은 2006년 시공문화사에서 재출간했다. 광장출판사의 〈건축가 없는 건축〉은 '계보에 오르지 않은 건축물들의 짧은 소개'라는 부제를 달았고, 시공문화사의 부제는 '토속건축의 짧은 소개'이다. 원서에 표기된 '논 페디그리드(non-pedigreed)'를 도서출판 광장은 원문 그대로, 시공문화사는 '토속'이라는 말로 대신했다. 어느 번역이 옳고 그르다는 없다. '계보가 없다'는 건 정통이 아니라는 뜻이, '토속'은 지역색을 강하게 표출하고 있다는 느낌이 좀더 강하다고나 할까.

이 책에서는 '전문가의 예술이 되기 이전의 건축'에서도 배울 게 많다고 한다. 이 책에서 보듯이 교육받지 않은 건축가들이 지은 허름한 집에서도 얻을 수 있는 건축적 교훈은 있다는 것이다. 건축은 겉으로 보이는 모습만 우선할 게 아니라 사는 사람들에게 직접 영향을 끼칠 현실에서 나오는 기능적 문제도 중요하게 고려하는 자세가 건축하는 우리에게 필요하다.

이 책을 보면 자연환경에 맞춰서 사람들이 사는 걸 알 수 있다. 사람들은 제주도에만 돌담이 있는 줄 알지만, 아프리카 서부 카나리아제도에도 있다. 아프리카에도 돌담이 있다는 건, 사람들이 자연과 대립하지 않고 건축활동을 해왔다는 걸 알려준다.

오키나와의 집 주위로 쌓은 산호석 돌담과 집 뒤로 통시가 있는 것들이 제주와 너무 닮아 있다는 것에 너무 놀랐다. 또한 이 책에 나와 있는 스페인 갈라시아 지방의 곡물창고가 오키나와의 옛 곡식창고를 모티브로 한 '오키나와현 공문서관'과 너무 닮은 모습에 놀랐다. 시간과 지역은 다르지만 시행착오를 겪으면서 환경에 적응하기 위한 사람들의 지혜는 비슷함을 알 수 있다. 이 책에 나오는 예전 건축물이 지금 현재에 대입 가능한 것들도 있을 것으로 생각한다. 현실 문제를 해결하기 위한 지혜는 과거와 현재가 다르지 않기 때문이다.

가정의건축

도시 공공성 지도를 만든다

제주도 사람인데, 그는 이주민이란다. 부모의 고향은 제주시 한림읍. 태어나자마자 서귀포로 이동, 중학교 때 제주시 용담동으로, 대학을 나와서는 서울에서. 고향을 다시 밟은 건 10여 년 전인데, 제주 시내에서 최고의 도심지역으로 꼽히는 제주시 신시가지에 눌러앉았다. 그러다 보니 그는 제주도 내에서도 이주민으로 자처한다.

사람은 한곳에 안착하는 정주인의 삶도 있지만, 이리저리 옮겨 다니는 유목민, 즉 노마드의 삶도 있다. 어느 형태 혹은 어느 방식의 삶이 옳거나 그르거나 하진 않는다. 자신의 의지에 따라 삶의 안착방식은 다르기 때문이다.

특정한 삶의 방식에 얽매이지 않고, 이런저런 경험을 많이 해보는 노마드적인 삶도 재밌지 않을까. 그에겐 그나마 오래 산 곳이 용담동이다. 용담동은 '정착민'이 아닌, 고향이 서로 다른 이들이 많다. 그는 노마드적 인간들이 오가는 용담동이 새로운 해안의 모습이길 꿈꾼다. 마치 '부산 해운대'처럼.

(주)종합건축사사무소 가정건축 박경택

《 용담 포구 | 사진: 김형훈

박 소장이 생각하는 땅에 대한 이야기를 해보자.

　서귀포에서 13년, 제주시에서 13년, 서울에서 11년, 제주에 내려와서 10년이다. 중학교 때 서귀포에서 제주시로 이사를 했다. 이주민이었다. 살던 곳은 용담동이라 용담포구를 산책하면서 많이 오갔다. 그때부터 그냥 바다 보는 걸 좋아한다. 용담 해안도로는 지금은 카페 풍경인데, 당시엔 한두 개밖에 없었다. 지금은 제어할 수 없는 상황인데, 해운대처럼 아예 적극 활용하는 방안도 고민할 시점이라 생각한다. 아침에 딸을 학교에 데려다주고 요즘도 가끔 용담포구에서 커피를 마시고 출근을 하곤 한다. 그곳에서 바라보는 바다는 항상 편안하다.

제주 공공성 지도

지역성을 해석하는 건 사람마다 좀 다를 텐데, 제주에 맞는 지역성은 무엇이라고 보나.

지역성을 말할 때 좋든 싫든 주변 경관의 현재를 존중해야 할 것 같다. 자연경관이 우수한 땅이라면 자연과의 관계, 도시지역이면 도시와 건축물과의 관계를 고민하는 게 지역성이 아닐까. 예전에 제주 건축의 지역성을 논할 때 지붕에 송이를 얹는 등 재료로 표현하곤 했다. 현재의 제주는 도시가 확장되면서, 다양한 삶을 살아가는 각양각색의 사람들이 모여들고 있다. 빠르게 변화하는 제주의 모습을 보면서 지역성에 대한 담론도 변화가 필요하다.

제주도의 전반적인 땅의 가치는 어떻다고 보나.

한마디로 제주만의 자연풍광이 아닐까. 우리나라 타지역 중에 개인적으로 매력이 있다고 꼽는 곳은 경남 진주다. 역사적인 진주성과 남강이 있다. 그것만으로도 얘기가 된다. 제주는 역사문화 자원은 적지만 자연경관은 너무 뛰어나다.

최근 10년 동안 벌어진 난개발을 방지할 수 있는 정책적 대안과 주민들의 공감대가 우선되어야 한다. 한 번 훼손된 자연을 원풍경으로 복

원하는 것은 매우 어려운 문제이다. 신제주를 예전의 과수원으로 다시 되돌릴 수는 없다. 이곳은 도시적 관점에서 리뉴얼이 필요한 지역이다. 이와 달리 제주시 원도심은 1990년대에 정체되어 있으면서도 제주의 역사문화적 가치가 존재하는 곳이다. 그 가치를 보존할 수 있는 방안 제시가 필요한 지역이다. 하지만 2000년대 이후 새로 생겨난 삼화지구는 다르다. 여기는 도시가 완성되는 지역이다. 아쉬운 건 화북 상업지구이다. 도시를 꼭 팽창시켜야 하는지, 아쉽다.

건축활동을 하는 지역을 해석하는 건 중요하다고 본다. 예전엔 형태적 요소가 주를 이뤘고, 일부러 지역성을 끼워 맞추기도 했다. 요즘은 그런 개념을 뛰어넘었다.

최근에 30대 젊은 부부의 단독주택을 설계하게 되었다. 부부가 요청하는 주택은 아파트처럼 편리하고 애들이 뛰어놀 수 있는 주택이었다. 단독주택의 매력은 좀 불편하지만 그곳에서만 느낄 수 있는 경험과 삶이다. 젊은 부부는 아파트와 같은 주택을 원했고, 외부와도 닫혀 있기를 원했다. 젊은 부부의 삶의 방식은 그들 부모들과의 삶의 방식과는 크게 차이가 있다.

건축가의 신념을 그들의 삶에 옮겨놓기보다는 현재 제주 사람들의 삶을 반영할 수 있는 건축이 제주의 지역성이라 본다. 어쩌면 최근 필로티 주차장 형식의 다가구, 다세대 주택들이 50여 년이 흐른 뒤 서울 북촌 한옥마을처럼 보존 대상이 될 수도 있지 않을까. 100여 년 전 북촌 한옥들도 집장사들이 지었던 집들이 아니었는가.

어떻게 건축에 발을 디뎠나.

대학시절 설계에 좀 관심이 있었지만 건축 설계를 평생 직업으로는 생각하지 않았던 것 같다. 첫 직장을 건축사사무소에

들어가게 되었고, 지금까지 건축 설계에 몸담고 있다. 서울에서 10여 년 직장생활 후 고향 제주에 내려왔다. 사무실을 오픈한 지는 7년 되었다. 그때는 제주의 지역성이나 가치를 생각해보지 못했다. 그러다 건축가협회와 건축위원회 활동을 하면서 제주의 곳곳을 돌아보며 지역성과 제주 건축의 가치에 대한 고민을 시작했던 것 같다. 최근에는 공공건축가로 참여하면서 많은 공부를 하고 있다. 제주를 바라보는 눈이 바뀌고 있다.

공공건축가가 하는 역할은 무엇인가.

크게 자문 역할과 기획 업무이다. 자문 역할은 각종 공공건축에 대해서 기획단계에서부터 해당 시설의 기능, 프로그램, 설계비용, 설계기간, 공사기간 등에 대한 자문이다. 제주에서는 공공건축가제도가 2020년부터 시작됐고, 몇 년 후엔 공공건축이 많이 좋아질 것 같다.

기획 업무 사례로 경북 영주시가 공공건축가 제도를 도입해 도시재생에 성공한 사례로 꼽히는데, 그런 자료를 참고해서 제주시와 서귀포 원도심의 공공성 지도를 작업 중이다.

공공성 지도라고 하니, 개념이 잘 잡히지 않는다. 가로환경을 말하는지, 어떤 시설이 있음을 강조하는지, 앞으로 이런 가로엔 어떤 시설이 필요하다는 게 공공성 지도인가.

전부 다 포함된다. 도시공간의 공공성을 제고하기 위해 작성한 기초현황 자료이다. 공공 공간의 물리적 현황을 지도에 표기함으로써 공공성이 실재의 도시공간 위에 효과적으로 구현될 수 있도록 지원하는 도구라 할 수 있다. 또한 도시에 산재해 있는 다양한 공공 공간을 발굴하고, 지도에 표현하여 과거 도시에 존재했던 공공

공간들의 네트워크를 복원하고, 도시재생을 위한 기초자료로도 활용할 수 있다. 이러한 자료를 토대로 바람직한 도시환경 조성을 위한 정책방향과 비전을 제시하고, 구체적인 장소를 발굴하여 지속 가능한 도시공간을 만들어내는 공간환경 디자인 지도라고 할 수 있다.

학교에서 강의도 하고 있는데, 학생들에게 주문하는 게 있는지.

학생들에게 건축의 다양성을 알려주려 노력하고, 학생들이 건축에 대한 매력을 느끼도록 지도하고 있다. 한두 명의 엘리트 학생을 위한 수업이 아니라, 예비건축가들의 기본적인 깜냥을 올림으로써 우리의 건축과 도시가 좋아질 수 있는 인재를 양성하는 데 초점을 두고 있다.

공공건축가로서 역할도 많이 하고 있는데, 건축가들의 사회적 역할은 무엇이라고 생각하는지.

건축가의 사회적 역할은 건축을 풀어나가면서 건축의 관계성과 공공성을 위해 건축주를 설득하는 과정이라 생각한다. 건축주의 요구사항과 기능을 유지하면서도 땅의 관계와 그 건축이 놓일 마을과 주변 경관에 대한 고민이 반영될 수 있도록 노력하는 것이 아닐까. 건축가의 모든 작업이 건축적 이론을 바탕으로 이뤄지지 않는다. 어쩌면 많은 건축 작업들이 임대 수익을 위한 건축이거나, 분양 수익을 위한 작업일 수도 있다. 건축가들은 그러한 자본의 논리와 더불어 제주의 미래가치를 위해 건축의 타협점을 찾아야 한다고 생각한다. 여기에 건축의 기본적인 미적기능은 기본이 되어야 하지 않을까.

건축가 본인의 건축·이야기를 듣고 싶다.

2013년 사무실을 열고 설계공모에 매진했다. 설계공모의 매력은 건축가 본인에게 주어진 조건들을 토대로 퍼즐 맞추듯 그 답을 찾아가는 과정인데, 매우 재미있다. 어려운 수학문제 하나를 몇 시간 만에 풀었을 때의 쾌감이라고 할까. 작품을 제출하고 심사를 기다리는 시간은 복권을 사서 추첨을 기다리는 것과 매우 흡사하다. 1등으로 당첨될 것 같은 기대감으로 설렌다.

그동안 설계공모에 20여 회 제출했고, 몇 작품이 당선되었다. 설계공모의 마력만큼 아쉬움도 많이 남는다. 공모 지침에 따라 계획안을 제출하고, 당선 후에 발주처와 협의 과정을 통해서 실시설계 과정을 거친다. 공모에 제출할 때 생각했던 것들을 유지할 수 있다면 좋겠지만 대부분 발주처와의 협의 과정과 예산 문제 등으로 최초의 개념이 흐릿해지는 경우가 많았다. 많은 아쉬움이 남는 작품이기는 하지만 몇 작품을 소개한다.

강정마을 커뮤니티센터(서귀포시 강정통물로 125-10)와 경로당(서귀포시 강정통물로 125-13) 계획에서는 기존 과수원 창고를 모티브로 최소의 건축을 추구했다. 제주시 첨단과학기술단지 내 제주종합비즈니스센터(제주시 첨단로 213-65)는 건축물이 놓이는 첨단과학기술단지의 이미지를 표출할 수 있는 물성에 대한 고민과 건축물 내에서의 다양한 조망을 고민했다. 국토정보공사 제주지사(제주시 신대로 118) 계획은 인접한 가로경관을 존중하면서 기존 오피스건축의 반복적인 평면을 탈피하여 다양한 외부공간을 수직공간에 삽입하고자 했다. 최근에는 공공건축가 활동 때문에 설계공모는 잠시 쉬어가는 중이다.

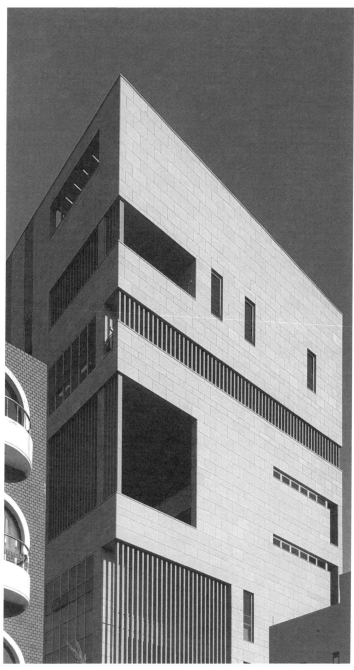

박경택

한국국토정보공사 제주지역본부

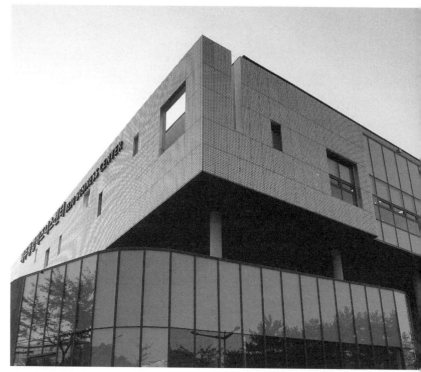

제주종합비즈니스센터

앞서 화북 상업지구를 잠깐 언급했는데, 주민들의 삶을 개선하는 방향이었으면 좋았겠다는 생각이 든다. 화북 상업지구를 가보니, 땅과 건물이 수용돼서 이주한 곳도 있더라.

고층 건물에 맞는 도시 구조가 있다면 그런 지구는 검토해서 재정비할 필요가 있다. 연동과 노형동은 도시경관으로 재정비하고, 원도심은 제주의 역사성을 기반으로 재정비되어야 한다. 서울시청 및 광화문 거리의 매력적인 풍경은 고궁과 빌딩들이 혼재된 모습이다. 유럽 런던 등의 도시는 건물 높이에 제한을 두고 있는데, 그와 달리 서울의 중첩된 경관은 매우 매력적으로 보인다. 그런게 서울의 도시적 특색이다. 제주는 이제야 도시적 특색을 찾아가는 시점이다.

박경택

지역성은 제주도 전체로도 볼 수 있을 테지만, 제주시 연동과 삼화지구, 애월의 지역성이 같을 수는 없다.

과거 제주는 지역별로 사투리도 다르고 풍습도 조금씩 달랐다. 1970년대와 1980년대 단독주택의 처마와 현관 앞 포치(비바람을 막는 곳)가 산남지역이 산북지역보다 많이 깊었다고 한다(한라산을 중심으로 위쪽은 산북지역, 아래쪽을 산남지역이라고 부른다.). 하지만 1990년대 도시의 확장과 2000년대 이후 인구 증가로 인해 연동, 노형동, 삼화지구 등에서 지역성을 기반으로 한 도시구조나 건축적 지향점을 논하기는 어렵다고 생각한다. 연동 신시가지와 같이 택지개발 지역은 주민들이 쉽게 접근할 수 있는 소공원들이 많아지면서 걷기 좋은 도시가 되었으면 한다.

〈라스베이거스의 교훈〉이라는 책을 추천한 이유는 뭔가.

대학생 때 읽었던 책으로, 유럽의 오랜 도시 이야기가 아니라 사막의 도시에 대한 이야기다. 최근 공공건축가로 활동하면서 제주 공공성 지도를 만드는 작업을 하고 있는데, 이 책이 도움이 될 것 같아서 다시 구입해서 읽어보았다. 이 책은 건축가가 대학생들과 라스베이거스의 도시공간의 특성을 관찰과 분석을 통해 연구했다는 것이 매우 인상적이다.

이 책을 보면 '오리'와 '장식화된 셰드(창고)' 개념이 나온다. '오리'는 뭐고, '장식화된 셰드'는 뭔가.

라스베이거스라는 상업적 도시에서의 '오리'와 '장식화된 셰드'는 건축의 기능을 설명해주는 소통의 수단과 상징적 기호로 작동한다. 제주에서도 국제부두에 관제탑을 설계할 때 돌하르방을 형상화해달라는 발주처의 요구가 있었으나, 다행히 설계를 담당했던 건축가가 지혜롭게 해결한 것으로 알고 있다. 이처럼 단일 건축의 상징성뿐만 아니라 도시의 상징성을 표현하기 위해 가로등과 시설에 지역의 상징성을 표출하기도 한다. 그 예로 전남 영암에 가면 갈매기 가로등이 있고, 서귀포엔 귤 가로등이 있다. 이처럼 표현되는 지역의 상징성을 좀더 세련된 디자인으로 해결한다면 도시의 지역성을 표출하는 데 도움이 될 것으로 생각된다.

상징성이라는 건 이해할 수 있다. 서귀포는 감귤, 돌문화공원 인근에 가면 까마귀가 보인다. 그렇지만 어떤 곳은 '굳이 저런 디자인을 해야 하나'라는 느낌을 받기도 한다.

건축가적 입장엔 '저렇게 해야 하나'라고 느끼는 곳이 있다. 하지만 대중의 시선은 다르기도 한다. 제주시 도두동에 가면 말 모양의 등대 2개가 있다. 이젠 포토존이 돼 있다. 스타벅스와 같은 글로벌 프랜차이즈도 처음엔 그들의 표준 디자인을 통해서 모든 도시에 똑같이 지점을 개설해왔지만, 최근에는 그 지역성에 적합한 건축디자인으로 변화되는 모습을 볼 수 있다. 글로벌리즘의 대안으로 로컬리즘이 중요한 시대가 된 것 같다.

건축 행위에는 장식적 요소도 필요하다는 뜻일까, 아니면 삶의 건축이라는 용어가 적절할 수 있을 것 같다.

215

다양성 존중이 중요한 것 같다. 아울러 관계성도 중요하다. 도시에 어떤 건물을 끼워넣기도 하고, 중산간 오름 근처나 해안에 건물을 놓기도 한다. 도심에 들어가는 건축물은 '끼워넣기'이며, 자연경관이 우수한 장소에 들어가는 건축물은 '얹는 행위'이다. '얹는 행위'는 자연경관과의 관계가 중요하고, 도심에 '끼워넣기'는 도시맥락의 관계가 중요하다고 생각한다. 제주에 아라리오미술관이 들어설 때 건축물의 색상 때문에 심의과정에서 약간의 잡음이 있었다고 하는데, 개인적으로는 천편일률적인 가로 경관에 변화를 주어 싫지 않다. 건축가의 영감과 이론적 바탕으로 건축과 도시가 구축될 수도 있지만, 기존 도시의 현상을 존중하면서 어떠한 건축적 담론을 추구할지를 생각하는 것이 중요하다.

바다의건축

건물이 들어섰을 때
얼마나 안정감을 주느냐가 중요

긴 수평선. 제주에서 만나는 매력 포인트다. 바다만 끝없이 펼쳐진 곳도 있고, 수평선 위에 섬이 살짝 앉은 곳도 있다. 제주도라는 섬에서 또 다른 섬, 우도와 같은 섬에서 바라보는 수평선에는 아주 커다란 육지를 닮은 제주 본섬이 등장한다. 그렇듯 갖가지 매력을 지닌 수평선. 아름다움은 사람의 관점에 따라 다르듯 그에겐 수평선이라는 그 단어에서, 수평선이 주는 아름다움에 매료되곤 한다. 하루 일과를 마친 해가 저쪽으로 넘어가며 석양으로 물들 때는 더 그렇다.

석양빛. 아주 붉게 하늘을 칠할 때도 있다. 페터 춤토르의 〈건축을 생각하다〉 표지는 무척 붉다. 아니, 빨갛다. 그래서 눈에 더 띈다. 그 색감이 눈길을 사로잡지만 아름다움이란 눈에 보이는 것만이 다는 아니다. 거기에 담긴 생명력이 바로 아름다움이다.

우린 추억의 장소를 통해 아름다움을 읽어들인다. 추억의 장소는 학습을 받아 마음에 저장된 게 아니라, 자신도 모르게 차곡차곡 내면에 쌓여 지워지지 않는다는 사실을.

비앤케이 건축사사무소 고아권

« 삼양 해변 수평선과 석양

페터 춤토르의 책 〈건축을 생각하다〉를 추천한 이유가 궁금하다.

최근 건축적 관심이 자연스럽게 변화하고 있는 것을 느낀다. 학생 때는 리처드 마이어의 건축에 끌렸다. 기하학적 디자인 원리를 바탕으로 깔끔하고 세련된 건축에 매료되었던 것이다. 그래서 리처드 마이어의 작품집을 많이 보았다. 결국 형태에 관심의 초점이 맞춰졌고, 건축 성향도 합리성을 추구하는 방향으로 관심을 가지게 되었다. 그러다 최근 '건축의 본질은 과연 무엇일까?'라는 스스로의 질문에 고민을 하면서 페터 춤토르를 조금 더 알아보고자 했다. 그의 작업은 스위스라는 지역을 기반으로 하여 지역성을 나타내면서도 현대적이라는 특징이 있어 더 관심을 가지게 되었다.

이 책을 보면 아름다움이란 형태를 보고 느끼는 게 아니라, 거기에 담겨 있는 생명이라고 한다.

그가 말하는 건축의 본질을 전부 이해하기에는 어려운 측면이 있다. 춤토르는 건축의 본질과 공간의 분위기를 말한다. 본인의 건축철학이나 미학을 이야기할 때 항상 본질을 말한다. 있는 그대로의 본질적인 면으로 감동적인 분위기를 느낄 수 있는 공간을 만들어낼 수 있음을 강조한다. 이처럼 나의 건축적 관심도 형태보다는 건축 공간적인 부분에 대한 고민으로 변화하고 싶다.

유럽은 미국과 느낌이 다르다. 미국은 도시가 확장되는 이미지가 그려지고, 유럽은 도시라고 하지만 옛것과 잘 조화되고 자연과도 잘 맞는다. 그게 잘 녹아든 게 춤토르의 작품이 아닐까. 그는 팽창되는 도시를 좋아하지 않는 것 같다.

우선 지역적으로 춤토르가 태어난 스위스는 자연과 밀접한 곳이어서 그런 것 같다. 그리고 자연을 중시하는 그의 성향이, 자연의 일부가 되길 바라는 건축적인 태도가 그의 작품에 잘 반영이 되어 있다. 그리고 고집스러울 정도로 지역적인 재료 선택과 재료의 특성을 잘 이해하고 건축에 반영하고자 하는 자세에서 비롯된 것으로 보인다. 우리도 보고 배워야 하지 않을까.

그의 사상을 제주에 도입한다면 제주와 맞을 수도 있겠다.

그런 생각이 많이 든다. 제주도는 훌륭한 자연환경을 가지고 있다. 이런 제주에서 건축을 하며 춤토르와 같은 자세를 갖고 접근한다면 더 좋은 작업의 결과가 나오지 않을까 생각한다.

춤토르는 경관의 소멸을 일컫는 '도시 스프롤 현상'을 경계한다. 그런 의미에서 제주를 바라본다면, 제주 경관은 어떤 중요성이 있을까.

제주 경관은 공기와 같다. 공기는 소중하지만 일상에서는 중요하게 느끼지 않을 때가 많다. 나 또한 제주에서만 살다 보니 제주의 경관과 자연이 좋다는 생각을 별로 하지 못했다. 외국이나 육지에 있는 자연을 보고 나면 그때야 달라진다. 제주도가 훨씬 아름답다는 걸 알게 모르게 내 눈과 머릿속에는 박혀 있었지만 평소에는 그것을 인지하지 못하고 있었던 셈이다.

제주를 떠나 있던 분들은 늘 제주가 너무 바뀌었다고 말한다. 그들은 과거 추억의 장소가 없어지고, 자연이 아닌 인공물로 채워지는 현상을 보면서 제주 경관을 심각하게 바라보곤 한다. 도시가 확산되면서 어쩔 수 없는 사회현상이라 할 수 있지만 지켜져야 할 곳은 지켜야 한다.

이제 나도 나이가 조금 들어가고 철이 들어가는 과정이다. 이제야 제주 자연의 아름다움과 기존에 있던 의미 있는 것들을 어떻게 보호하고 지켜야 하는지에 대해 관심을 갖기 시작했다.

고이권

말이 나왔으니 제주 땅에 대해 이야기를 해보자. 애착을 가지고 있는 지점이라면 뭐라고 할 수 있을까.

제주 땅의 모습도 중요하지만, 개인적으로 인상에 많이 남는 것은 제주 땅에서 바라보는 바다에 면한 근경의 해안변 모습과 원경의 수평선 모습이 이루는 조화로움이다.

몇 년 전 사무실에서 우도로 워크숍을 갔을 때의 일이다. 해질녘이었다. 서쪽에서 해가 떨어지면서 수평선에 걸리는 모습, 우도 해안에서 땅과 물이 만나는 면과 먼 바다 수평선이 같은 앵글에 잡히는 풍광에 매료된 적이 있었다. 다른 지역, 다른 장소에서도 볼 수 있는 장면이지만 특별한 편안함을 느끼는 순간이었고, 그런 자연을 보면서 황홀함에 빠졌다. 너무 좋았다. 최근엔 제주시 삼양에서도 그런 느낌을 받았다. 삼양해수욕장 동쪽, 용천수가 나오는 샛도리물에서 바라본 제주 해질녘 해안의 풍경에서 그 느낌을 또 받았다.

제주에서 태어나고 생활했지만 어릴 때는 '시에따이'(시내에 사는 아이를 발음대로 쓰면 이렇게 들린다.)여서 자연을 잘 모르고 자랐다. 그럼에도 탑동이 매립되기 전이라서 늘 바다를 보고 자랐다. 그 시절 탑동은 해안변이 있고 수평선이 보였다. 아마도 어렸을 적 기억 속에 저장된 풍경이 다시금 보여서 좋았을지도 모른다. 왜냐면 지금 탑동에서는 그런 풍경을 볼 수 없기 때문이다.

222

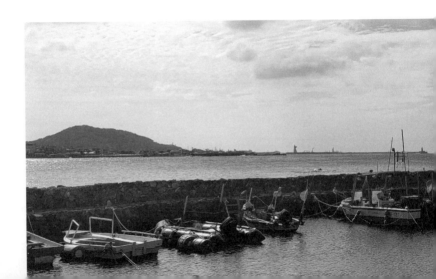

제주도는 해안에서 한라산까지 북쪽은 완만하게 올라가고 남쪽은 다르다. 동쪽은 오름군락지이고 서쪽은 평원이다. 토질도 각각 다르다. 제주에 있는 건축가들은 동서남북 건축을 할 때 어떤 생각을 하고 할지, 건축가들이 힘들겠다는 생각이 든다.

제주는 경사 지형이 많다. 그리고 한라산이라는 중심적인 공간을 기준으로 제주시와 서귀포시는 채광 방향과 조망이 다르다. 다른 조건 속에서 어떤 지역에 건물이 들어섰을 때 얼마나 편안하고 안정감을 주느냐가 중요하다고 생각한다. 지형적인 조건에 잘 맞추어지고, 주변 환경에 거스르지 않고, 편안하고 안정감 있게 땅에 앉혀지면 좋겠다고 생각한다. 그러나 많이 어려운 것 같다. 더 고민하고 노력해야 할 부분이다. 지금까지는 합리적으로 풀어냈다고 생각한다. 건축 작업을 할 때 항상 합리적인 방법이 무엇인지 고민한다.

삼양 샛도리물 전경

합리적이라는 건 경제적 문제와도 결부될 수 있겠다.

그럴 수도 있다. 프로젝트별로 다르긴 하지만 기본적으로는 땅을 많이 이해하려 한다. 그 땅에 가장 합리적이고 안정감 있는 건물이 들어설 수 있는 방법이 무엇인지 고민한다. 그것은 스케일도 포함된다. 건축주가 잘못 판단하고 있으면 그 땅에 적합한 스케일이 무엇인지를 설명해준다. 때로는 예산을 고려해서 건축주에게 합리적인 판단을 할 수 있게 설명을 한다.

지금까지 해온 것에 좀더 보완을 한다면 지금부터 나 자신을 '숙성시켜야' 할 것 같다. 숙성되는 과정을 통해 건축의 본질에 대해서 탐구하는 자세와 땅에 대해 정확히 이해할 수 있는 눈을 키울 필요가 있다고 생각한다. 그렇게 해야 편안하고 안정감 있는 건축을 만드는 작업을 잘할 수 있지 않을까.

제주도 전체로 봤을 때 작업하기 쉬운 곳도 있고, 어려운 곳도 있을 텐데.

제주에서는 바다 조망을 선호하는 경향이 있다. 제주시 지역 중 남북으로 경사가 있는 지형의 대지를 설계할 때 조망 방향과 채광 방향이 반대일 때가 있다. 이런 때가 난감하다. 조망과 채광을 모두 만족시키는 합리적 방법이 뭔지 늘 고민한다.

그건 제주 지형의 특이성이다. 그런 불합리하고 어려운 조건일 때 설계는 더 재밌다. 고민을 많이 한 만큼 해결하는 과정이 있기 때문이다.

제주국제대 인근 첨단단지 쪽에 왜 아파트 단지를 만들었을까. 고지대에 지어도 문제는 없겠으나, 제주의 삶과 과연 맞을까. 굳이 높은 데까지 개발을 해야 하나. 중산간 위쪽을 개발하는 게 과연 좋을까.

　　건축법 용도 구분이나 건축계획론 등을 보면 주택이 가장 먼저 나온다. 가장 기본이기 때문이다. 주택 다음에 나오는 것이 근린생활시설이다. 주택이 모이면 만들어지는 주거단지를 도와주기 위한 시설이기에 주택과는 밀접한 관련이 있기 때문이다. 주거는 건축의 기본이며, 도시를 구성하는 기본요소이다. 주거단지를 고지대에 만들면 주거를 지원하는 근린생활시설이나 상업시설이 자연스럽게 생겨야 하고, 소규모 공공시설도 필요하고 사회간접자본도 투입되어야 한다. 그러다 보면 고지대에 도시가 만들어진다. 그래야 할 필요가 있는지 이해가 안 된다.

원도심 등이 공동화 현상으로 사람들이 빠져나가는데, 그런 곳에 사람들이 거주할 수 있는 환경을 만들어주는 것이 더 중요하다. 사회적 현상까지 고민한다면 주거단지는 고지대로 올라갈 것이 아니라 반대로 원도심 등으로 내려오거나 수평으로 펼쳐지는 것이 더 좋다고 생각한다.

고이권

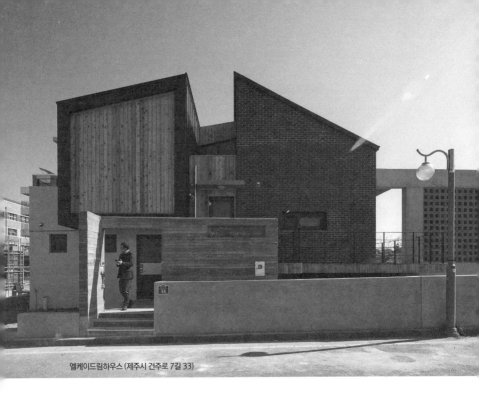

엘케이드림하우스 (제주시 건주로 7길 33)

제주는 바람이 센데, 특히 더 센 지역이 있다. 그런 지역에서 건축을 어떻게 표현하는 게 좋을까.

항상 그렇진 않지만 가벽을 세우는 디자인을 하곤 한다. 들이치는 바람을 막는 수단이면서 시선을 차단하고 프라이버시를 지키는 가벽을 세워서 건축 요소로 활용하곤 한다. 삼화지구에 설계한 '엘케이드림하우스'에도 가벽을 활용하여 마당을 보호하는 장치로 활용했다. 해안가 근처에 건축 설계를 할 때 고민은 역시 바람이다. 직접적인 바람도 문제이지만 바람과 함께 묻어오는 짠물을 어떻게 처리할지도 고민해야 한다. 그래서 철자재를 많이 노출시키지 않고, 매스를 너무 크지 않게 분절해서 적용하는 방법, 가벽 등을 만들어 직접적으로 들이치는 바람을 막는 장치로 활용하고 있다.

설계를 하려면 우선 기후에 대한 부분을 잘 이해해야 한다. 페터 춤토르는 스위스의 발스 온천장을 설계하면서 그 동네에서 나는 규석을 켜켜이 쌓아 만들었다고 한다. 그렇듯 지역에서 나는 재료에 대한 이

해와 활용은 매우 중요하다. 그래서 나는 제주의 지역적 재료인 제주석을 많이 사용한다. 그런데 제주석은 철분을 가지고 있어서 해안 지역에 있는 건축물에 써야 되는지에 대한 걱정도 있다. 제주석은 물을 머금으면 습한 성분이 남아 있어서 볕을 받지 않는 부분에 이끼가 낀다. 그러면서 제주석을 사용할 때도 지역적 상황을 고민하게 된다. 제주 풍토를 이해한다는 건 바람과 기후를 이해하는 것이다. 바람과 기후에 대한 이해는 직접 체험하는 것이 중요하다. 제주의 바람과 기후를 체험하며 사는 제주 건축가들은 늘 그런 고민을 한다고 할 수 있다. 제주 건축가들은 고민에 대한 해결책을 찾고, 그것을 결과물로 만들어내고자 노력한다.

만일 건축주가 제주 출신이 아니면서 바다 풍경만 좋아하고 철제 난간만 고집한다면 어떻게 설득을 할 텐가.

건축주의 의견을 잘 듣고 많이 반영해주려고 한다. 특히 단독주택은 워낙 개인 취향이 많이 반영되기 때문에 더욱 그러하다. 자주 만나서 진솔하게 얘기한다. 서로 생각이 다른 상황이 생기면 사례도 보여주고 왜 그래야 하는지에 대한 자료를 준비해서 설명도 한다. 그러면 대부분 수긍하는 편이다. 초창기 주택작업을 할 때는 욕심을 많이 냈다. 나의 작품이 건축잡지에 실릴 것을 상상하면서 과한 열정을 부렸다. 그러다 보니 건축주보다 건축가의 욕심이 반영되고 있다는 것을 느끼기도 했다. 그러나 최근엔 많이 바뀌었다. 건축주가 평생 한 번 짓는 집이 얼마나 소중한지 이해를 한다. 그래서 최대한 많은 얘기를 나눈다. 많은 부분에서 장단점을 설명하며 직접 결정하게 한다. 집에 대한 가치와 중요성을 이해해가고 있다.

**건축가라면 지역성을 생각한다. 지역성은 무엇일까. 또한 제주에
맞는 지역성은 뭘까.**

지역성을 규정하기란 참 어려운 것 같다. 그래도 지속
적으로 논의되어야 한다. 보편적으로 회자되는 지역성의 단골 키워드
들은 이미 선배님들에 의해 많이 다뤄졌다. 이제 건축가들의 세대가
더 넓어졌으니 다양한 이야기를 듣는 기회가 필요할 듯하다. 세대가
다르니까 지역성을 대하는 태도나 방식 또한 다를 것이다. 다양한 세
대의 지역성을 꺼내놓고 여러 관점에서 들여다볼 시간이 된 것 같다.
제주의 지역성에 대한 성찰이 부족하여 설명할 수는 없겠으나 나만
의 관점에서 표현하자면, 불편하지 않고, 편안하면서도 안정적인 형
태로 땅에 앉혀져서 제주 환경의 일부로 느껴질 수 있는 건축이 지역
성 있는 건축이라고 얘기할 수 있지 않을까 한다. 지형을 거스르지 않
으면서, 땅이 지닌 스케일에 맞게 그 위치에 있는 건축. 그런 건축에
서 제주의 지역성을 느낄 수 있을 것 같다.

**사무실 뒤에 보이는 아파트들이야 육지에 가져다놓아도 상관없
는 건축물이다. 아무리 대단한 건물일지라도 제주에 얹을 수 없
는 건축물, 그렇게 돼야 지역성 표현이 가능할 것 같다. 구마 겐고
가 르 코르뷔지에를 비판하면서 세계 어디를 가더라도 구현이 가
능하다고 했는데, 그렇지 않은 건축을 해야 지역에 맞다고 본다.**

페터 춤토르도 그러했다. 그는 어떤 공간에 들어갔을
때 거기서 어떤 느낌을 줄 것인지, 건물이 그 지형에 밀착됐을 때의
분위기가 어떤지를 고민한다고 했다. 제주에서는 땅에 대한 이해를
잘하고 그 땅에 적합한 건축을 하는 것이 지역성과 관련이 있지 않을
까 한다.

고이권 소장이 말하는 안정감, 편안함, 그런 느낌이 중요한 것 같다. 페터 춤토르가 '아름답다'고 말한 건 형태를 보고 '아름답다'고 한 건 아니잖은가. 그 공간에 들어갔을 때 편안하고, 좋고, 아름답다고 느끼면 그 자체가 지역성일 것 같다.

그렇게 하려고 노력하고 있다. 지금까지 지역성을 논할 때는 편안하게 말하지 못했던 것 같다. 이에 대한 성찰이 많이 부족하다. 나이가 조금씩 더 들어가면서 지역 건축가들과 같이 지역성을 고민하고 정립해나가는 데 도움이 되고자 한다.

빌딩워크샵건축

도심 개발은 '보행자',
'자연 경관 보존'을 중심으로

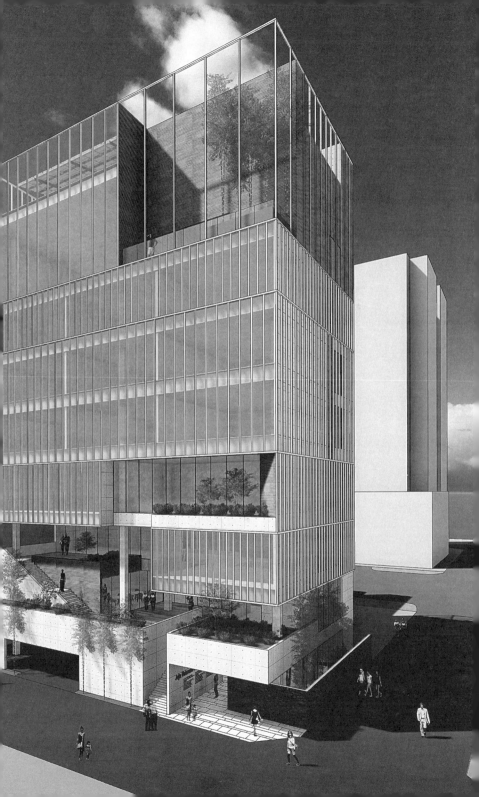

경남 거창이 고향이지만 고향을 떠난 삶이 이젠 더 길어졌다. 제주 자산에 무척이나 관심이 많은, 제주 사람보다 더 제주를 탐색한다. 그래서인지 그는 이타미 준을 제주를 가장 잘 해석한, 제주다운 건축물을 선사한 건축가로 꼽는다. 이타미 준의 대표적 작품 가운데 '수·풍·석 뮤지엄'. 거기서도 '바람 미술관'이 이타미 선생의 건축적 방향을 잘 보여주고 있다고 이야기한다. '풍 미술관' 나무 벽 사이로 들어오는 바람을 마주하면 그 이유를 알게 된다. 실제 그는 이타미 준 선생과 4년간 작업을 한 인연도 있다.

오랜 마을이 좋다. 제주 건축 자산 활동을 하면서 제주의 가치를 더 알아가고 있다. 올레가 살아 있는 마을이나 돌담이 살아 있는 마을. 어쩌면 가장 원초적 형태의 제주 모습에 끌리고, 또 끌린다. 건축 자산 활동은 그에겐 제주의 역사를 알아가는 과정이고, 제주의 속을 들여다보는 행위이다. 재미는 덤이다. 제주 사람보다 더 골목의 가치에 몰두하고, 올레가 있고 풍낭 아래 모일 수 있는 가치를 더 알리고 싶어 한다.

빌딩워크샵 건축사사무소 김병수

« 제주시 이도2동 보훈회관 현상설계

제주의 풍토성이 살아 있는 공간을 꼽으라면 뭐가 있을까. 아니면 제주에서 내가 끌리는 공간은 무엇이고, 그 이유는 무엇인가.

오래된 마을이 좋다. 올레와 돌담이 살아 있고 고즈넉한 퐁낭(팽나무)이 자리잡은 마을은 세월의 따뜻함이 느껴지는 것 같다. 고내리, 신촌리, 온평리 같은 마을을 걸어 다니면서 빈집도 둘러보고 올레도 보는 게 너무 재미있다. 경남 출신인 내가 살던 동네는 퐁낭은 아니지만 정자나무가 있었다. 하지만 그런 풍경은 20여년 전에 거의 사라지다시피 했다. 제주는 이런 소중한 풍광이 아직 많이 남아 있고, 앞으로도 계속 남아 있었으면 하는 바람이다.

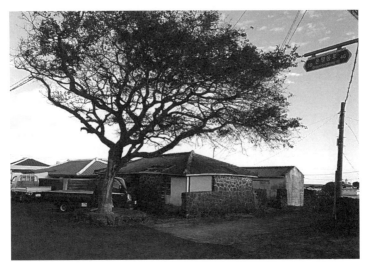

온평리 퐁낭이 있는 마을 풍경

빌딩워크샵건축

제주 풍토를 가장 잘 이해한 건축물을 꼽는다면 뭐가 있을까.

제주의 민가에 대해 이야기하고 싶지만, 질문의 취지를 벗어난 것 같다. 현대 건축에서는 이타미 준의 '바람 미술관'을 꼽고 싶다. 주제 자체가 제주를 대표하는 자연인 바람을 전시하는 미술관이어서 그렇다. 그리고 '제주현대미술관'도 제주다운 공간을 많이 담아낸 훌륭한 건축이라고 생각한다. 슬며시 내려가며 앉혀진 방법, 현무암의 현대적 해석, 스케일감 등 배울 점이 많다.

지역성에 대한 이야기가 많다. 지역성이란 무엇이며, 제주에 어울리는 지역성을 뭐라고 정의 내릴 수 있을까.

제주라는 섬이 있다. 백인의 건축가가 이에 대한 해석을 한다. 누군가는 올레를 이야기하고, 어떤 사람은 풍요와 여유로움을 이야기한다. 내가 생각하는 지역성이란 이런 다양함을 내포하는 것이다. 건축을 하는 우리들이 제주라는 특수성을 자각하고 이를 각

자의 건축에 반영해낼 수 있을 때 비로소 지역성에 대한 실체가 생겨난다고 생각한다.

한 가지 공통적으로 생각해야 할 요소는 제주도의 자연환경, 특히 기후다. 육지와 같은 문화를 공유하지만 이곳만의 차이를 만드는 것은 기후라고 생각한다. 더 따뜻하고, 비오는 날이 많고, 가을과 겨울에는 바람이 많이 분다. 이런 기후에 대해 좀더 고민하고 자신의 건물에 반영할 때 우리는 지역성이라는 실체에 좀더 다가갈 수 있을 것이다. 이곳에 살아보니 그런 날씨의 영향으로 의외로 외부활동을 할 수 있는 날이 많지 않다고 느껴진다. 비바람 치는 주말에 집에만 머물곤 한다. 그래서 제주의 주거에는 처마밑 공간이나 선룸(sun room) 같은 반외부공간이 더 필요하다. 이런 공간들이 주거에 많이 생겨날 때 우리의 삶이 더 풍족해질 수 있다고 본다.

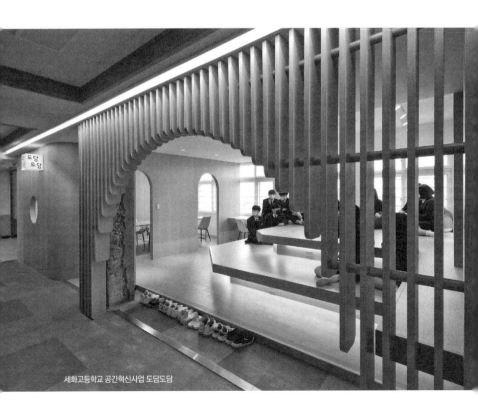

세화고등학교 공간혁신사업 도담도담

설계 아이디어는 주로 어디서 얻는나.

첫 번째는 건축주에게서 얻는다. 소형 건축물을 주로 설계하다 보니 다행스럽게 건축주의 이야기를 많이 듣는다. 건축주의 삶의 유형이 아이디어가 되어 새로운 건축형태로 되는 과정이 재미있다. 두 번째는 주변의 평범하고 오래된 건물들이다. 과거의 구축 방식, 오래된 재료의 정감 있는 느낌, 조형성은 낡았지만 재미있다고 생각하고 있다. 그런 걸 보면서 좀더 세련되게 적용해보고 싶다고 느낀다. 세 번째는 좋은 건물에 대한 답사이다. 동시대를 살아가는 건축가들의 고민과 노력의 결실을 보는 것은 무엇보다도 강한 자극을 준다.

제주에서 가장 설계하기에 편안한 곳과 그렇지 않은 곳이 있다면.

좋아하는 것들이 있을 때는 설계가 쉽고 재미있다. 내겐 아름다운 자연경관이 있는 경우이다. 언제나 바라보고만 있어도 행복할 수 있는 광경이고, 이 기쁨을 건축주도 같이 느낄 수 있다면 좋겠다. 설계하기 어려운 곳은 오래된 마을 안이다. 아무래도 새로 지어지는 건물은 기존 마을과 어울리지 않는 스케일의 것들일 가능성이 높기 때문이다. 그렇기에 더 신경 쓰이고, 조금이라도 마을과 어울릴 수 있도록 노력한다.

의뢰인과 충돌할 때 나만의 설득법이 있다면.

내가 건축적으로 추구하는 것은 합리적 감성이다. 합리적인 판단은 거의 모든 건축의 기본이 되고 여기에 감성을 어떻게든 더하려고 노력한다. 모순적인 이야기이지만, 결국 건축주는 합리와 감성 사이의 어느 지점을 선택하게 된다. 그렇기 때문에 건축주의 성향을 파악하고 되도록 건축주의 기준에 맞춰주려고 한다. 프로젝트를 진행하면 건축주가 옳지 못한 선택을 하는 경우가 자주 있다. 그때는 건축주의 성향에 비추어 '건축주가 미래에 이 선택을 후회할 것인가?'가 판단의 기준이 되고, 이 기준으로 전문가(?)임을 내세워 강력하게 설득한다. "제가 여러 번 이렇게 해봤는데 저를 믿으십시오. 이게 최고의 선택입니다."

개인적으로 건축활동에 영향을 많이 끼친 건축가가 있을 텐데.

이타미 준 선생의 영향을 가장 많이 받았다고 생각한다. 그분의 건축은 언제나 마음을 움직이는 무언가가 있었다. 그 과정이 지난하고 괴롭지만 건물이 완성되고 나면 모두가 기쁠 수 있는 건축이었다. 그래서 항상 자신을 되돌아보며 과연 나는 어디 즈음에서 이 길을 따라가고 있나를 고민한다.
이후에 같이 일하게 된 선배들은 소위 말해 스마트한 건축을 하는 분들이었는데, 그분들의 건축에서도 많은 배움이 있었다. 접근하는 방법은 전혀 달랐지만 결과는 같았다. 좋은 건물은 사람의 마음을 움직인다.
제주에 터를 잡고 나서 건축계의 많은 분들에게 영향을 받고 있다. 결국 건축은 혼자만의 작업이 아님을 일깨워주고, 건축가의 사회적 역할과 헌신, 제주의 풍광과 제주다움, 심지어 걸음마를 떼고 있는 내게 수주하는 방법, 일을 효율적으로 처리하는 방법을 알려주신 분들도 있다. 다들 알게 모르게 나의 선생님이 되어주고 있다. 부끄러움에 이름을 다 나열할 수는 없지만, 이 자리를 빌어 다시 한번 감사드리고 싶다.

건축가의 사명은 무엇인가. 덧붙여서 지역 건축가가 해야 할 역할이라면.

100인의 건축가는 100개의 사명을 가지고 있을 것이다. 정답이란 있을 수 없지만 개인적으로 몇 년간 생각한 방향은 있다. 작업을 통해 가까운 미래에 그 건물과 연관된 사람, 주변 환경이 선한 방향으로 변화하는 것에 목표를 두고 있다.

제주도에서 건축을 하는 사람들은 제주의 미래 풍경을 만든다는 자부심을 가지고 작업해야 한다. 이를 위해 제주가 가진 아름다운 풍광과 미래 제주의 모습에 대해 다같이 공유하는 가치를 만들어야 한다. 이런 가치는 단순히 건축가들의 세계에서만 이야기한다고 만들어지는 것은 아니다. 건축을 하는 사람뿐만 아니라, 일반 시민들, 예술가들, 건축주들이 같이 제주다움에 대해 이야기할 수 있을 때 우리는 한 걸음 더 앞으로 나아갈 수 있다고 생각한다. 예를 들어 사진동호회가 제주의 아름다운 풍광을 알려준다거나, 문학이나 영화에서 제주의 아름다움을 담는 등 다양한 접근방법을 찾아야 한다.

제주도라는 땅은 어떤 가치를 지니고 있다고 생각하는지.

제주도가 가진 자연의 아름다움과 그 위에서 살아온 제주인의 삶의 모습은 그것만의 대체 불가한 아름다움을 가지고 있다. 이 아름다움이 제주가 가진 가장 큰 가치라고 생각한다.

개발에 대한 생각이 어떤지 궁금하다. 개발하지 않고 살 수는 없겠지만, 제주 개발에 대한 개인적인 생각을 물어본다면.

개업 초기에는 개발옹호론자였다. 시간이 지나고 제주에 살다 보니 과연 개발을 해야 하나 고민할 정도로 개발에 따른 경관 훼손의 폐해에 대해 안타깝게 생각하고 있다. 그러나 우리는 건축을 하는 사람들이다 보니 건축주의 그런 상업적 요구를 무시할 수 없다. '풍광이 아름다우니 이곳에 어울리게 건물을 낮게 짓는 게 좋겠다'라는 설득보다는 '높이 지어서 좀더 좋은 풍광을 선점하는 게 유리합니다'라는 말이 더 쉽게 받아들여지는 현실이다. 낮게 짓자는 이야기는 정말 일 못 하는 건축가로 낙인찍히기 딱 좋은 말이다. 그래서 나는 소극적으로 어떤 건물이 들어섰을 때 주변 환경과 어울릴까에 대한 고민을 하고 이를 설득하기 위해 노력한다.

개발에 대한 이슈는 건축 프로젝트의 바깥에서 찾아야 한다고 생각한다. 특정 지역의 경관보호에 대한 법제화, 우리가 자칫 훼손할 수 있는 소중한 가치에 대한 사회적 공유가 필요한 시점이다.

김병수

도심이 계속 확장되고 있다. 고층아파트도 차츰 생기고 있다. 제주 도심에 맞는 건축물은 어때야 하며, 도심 확장에 대한 생각도 궁금하다.

제주 도심이 한국의 여타 도시와 다른 점에는 두 가지가 있다. 하나는 야자수로 대변되는, 겨울에도 상록활엽수로 푸르른 조경, 다른 하나는 현무암과 현무암을 이용한 건축물이다. 여기에 바로 단서가 있다. 내가 바라는 미래 제주 도심에 어울릴 건물은 '그린빌딩'이다. 이곳은 따뜻한 기후이고 그래서 도심에서도 초록이 우거지는 곳임을 직접 보여줄 수 있는 건물이기 때문이다.

도시 확장을 이야기하기 전에 선행되어 해결해야 하는 것이 있다. 바로 보행환경이다. 제주가 사람이 주인인 거리가 되려면 보행이 가능해야 한다. 그러기 위해서는 읍면에서 접근하는 차량을 대중교통으

로 환승시키기 위한 광역주차장을 만들고, 제주시 내부에 트램과 같은 쉽고 빠르게 이동할 수단을 만들어야 한다고 생각한다. 경제적으로 마이너스라고 하더라도 제주의 미래를 보고 적극적으로 추진해야 한다. 사람들이 걷기 힘든 이유 중 하나가 비바람이다. 이에 비를 맞지 않고 걸을 수 있도록 건물의 1층을 뒤로 밀어 아케이드를 조성하는 등의 방법이 있다.

도심 확장에 대한 이슈는 다양한 의견이 있겠지만, 나는 도심 용적률 완화를 통해 도시 밖의 녹지를 보존하고 도심 내 고밀도 개발하는 것을 선호한다. 이는 앞에서 이야기한 보행환경 개선과도 연결되어 있다. '고밀도 개발 + 쉽고 빠른 대중교통'은 '보행자 중심 + 자연경관 보존'이 가능한 제주의 미래상이라고 생각한다.

도심이 확장되면서 원도심이 부각되고 있다. 원도심이 쇠락하고 있기 때문이다. 도시재생은 어떤 식으로 해야 한다고 보나.

도시재생은 두 가지 관점에서 접근해야 한다고 생각한다. 첫째는 삶의 존중이다. 그곳에 살고 있는 사람들의 삶과 그 삶의 기억들을 존중하고 유지해나가는 것이다. 두 번째는 자생력이다. 외력에 의한 도시재생은 외력이 끝나면 멈출 수밖에 없다. 그렇기에 지역의 지속가능한 자생력을 키워주는 것이 핵심이라고 생각한다.

건축가로 살면서, 건축가로 살게끔 만든 인생 책이 있다면 어떤 책을 꼽을 수 있을까.

책을 열심히 읽고 잊어버리는 타입이라 딱히 떠오르는 인생 책은 없다. 시간이 흘러 여전히 기억나는 책은 루이스 칸의 〈침묵과 빛〉이다. 정말 20여 년간 잊고 지내다 최근에 형태, 재료와 관련된 생각을 하다 보면 책의 문구들이 계속 생각난다.

요즘 특히 관심 있게 본 책은 〈건축의 지역성을 다시 생각한다〉이다. 지역성에 대한 여러 건축가들의 생각을 엮은 책인데, 이 책을 읽고 나서 든 생각은 지역성이라는 것이 중요하지만, 아직 그 실체를 만들어 낸 경우는 드물다는 점, 특히 제주도는 지역성에 대한 담론이 오래되었지만 제주 건축의 지역성에 대한 표현은 여전히 깊은 고민이 필요하다는 생각이다. 지역성의 구축은 유명한 건축가 한 명이 이루어내는 기념비적인 업적보다는 이 지역에서 활동하는 건축가들이 공유하는 가치가 있을 때 좀더 쉽게 이루어질 수 있다고 본다.

김병수

지맥건축

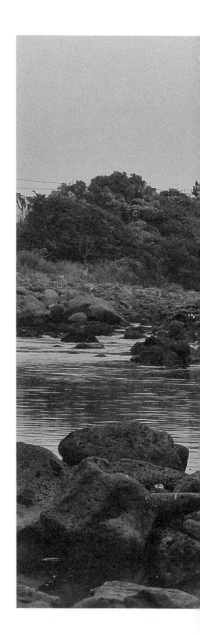

**땅을 보고
사람과의 관계를 본다**

제주 시내에서 태어났고 아버지의 고향을 거쳐 어머니의 고향에서 어린 시절을 보냈다. 그때의 기억은 늘 품에 있다. 그 기억은 자신도 알게 모르게 스스로를 지탱해주고 있고, 그가 펼치려는 이상적인 건축관과도 닮았다. 아직은 그 기억을 구현하지 못했다지만, 언젠가는 그가 늘 떠올려보는 '기억의 건축'을 통해 사람이 살아가는 '행복의 건축'을 꿈꾼다.

그의 마음에 있는 '기억의 건축'은 우리집, 즉 제주 사람들이 오래전부터 쓰던 옛집이다. 그 공간은 일본 작가 다니자키 준이치로의 〈음예공간예찬〉에서 만나는 공간과 다르지 않다. 다니자키가 말하는 공간은 우리의 옛집인 듯한 착각을 불러일으킨다. 아주 깊숙한 어둠, 그 어둠은 풍미를 지닌다. 거기에 빛이 더할 때 그야말로 풍미는 더해진다.

그는 아무렇게나 집을 지으려 들지 않는다. 곰곰이 생각한다. 재촉을 한다고 될 일도 아니다. 건축가는 생각을 파는 사람이기에, 그 생각이 마음에 차야 한다. 생각을 오래하면 더 깊이가 있다고 그는 말한다.

건축사사무소 지맥 김정일

« 표선면 하천리 천미천 하류

제주의 풍토성이 살아 있는 공간을 꼽으라면 무엇인가. 아니면 제주에서 자신이 끌리는 공간은 어디에 있고, 그 이유는 무엇 인가.

풍토성이 살아 있는 공간이라기보다는 제주 사람의 좋은 기억이 깃든 공간이 더욱 어울릴 것 같다. 공간은 추억과 긴밀 하게 연관되어 있을 것이며, 감수성이 풍부한 어릴 적 공간이 대부분 일 것이다. 아버지는 목수였다. 동문통에서 내가 태어난 후 6개월 만 에 돌아가셨다. 어머니는 살기 힘들어지자 아버지 고향 성산읍 난산 리로 갔다가 어머니 고향인 표선면 하천리로 가서 살았다. 하천리에 서 살던 초가는 기억에 있다. 올레에서 구슬치기를 하며 놀던 기억, 초가와 올레, 그때는 그것의 가치를 몰랐다. 하천리는 천미천 하류에 있는 마을이다. 천미천에서 물놀이, 개구리잡이를 하면서 놀던 좋은 기억이 있다. 이번에 가봤는데 하천을 다 치수사업 명목으로 배수로 를 만들어버렸더라. 그 기억은 흐릿해져 가지만 나의 근간이 되는 공 간들이다.

제주 풍토를 가장 잘 이해한 건축물을 꼽는다면 뭐가 있을까.

　　오랜 시간 동안 제주인의 삶을 담아낸 마을을 들 수 있겠다. 마을은 시대와 구성원이 필요한 최소의 건축과 최소의 길로 이루어져 있다. 지금은 자동차가 중심이 되어가며 도로가 넓어지고 구불구불한 길도 펴지고 있지만, 아직 남아 있는 곳도 많다.

건축가는 주변을 보고, 지역에 맞는 건축을 해야 한다. 개인적으로 제주 마을의 스케일을 느낄 수 있는 방법으로 분절을 고민하고 실현하려 한다. 몇 년 전 화북동에 조그만 어린이집을 설계한 적이 있다. 옛 제주와 육지를 연결했던 화북마을은 지금도 좁은 골목길, 비정형의 대지모양 등 제주의 풍토가 많이 남아 있는 마을이다. 그 마을 골목에 소규모의 가정보육시설을 의뢰받아 제일 처음 한 것은 어떻게 하면 주변을 거스르지 않을까라는 고민이었다. 대지를 수차례 가보고 주위를 돌아보고 내가 선택한 방법은 평소 고민하고 실현하려 한 '분절'이었다. 기존 스케일을 유지하려 애쓴 소규모의 건축이지만 그마저도 지붕을 분절한다. 북측의 마을 골목길과도 여유를 두며 물러난다. 경사진 대지에 순응하여 땅에 대한 예의를 갖추려고 했다.

어린이집(제주시 화북동 소재)

지역성에 대한 이야기를 많이 한다. 지역성이란 무엇이며, 제주에 어울리는 지역성을 뭐라고 정의 내릴 수 있을까.

지역성, 더 큰 범위로 하면 한국성이다. 지역성은 제주에서 논의된 지도 오래되었다. 지금은 그걸 바탕으로 제주성의 다른 면을 봐야 한다. 그 당시엔 전통 초가니 재료니, 그런 걸 봤다면 앞으로는 사람을 담고, 제주 역사가 담긴 것들을 이야기해야 한다. 제주 돌을 썼다고 제주는 아니다. 제주성(濟州性)엔 사람이 있다. [제주특별자치도 경관 및 관리계획]을 보면 '서사적 풍경'이라는 말이 나온다. 그 말이 와닿는다. 결국은 사람과 사람이 만드는 역사이다. 제주에서 활동하는 건축가라면 제주성을 무의식적으로 갖는다. 제주 건축가들의 의식에 뭔가가 있기 때문이다.

제주돌을 적당히 쓰면 좋겠는데, 그 돌은 아깝다. 놔둬야 될 것 같다. 제주돌을 너무 많이 캔다. 요즈음은 경계를 모두 겹담으로 튼튼하게 쌓는다. '자기과시'가 들어간다. 겹담은 마치 성을 바라보는 느낌이고 풍치도 덜하다. 하지만 흩담은 소통의 시작이다. 바람도 잘 통한다. 혼자서 개보수도 할 수 있다. 제주 밭담과 닮아 훨씬 더 풍치가 있다.

전통건축의 정의는 구조가 살아 있는 집이다. 제주에도 그런 집이 많다. 그 가치를 다른 지역 사람들이 먼저 봤다. 돌창고도 그렇게 됐다. 어떤 사람들은 그걸 개조하면서 층고를 올리곤 하는데, 개인적으로 그건 아니라고 본다. 층고를 높인다면 옆에 새로 지으면 된다. 지맥건축 첫 사무실도 그런 공간이었다.

설계 아이디어는 어디에서 얻나.

건축가들은 뭔가 제약이 있어야 의미 있는 작업을 하게 된다. 예산이 적다거나, 땅이 희한하게 생겼다거나, 주변 환경이 좋지 않을 때 더 의미 있게 받아들인다.

결국엔 땅을 봐야 한다. 땅을 보고 사람과의 관계를 본다. 건축주와 그들 가족의 환경도 알아야 한다. 설계는 사람의 공간을 만들어주는 일이며 주변, 특히 자연과 대화하게 하는 일이다. 건축가가 사는 공간이 아니기에 건축주를 이해해야 하고, 그래야 설계를 할 수 있다. 내 자신이 '마음에 들 때까지'라고 말하는 건 바로 그 사람을 알기 위해서이다. 계속 대화를 나누고, 바꿔달라면 그 이유를 물어본다. 그러면서 며칠 고민을 한다. 아니라면 설득을 해야 한다. 한마디로 말하자면 땅에서 얻는다. 땅의 역사, 형상, 지형 등을 우선적으로 보려한다. 혹여 숨겨져 있을지 모르는 그 어떤 것도 찾으려 노력한다. 그리고 그 땅에 사람만 얹으려고 한다. 땅은 사람이 일시적으로 소유, 아니 점유한다고 항상 생각하며 설계한다.

지맥건축

제주시 화북1동1947-17번지

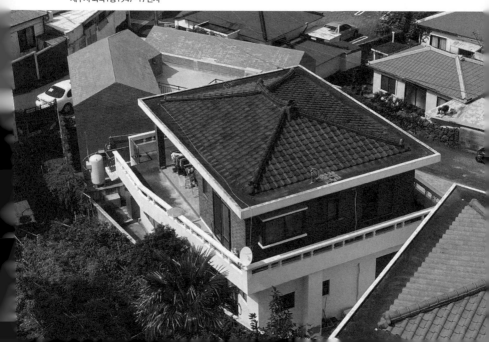

**제주에서 설계하기에 가장 편안한 곳과 그렇지
않은 곳이 있다면.**

땅의 무늬가 있는 대지에 설계하는 것이
가장 편안하다. 오히려 택지개발된 땅이 더 힘들다. 땅
에 역사, 지형 등 독특함이 있으면 바로 건축적 단서가
되어 의뢰인의 생각과 교류하며 건축은 자연스럽게
만들어진다. 하지만 택지로 개발된 땅은 이러한 단서
들이 많지 않고 대지 가격이 상대적으로 높아 건축의
최대를 요구한다. 최대의 건축은 건축적이라기보다는
부동산에 가까워지는 아쉬움이 있다. 건축가들이 추
구해야 할 집은 어떻게 해야 편안함을 줄 수 있느냐에
있다. 편한 게 아니라 편안함과 안정감, 포근함이다. 편
한 것은 편안함과는 다르다.

김정일

의뢰인과 충돌할 때 나만의 설득법이 있다면.

주로 기능적인 측면은 의뢰인의 의견에
충실하려 하고, 그 의견에 맞는 건축적 대안을 제시하
려고 노력하는 편이다. 설계에 2년 반이 걸린 다세대주
택이 있다. 지금 짓고 있다. 기능과 주요재료는 건축주
에게 선택하라고 했으나, 도시의 가치를 보는 일과 건
축적 표현은 내게 맡겨달라고 했다. 가족들이 각각 사
는 다세대주택인데, 누나가 사는 공간이 다르고, 동생
이 사는 공간이 다 다르다. 주택 설계를 여러 개 하는
느낌이었다. 공동주택은 그래야 한다고 본다. 쓸 사람
이 다르기 때문이다. 똑같은 평면이 아니라 거기에 들
어가서 사는 사람의 특성에 맞춰야 한다.

개인적으로 건축 활동에 영향을 많이 끼친 건축가가 있을 텐데.

고(故) 정기용 선생님 생각이 많이 난다. 대학 초년 때 만났는데, 정기용 선생님은 프랑스 유학을 끝내고 막 귀국한 시점이었던 것 같다. 학생들의 생각을 많이 들으려 했고 소통을 중요시했다. 그때는 작품이 많지 않아 정기용 선생의 건축관은 잘 몰랐으나 나중에 작품을 보고 나의 견해와 많이 일치한다는 생각이 들었다. 무주의 목욕탕을 설계했는데 목욕 공간을 한 개만 만들어 남녀가 번갈아 가며 쓰게 했다. 시골 목욕탕에 남탕, 여탕이 따로 있을 필요가 없었던 것이다. 감동적이었다. 아직도 힘이 들 때면 그의 다큐영화 〈말하는 건축가〉를 보며 건축에 대한 생각을 다시 고쳐먹곤 한다.

건축가의 사명을 이야기할 수 있는가. 덧붙여서 지역 건축가가 해야 할 역할이라면.

큰 역할은 아니라도 스스로 노력하고, 그 노력이 모인다면 사회를 위한 역할을 하게 된다. 기회가 된다면 대중을 계몽하는 차원이 아니라, 시민과 소통하는 시간을 갖고 싶다. 건축가는 사람을 이해하고 사회와 시대를 이해해야 한다. 그리고 과거를 돌아보기도 하고, 자기가 어떤 방향으로 가야 하는지 미래를 예측할 수 있어야 한다. 모두가 지역을 기반으로 하는 일련의 과정일 것이다. 그리고 소통의 방법 중에 가장 직접적인 것은 건축전시회라고 생각해서, 지속적으로 하고 있다.

제주도라는 땅은 어떤 가치를 지니고 있다고 보나.

　　자연과 문화이다. 다른 데서 볼 수 없는 제주 특유의 고유성이랄까. 제주 자연에는 접점이 있다. 땅과 바다가 만나는 접점, 하천과 땅이 만나는 경계. 그 경계에 해안도로와 제방을 쌓으면 경계가 무너지고, 생태계도 무너진다. 해안도로를 왜 바다에 바짝 붙여서 낼까. 좀 떨어지면 안 되나?

개발에 대한 생각이 어떤지 궁금하다. 개발하지 않고 살 수는 없겠지만, 제주 개발에 대한 개인적인 생각을 듣고 싶다.

　　제주도는 몇 년 사이에 실수요 부동산 개념이 바뀌었다. 투기와 투자요소가 되어버렸다. 놀라운 속도로 발전을 하게 되었지만, 개발이라는 미명하에 자연은 훼손되었다. 경제적 개발이 아닌 자연을 위한 개발은 안 되는 걸까. 특히 공동주택 개발이 많이 이루어졌지만, 아파트의 삶도 있지만, 개인주택의 삶이 가치가 있다는 걸 알려주면 좋을 텐데…. 아파트는 편하다. 고령화 사회에서 어르신들과 바쁜 젊은층에게 그런 공동주택이 맞을 듯하다.

원래 공동주택은 커뮤니티 공간을 활성화해야 하는데, 우리는 아파트를 가지는 목적이 '자기만의 공간'이다. 원룸도 자기만의 공간이 중요하다. 공동으로 쓰는 셰어하우스 개념도 있겠지만.

예전 서울 신림동 고시촌에 살 때 셰어하우스 개념을 맛봤다. 방은 각자였고 주방과 거실, 화장실은 같이 썼다. 당시 삶은 좋지 않았다. 사람 사는 공간이 아니고 도떼기시장과 다를 바 없었다. 그때 내가 제안을 했다. 개개인이 일정한 금액을 내어 쓰레기 분리수거를 하고, 쌀 공동구매를 했다. 밥이 없는 걸 본 사람이 밥을 하는 식이었다. 지금의 셰어하우스 개념이다. 그런 공간이라면 집이 클 필요는 없다. 당연히 개발도 최소화할 수 있지 않을까.

제주 도심이 계속 확장되고 있다. 고층 아파트도 늘어간다. 제주 도심에 맞는 건축물은 어떠해야 하며, 도심 확장에 대한 생각도 아울러 밝힌다면.

도시는 사람이 만든다. 사람이 오랜 시간 만드는 게 도시이다. 요즘은 도시를 하루아침에 만든다. 그러니 사람은 없고 아무것도 적층되지 않는 도시가 된다. 사람이 오랫동안 만든 도시는 정감이 있고 사람이 사는 것 같고, 아이들도 뛰어논다. 건물도 각각 다르고, 오랜 시간 적층이 되어서 기억이 깃들며 결코 낯설지 않게 된다. 또한 도시계획을 입안하는 사람들이 좀더 생각을 하면서 해야 한다. 도시를 너무 크게 설계하지 말고 줄여서 하면 어떨까. 향후 인구도 계속 줄어들 텐데, 속도를 줄이고 천천히 가면서 도시를 만들면 더 안전하고 사람이 중심이 되는 도시가 만들어질 것이다. 도시계획은 키우지 말고 스케일을 줄일 일이다.

최근 도시계획은 격자 그리드로 만드는데, 울퉁불퉁하던 지형은 사라지고 땅의 모양은 흔적도 없이 여전히 밀어버리고 있다. 앞으로 그런 도시계획은 하지 말아야 한다. 제2공항이 들어올지 안 들어올지 모르겠지만 제2공항 배후도시를 만든다면 또 격자 그리드로 만들 것이다.

결국은 사람이다. 건축의 주인은 사람이어야 하는데, 지금은 자본이 건축의 주인이다. 그러니 건축과 도시는 더 황폐화된다.

도심이 확장되면서 원도심이 부각되고 있다. 도시재생은 어떤 식으로 하는 게 맞을까.

인구를 증가시키는 개발논리로 도시재생하는 방법은 지양해야 한다. 땅의 역사를 무시하는 재생이 되어서는 안 된다. 그곳에서 살아가는 주민들과 그곳을 기억하는 사람들을 배려하는 방식으로 가는, '사람 중심'의 도시재생이어야 한다. 주민들의 요구와 그에 맞는 최소한의 장치들을 계획해야 하며 자동차 중심보다는 보

252

행이 중심이 되는 도시, 안전한 도시를 지향해야 한다.

독일학자 디트리히 브라에스가 제시한 '브라에스 패러독스'가 있다. 도로가 넓어진다고 차량 속도가 빨라지는 게 아니다. 최근 행정이 주도하는 주차장 확대도 마찬가지이다. 차량의 유입은 증가되는 반면 보행환경은 더욱 악화된다. 자동차는 빠르지만 주위를 보지 못한다. 이만큼 발전했으니 천천히 가면 안 되는 건가.

건축가로 살면서, 건축가로 살게끔 만든 인생 책이 있다면 추천 바란다.

일본 작가 다니자키 준이치로의 〈음예공간예찬〉을 추천하고 싶다. 대학을 졸업하고 우연히 접한 책이다. 당시에는 해외 건축가를 맹목적으로 따를 때였다. 책을 받고 읽어보니 '아차' 싶었다. 정말 '충격'을 받았다.

내가 왜 우리 것을 못 보고 있지? 이런 느낌이었다. '음예공간'이라는 단어의 느낌이 너무 좋았다. 이 책은 미국에서도 번역되었는데, '음예'를 'Shadow'라고 표현했다. 하지만 음예는 어두움이면서 그 어둠 속에 밝은 뭔가를 만나는 느낌이다. 한 줄기 빛을 담아둔, 그러니까 은은한 빛을 말한다. 서양에는 없는, 뭔가 동양적인 사고이다.

책 번역에 참여한 건축가 조성룡이나 조인숙은 전통 한옥을 보며 음예공간을 느낀다는데, 아무래도 제주도 초가집이 음예공간과 더 어울린다. 기존 한옥에서는 느끼지 못한다. 초가는 겹집이어서 더욱 그럴 것이다. 어릴 때 살았던 초가집은 어슴푸레한 빛이 있었다. 정지 바닥은 까만 흙이고, 거기 앉아 있으면 조그만 창을 만나는데, 정지의 덧문을 통해 살짝 나오는 아주 가느다란 빛. 빛은 어둠에 있을 때 더 강렬하다. 한참 나중에 르 코르뷔지에가 설계한 '롱샹 순례자 성당'에서 이러한 빛을 보았는데, 제주 초가집에 스며드는 빛과 견주고 싶은 마음이다.

사이건축

제주의 강인한 기원을 담은 건축을 꿈꾼다

제주시에서 나고 자랐다. 정확하게는 제주 시내에서 중심으로 불리던 '성안'에서 살았다. 지금은 원도심이라 불린다. 성안에서도 탑동 인근에 살았던 기억이 또렷하다고 그는 말한다. 서귀포 친구들 사이에서는 '시에따이(시에 사는 아이)'로 불렸다. 요즘은 모든 곳이 시(市)로 불리지만, 예전엔 그렇게 불리는 지역은 한정되어 있었다.

사이건축의 '사이'는 말 그대로 '무엇과 무엇의 사이'를 말하는 그 단어이다. 건축주가 없으면 건축가에게 일이 없다. 건축은 사람과 사람 사이에 일어나는 일이다. 당신과 나 사이, 공간과 공간의 사이도 마찬가지이다. 그가 '사이'를 내건 특별한 이유는 또 있다. 학창 시절 번호가 42번과 44번 사이를 오갔다. 숫자 '사십이(42)' 역시 그냥 읽으면 '사이'가 된다. 그는 사이를 우리 곁에 존재하는 흔한 존재라고 본다. 세상을 살면서 너무 복잡하게 볼 일은 아니다. 머리가 아프면 밖에 나가 둘러보면 된다. 오름에 올라 바라보는 풍경을 좋아한다. 벚꽃이 필 때는 벚꽃길을 걷고, 초여름엔 물회를 먹으러 서귀포로 향한다. 제주라는 환경을 오롯이 느끼고 존중하고자 한다.

건축사사무소 사이 정익수

« 물영아리 오름

제주의 풍토성이 살아 있는 공간을 꼽으라면? 아니면 제주에서 내가 끌리는 공간은 어디에 있고, 그 이유는 무엇인가.

제주시 출신으로, 정확하게 말하면 제주시에서도 중심으로 불리던 '성안'에 살았다. 성안에서도 탑동 인근에 살았던 기억이 또렷하다. 서귀포 친구들 사이에서는 '시에따이(시에 사는 아이)'로 불렸다. 요즘은 행정구역 정리로 제주의 모든 곳이 시(市) 지역이지만, 예전엔 시 지역이 한정돼 있었다.

개인적으로 의미 있는 지역이라 한다면 단연 어릴 때 집 앞에 무작정 펼쳐져 있던 탑동 바다와 현무암 돌밭이다. 친구들과 거친 돌밭 위를 다람쥐처럼 재빠르게 뛰어다니며 그 사이에 있는 보말을 채취하고, 무더운 햇빛에 더위를 식히기 위해 바다로 몸을 던져 수영을 하고 있노라면, 저 동네 어귀에서 어머님의 저녁식사 알림소리로 하루의 일과를 정리하던 기억이 난다. 예전에 어른들이 흔히 "탑동에서 보말 까먹는 소리하고 앉아 있다."는 말을 했다. 상대방이 황당한 이야기를 했을 경우에 썼던 관용적 표현이다. 지금은 매립되어 그때의 풍경은 사라졌지만, 기억에 남은 추억의 장소이다.

제주는 내 삶과 일상이 녹여진 그야말로 내 정체성의 결정체라고 할 수 있다. 가끔 제주다운 소재와 디자인을 의뢰하시는 분들에게는 나의 무의식 속에 묻혀 있던 정서가 반영된 디자인을 하는 경우가 있다.

제주 풍토를 가장 잘 이해한 건축물을 꼽는다면 뭐가 있을까.

이타미 준이 설계한 포도호텔을 꼽고 싶다. 제주 지형에 자연스럽게 풀어헤친 갈대들 사이에 초가집을 연상케 하는 지붕 구조는 현대적으로 재해석했지만, 자연과 전혀 이질감 없이 동떨어져 보이지 않는다. 그 어우러짐을 보며 '건축물 또한 자연으로 승화시킬 수 있구나.'라는 생각이 든다. 건축가 이타미 준의 생각 또한 공감케 하는 부분이 많다.

사이건축

사라봉에서 바라본 제주 시내 야경 (매립된 탑동 전경)

"사람의 생명, 강인한 기원을 투영하지 않는 한, 사람들에게 진정한 감동을 주는 건축물은 태어날 수 없다. 사람의 온기, 생명을 작품 밑바탕에 두는 일, 그 지역의 전통과 문맥, 에센스를 어떻게 감지하고 앞으로 만들어질 건축물을 어떻게 담아낼 것인가? 그리고 중요한 것은 그 땅의 지형과 '바람의 노래가 들려주는 언어'를 듣는 일이다."

<div align="right">이타미 준, 〈손의 흔적〉 중에서</div>

제주는 바람이 많은 지역이다. 사면이 바다인 지역적 특성 때문에 바람이 아주 세다. 그 바람마저 건축의 소재가 되는 게 흥미롭다.

<div align="right">정익수</div>

<div align="right">야호 비치 하우스 (제주시 조천읍 조암해안로 582)</div>

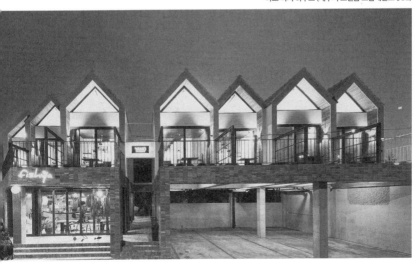

지역성이란 무엇이며, 제주에 어울리는 지역성을 뭐라고 정의 내릴 수 있을까.

진짜 어려운 질문이다. 나는 어떤 것이든, 고정관념을 추구하지 않는 스타일이다. 서울에서 잠깐 살기는 했으나, 제주에서 태어나 타 지역에서 오래 살아본 적이 없다. 잠깐 관련 업무로 서울에서 몇 개월 지내본 적이 있었는데, 그때 본 서울 사람들의 삶은 '너무 빡빡하다'는 기억뿐이다.

천천히 움직이며 살던 내가 지하철을 타려고 뛰어다니는 자신을 보며 '무엇이 이토록 나를 분주하게 몰아가고 있는가?'라는 질문을 던지게 되었다. 제주는 여유와 느림의 미학이 곳곳에 묻어 있는 곳이다. 남들이 빠르게 가는 모습을 보며, 나는 목표 없이 빠름을 좇지 말자고 다짐했다. 넓고 아름다운 자연풍경을 보며, 목적을 정확히 알고, 천천히 정을 꽂고 가는 삶이야말로 내가 지향하는 삶의 라이프 스타일이다. 인생은 속도가 아닌 방향이기 때문이다. 제주 또한 시대와 자연이 함께 진화를 거쳐 현대와 과거 그리고 자연이 공존하는 지금의 제주의 모습이 되었다. 이것이야말로 제주의 지역성이라 본다.

내가 만나는 건축주 대부분이 제주도 분들이다. 그분들이 요구하는 것은 제주도에서 그들이 많이 본 집이다. 익숙함이 곧 친숙함이고, 그것이 그곳에 생활상이 되는 것이다. 말하자면 지금 시대에 사는 사람들이 요구하는 걸 반영하는 것이 곧 지역성이다. 그것이 곧 현 시대 사람들의 취향이자 트렌드일 테니까. 많이 찾는 데는 다 이유가 있기 마련이다.

설계 아이디어는 어디에서 얻나.

일반적으로 건축주와 잦은 미팅을 통해, 많은 의견을 듣고 수정 보완단계를 거친다. 건축주들이 그전에 살았던 집에서 생활하며 불편했던 부분이나 추가했으면 하는 부분들을 정확히 알고 있기 때문에 자신들의 의견을 적극 반영하고자 한다. 그리고 다양한 사물들을 보며 아이디어를 구상하기도 하고, 자연을 통해 건축이 보이기도 하고, 사람과의 관계를 생각하면서 건축의 방향성을 구상하기도 한다.

상대하기 어려운 건축주라면 어떤 부류일까.

건축주가 없다면 우리는 일이 없다. 건축주가 있어야 일이 있고, 그에 따른 수입과 결과물이 생기는 구조이다. 하지만 계약을 하지도 않았는데 시간만 내달라는 분, 되지도 않는 걸 만들어달라고 터무니없는 것을 요구하는 분, 억지를 부려 해달라는 분들, 법으로 되지 않는데 요구를 하는 분들도 있다. 안 된다고 설명을 해도 막무가내로 나오시는 그런 분들이다.

정학수

여러 건축주를 만났을 텐데, 편한 건축주가 있었는지.

편한 건축주는 절대로 없다. 대부분 어렵다. 설계 도중에 의견을 바꾸는 일도 부지기수이다. 복잡해진 법규에 맞춰 행정 업무도 많아졌고, 그에 따른 민원 또한 종류별로 많아졌다. 그중 많았던 민원 사유는 공사 때문에 시끄럽다는 민원이다. 소음 피해를 묵인해줄 테니 대가로 몰래 돈을 요구하는 이들도 있었다. 그밖에도 갖가지 핑계로 계속 민원만 넣는 이들이 있다. 건축 일을 하며 다양한 사람들의 모습을 보게 된다. 시대가 발전한 만큼 사람들의 마음과 기술, 그리고 법도 많이 달라졌다는 것을 반증하는 셈이다.

개인적으로 건축 활동에 영향을 많이 끼친 건축가가 있을 텐데.

학생 때, 루이스 칸과 헤르만 헤르츠버거에 매료된 적
이 있었다. 루이스 칸의 〈침묵과 빛〉은 멋진 제목에 먼저 눈을 확 끌
렸다. 건축물 또한 그러했다.
헤르츠버거를 보면서는 '이렇게 복잡하게 집을 짓는구나.' 생각했다.

제주도라는 땅은 어떤 가치를 지니고 있다고 보나.

제주도라는 땅을 이야기한다면 어느 곳을 콕 집기가
힘들 정도로 풍경이 좋은 곳이 매우 많다. 오름을 둘러보며 풍경에 매
료되기도 하고, 벚꽃이 피면 벚꽃길을 걷고, 초여름이 되면 자리물회
를 먹으러 무조건 서귀포로 향한다.
제주의 땅은 자연 생태계와 도시문화를 서로 공유하면서, 이 모든 점
을 골고루 활용할 수 있는 곳이다. 도시의 편리함과 바로 나가서 힐링
할 수 있는 자연환경이 도처에 깔려 있다. 이 가치를 알아보고 중국이
나 외지에서 땅 가격을 올리면서까지 집을 지으려고 하는 게 아니겠
는가.

**개발에 대한 생각이 어떤지 궁금하다. 개발하지 않고 살 수는 없
겠지만, 제주 개발에 대한 개인적인 생각을 밝힌다면.**

무계획적이고 무분별한 개발은 자칫 자연을 망칠 뿐
더러 효율성도 떨어진다. 도시계획과 구획정리 등 자연을 살리고 건
물도 함께 공존하는 현명한 개발을 위해 많은 노력을 기울여야 한다.
지구온난화 현상으로 해수면 수위가 상승하면서 베네치아, 뉴욕 등
일부 다른 나라는 바다 방어벽 설치를 추진하고 있고, 부산도 침수피
해를 대비해 물에 뜨는 도시 건설을 추진하는 등 해상도시계획 건축
을 발표했다. 제주도 역시 미래에 대한 기후 대비를 해야 한다. 20년

안에 지구온도가 1.5도 오르거나 이를 넘어설 수 있다고 한다. 제주역시 개발에만 집중할 것이 아니라 자연재해 등을 미리 방비할 계획들을 세워야 되지 않을까.

도심이 확장되면서 원도심이 부각되고 있다. 도시재생은 어떤 식으로 해야 한다고 보나.

시대가 변하면서 소비 패턴도 많이 달라졌다. 원도심이었던 제주시 중앙로와 칠성통 쇼핑거리는 시대의 변화에 따라 오프라인 구매에서 온라인 구매로 거의 전향하며 지금은 한산한 거리가 되었다. 때문에 목적을 달리하는 곳을 만들 필요가 있다고 본다. 관광객을 고려할 것인지, 도민을 고려할 것인지, 혹은 연령대에 맞춰 기능적 형태를 바꾸는 방법을 모색해야 한다.

도시재생은 쇼핑과 즐길거리(체험문화) 문화적 요소를 모두 골고루, 적절히 개발하여 다시 활력을 찾는 거리로 재탄생시킬 수 있을 거라 생각한다. 일부 원도심 계획이 이미 그러한 방법을 실행했지만, 여전히 예산 부족과 무분별한 계획으로, 없는 것만 못 한 경우도 허다하다. 외국의 경우도 생각해봤으면 한다. 기차역을 뮤지엄으로 바꾼 프랑스의 오르세미술관이나, 방치돼 있던 발전소를 리모델링해 세계 최고의 현대미술관으로 탈바꿈시켜 연간 관람객이 600만 명에 이르는 곳으로 만든 영국의 테이트 모던 미술관, 바다에 계획적으로 조성된 인공섬 오다이바에는 매해 박람회, 전시회 등 다양한 볼거리와 즐길거리가 있어 많은 관광객들이 방문하는 곳이 되었다.
제주의 원도심 또한 다시 활성하기 위해서, 그 기능을 달리하는 방법 등 다양한 시도를 해야 한다.

건축가로 살면서, 건축가로 살게끔 만든 인생 책이 있다면.

인생 책이라고 할 정도는 아니지만, 추천할 책이 있다. 네임리스건축이 설계한 '아홉 칸 집' 이야기를 담은 〈코르뷔지에 넌 오늘도 행복하니〉라는 책과, 헬레나 노르베리 호지가 쓴 〈오래된 미래〉라는 책이다.

〈코르뷔지에 넌 오늘도 행복하니?〉라는 책은 현상설계를 함께했던 이로부터 읽어보라는 권유를 받았다. 이 책은 건축주와 건축가의 관계를 쉽게 풀어내고 있다. 디자인은 기능을 뛰어넘어 사람들의 숨결이 되어야 한다. 잘 맞지 않는 옷을 입었을 때, 굉장히 불편하듯이 잘 맞지 않는 집에서 사는 것 또한 굉장히 불편한 일이다.

이 책은 설계자와 건축주의 자연스러운 의견을 통해 비로소 건축주의 살결 같은 맞춤형의 집이 만들어지는 과정을 담았다. 노출 콘크리트의 거친 느낌을 그대로 살려 동굴 이미지를 부각시키는 등 많은 부분들이 날것 그대로 건축주 부부의 취향을 담아내는 과정이 참 흥미롭게 느껴졌다.

건축주 부부는 일본에 살 때 건축가 르 코르뷔지에를 접했다고 한다. 책을 통해 르 코르뷔지에를 봤고, 또한 르 코르뷔지에가 스위스 레만에 어머니를 위해 지었다는 '작은집'에 매료되어 키우는 개 이름을 코르뷔지에라 짓기도 했다. 책 제목의 코르뷔지에는 건축가의 이름을 딴 개에게 전하는 건축가의 인사말이다.

건축가라면 당연히 자신이 건축한 건축물에 애착이 있고, 그 집에 거주하는 사람들의 삶이 궁금할 거라 생각한다. 집은 단순한 기물이 아닌, 사람과 같이 살아갈 가족이 되는 일이다. 이 책을 통해 이야기하고 싶은 것은, 억지스럽게 느껴질 요구도 수용할 줄 아는 건축가의 자세와 관계·소통이다.

가끔 자신이 설계한 건물에 사람들이 어떻게 만족하고 사는지 궁금할 것이다. 이 책은 그러한 삶을 엿보는 맛이 있다. 집은 소유의 개념이 강하여, 생애에 걸쳐 누구나 집을 소유하고 싶어 한다. 자신만의 집을 갖는 것은 꿈이자 인생의 목표가 되고 있다. 이러한 소망을 풀어가는 책이다.

〈오래된 미래〉를 추천하는 이유는?

〈오래된 미래〉는 역설적인 두 단어의 조합이 책을 읽으면서, 서서히 공감의 끄덕임으로 바뀐다고 해야 할까?

책 내용은 언어학자이자 작가이자 사회운동가인 헬레나가 인도 잠무카슈미르 주에 속하는 카슈미르 동부지역에 있는 '라다크'라는 마을에 오랫동안 머물며 그들의 삶을 제3자의 눈으로 관찰하는 내용이다. 저자는 그곳의 자연 속에 자연스레 스며든 문화를 통해, 그들의 지역성이 종교가 되고, 또 삶이 되는 것을 보았다. 자연을 거스르는 것이 아닌 그 자연에 순응하고 자연에서 오는 재료가 의복이 되고, 집이 되고, 종교가 되고 그들의 정체성이 되는 과정을 본다.

그들의 따뜻하고 인간적인 면모를 경험하는 등 가장 오래전부터 내려오는 중요한 부분은 우리가 앞으로 가져가야 할 핵심적인 요소라는 것을 이 책은 일깨운다. 라다크 사람들이 서구화된 개발을 통해, 기존에 가지고 있던 가치관과 문화가 파괴되는 과정은 너무도 슬프면서도 쓸쓸하다.

이 책을 읽다 보면, '제주도'라는 지역성과도 일맥상통한다는 생각을 많이 하게 된다. 우리도 자연을 통해, 고유한 우리만의 문화와 종교 그리고 건축 양식이 있었고, 그 안에 서로의 연대감이 있었다. 현대에 서구화된 형태가 우리 삶의 형태도 많이 바뀌게 했지만, 우리가 고수하고 가져가야 할, 가장 오래된 것이 가장 미래적인 것이라는 생각을 하게 한다.

이 책은 라다크의 공동체 사회를 조명함으로써 현대인들이 현대사회의 문제점을 직시하고 지속가능한 미래의 대안은 오래전부터 이미 존재하고 있었음을 깨닫게 해준다. 현재 제주에 살고 있는 우리가 어떠한 자세로 미래를 향해 가야 할지에 대한 청사진을 제시해주는 책이다.

정익수

보다 천천히, 보다 조화롭게 · 김용미 266

김용미

제주도에는 다른 지역에서는 볼 수 없는 특별함이 있다. 한라산, 바다, 오름, 돌담이 있는 풍경, 뜨거운 햇볕, 바람이 많은 기후와 숨구멍이 있는 현무암이 만들어낸 독특한 자연이 사람들을 매료시킨다. 이러한 매력 덕분에 많은 사람들이 제주도를 찾아오고 그들을 위한, 그들이 짓는 건축물이 제주 도처에 들어서고 있다. 그들은 제주라는 땅의 특성과 그곳에 살고 있는 사람들의 삶과 기억에 대한 아무런 교감이 없이 '푸른 초원' 위에 한라산과 바다가 보이는 나만의 공간을 꿈꾼다. 그 중에는 꽤 멋진 건축물도 많다. 아름다움의 추구, 건축의 기본이기는 하지만 그것이 제주와 어떤 맥락도 닿지 않는 것이라면 진정한 아름다움일까? 제주에서 건축을 한다는 것의 의미에 대해 제주 건축가들의 생각을 직접 들을 기회가 생겼다.

〈나는 제주건축가다〉는 제주 출신으로 제주에서 활동하는 19명의 젊은 건축가를 〈미디어제주〉의 김형훈 기자가 인터뷰하여 엮은 책이다. 젊은 건축가 대부분은 1970년대생으로 제주의 경제적 번영 시기에 성장하여 제주에 대한 자긍심이 큰 세대로서, 이 책에는 그들이 20년 이상 건축을 하면서 고민했던 제주의 땅과 건축에 대한 경험과 생각이 담겨 있다. 건축가들은 우리가 존중해야 할 제주 건축의 지속가능한 가치가 무엇인지를 고민하고 있다.

제주 사회에는 전통적으로, 전보다는 많이 흐려지기는 했지만, 제주의 정체성을 보전해야 한다는 공감대가 있다. 그것은 그들만의 독특한 문화를 영위해 왔음을 반증한다. 그러한 생각은 건축 분야에서도 예외가 아니다. 제주 건축은 독특한 자연만큼이나 독특한 공간과 모습을 가지고 있었다. 한옥도, 초가집도, '옴팡진'(움푹한) 마당도, 올레라는 골목길이 있는 마을도 육지와는 확연히 달랐다. 그런데 이제는 올레길이 보전된 마을은 손에 꼽을 정도로 사라지고 제주 건축과 마을, 도시는 육지의 중소도시와 비슷한 모습으로 바뀌어버렸다. 제주 건축가들은 제주적 특색이 사라진 마을에 대해 늘 아쉬움을 토로한다. 보다 천천히, 보다 조화롭게 바꿔나갈 수는 없었을까? 그 고민은 여전히 현재진행형이다.

이전 세대들은, 제주의 정체성을 보전하기 위해 사라져가는 제주의 전통가옥과 마을을 조사하여 기록을 남기려고 노력했다. 또한 새로 짓는 건축에 제주 전통가옥의 안거리 밖거리, 올레의 공간적 특징을 담거나 제주도에만 있는 재료인 돌과 송이를 벽과 지붕의 마감재료로 사용함으로써 제주 건축의 정체성을 담으려 했다. 1970~1980년대 제주의 건축이 그나마 지역적 특색을 갖게 된 것은 이들의 지역성에 대한 성찰과 고민이 있었기 때문이다. 그러나 그것은 과거지향적으로 확장하는 데 한계가 있었다.

지금의 젊은 건축가들은 제주의 정체성은 고정된 것이 아니라 새로운 것을 받아들이며 시대에 따라 변화해 가는 것이라고 생각한다. 이들은 이 점에서 선배 세대들보다 유연하다. 그것은 오늘날 땅과 사람, 삶과 역사, 지형과 풍경 등 보다 폭넓은 개념으로

확장되고 있다.

　이 책에서 건축가들이 가장 많이 언급하는 단어는 제주만의 '자연과 풍경'이다. 그것은 제주를 가장 제주답게 하는 요소로서 후손들에게 물려줄 소중한 공동의 자산이다. 따라서 그들이 생각하는 좋은 건축이란 '있어야 할 장소'에 있으면서 그 장소와 어우러져 하나의 풍경을 이루는 건축이다. 이런 점에서 이타미 준의 포도호텔은 아주 훌륭한 사례다. 그것은 제주 중산간 지대의 '옴팡진' 땅에 제주의 오름이나 초가집 지붕을 연상시키는 지붕 형태로 나지막하게 지은 건축물이다. 그럼으로써 제주의 자연풍광에 잘 녹아든, 제주다운 건축으로 꼽힌다. 더구나 제주의 정체성을 표현하려면 돌이나 송이 같은 재료를 사용해야 한다는 당시의 통념을 깨고 지붕에 티타늄아연판을 얹음으로써 "제주 건축의 토속 재료를 현대 재료로 확장했다."(권정우)는 평가를 받는다.

　그다음으로 건축가들이 많이 언급하는 단어는 '공존과 배려'이다. 제주는 바람이 많고 거세서 집들을 '옴팡진' 땅에 낮게 지었다. 거기에 혼자 높은 집은 없었다. 함께 사는 것이 중요하기 때문이다. 그들은 제주에서 좋은 건축을 하려면 '튀려고 하는' 디자인 욕심을 버려야 한다고 조언한다. 제아무리 멋있는 건축이라 해도 개성이 강해 주변과 어울리지 않거나 경관을 독점한다면 그것은 좋은 건축이 아니다. 그 단적인 예로 안도 다다오가 설계한, 섭지코지에 세워진 글라스하우스를 꼽는데, 그것은 "제주의 자연을 일개 기업이 사유화했을 때 어떻게 되는지 보여준다."(강봉조)며 비판한다.

　그들은 건축과 도시는 시대에 따라 변할 수밖에 없다는 것을 인정하고 건축에서 변하지 않는 가치에 집중하고자 한다. 그것은 건축을 존재하게 하는 본질인 사람과 장소에 집중하는 것이다. 사람이 살아온 역사와 기억, 그들의 이야기가 담긴 장소의 가치를 존중하는 건축이 그들이 지향하는 건축이다.

김용미

제주도는 여전히 변화의 한가운데에 있다. 점점 다양해지는 현대문명이 몰고 오는 변화의 바람은 불가항력적이다. 그들은 개발과 보전이, 과거와 현재가, 제주의 문화와 새로운 외지의 제주문화가 공존할 수 있기를, 그래서 그것이 융합되어 다시 제주의 문화로 토착화되기를 꿈꾼다.

이들 젊은 제주 건축가 세대는 이전 세대에 비해 수도 많고 역량도 최고 수준이다. 인터넷에서 클릭만 하면 멋진 건축의 이미지가 쏟아지는 이미지 소비의 시대를 살아가는 젊은 건축가들에게 이 주제가 여전히 뜨겁다는 것은 건축에 진정성을 담으려는 열망과 열정이 그만큼 크다는 것을 보여준다. 지역 건축에 대한 담론이 전무한 우리나라 건축계에 그 논의를 이어가는 제주의 젊은 건축가들이 있다는 것은 제주뿐 아니라 우리나라 건축의 미래를 위해서도 매우 고무적이다.

이 책은 제주 건축가들의 디자인이 잘된 건축을 소개하거나 건축에 관한 진지한 담론을 피력하는 전문가용 책이 아니다. 오히려 제주 건축가의 생각을 통해 현재를 살아가는 제주 사람들의 삶과 문화를 이해하는 데 도움이 되는 책이다. 제주에서의 삶을 꿈꾸거나 제주에서 건축을 하고 싶은 사람들이 읽어보면 좋을 것이다.

아울러 진정한 제주, 진짜 제주가 어떤 곳이며, 제주에서 살아가는 사람들은 어떤 생각을 지니고 있는지, 제주라는 터를 기반으로 드로잉을 해야 하는 건축가는 어떤 고민으로 제주의 땅을 어루만지고 있는지 알 수 있다. 이 책은 그런 책이다.

김용미
제주특별자치도 총괄건축가 · 금성건축 대표

나는 제주 건축가다
제주 현상과 제주 건축의 미래

초판 1쇄 인쇄 2021년 12월 10일
초판 1쇄 발행 2021년 12월 20일

지은이 김형훈+제주 건축가 19인

펴낸이 김명숙
교정·교열 정경임
펴낸곳 나무발전소

주소 03900 서울시 마포구 독막로 8길 31, 701호
이메일 tpowerstation@hanmail.net
전화 02)333-1967
팩스 02)6499-1967

ISBN 979-11-86536-83-4 03600